Sweetish Illustration

林馨芃 ● 著　　陳品芳 ● 譯

我的甜蜜手繪

韓國**最長銷**的色鉛筆自學書

임새봄 지음

나를 위한 달콤한 손그림

Prologue

—

從現在開始挑戰
專屬於我的美味圖畫

我大約從九歲、十歲時開始畫圖，坐在書桌前我會像在塗鴉一樣，幾筆就把視線範圍內的東西「唰唰」畫在筆記本上，這時畫的東西大多是普通的橡皮擦、鉛筆、夾子、玩偶、骰子等。當時雖然沒學過怎麼畫畫，但畫圖這件事卻帶給我很大的幸福。

隨著我成為社會人士，開始過起忙碌的日常生活，才終於了解到小時候那單純且完全屬於我的休閒活動澈底消失。成年後的一個週末，我拿出很久以前準備考美術系時使用的色鉛筆開始畫畫。當時雖然也想嘗試水彩畫，不過因為需要水桶、畫筆、顏料跟調色盤，所以最後還是選擇材料較為簡便的色鉛筆作為繪畫工具。我畫了桌上的松果，過程中可以感覺到不好的記憶都消失了，全心全意只專注在繪畫上。

還要畫什麼呢？

煩惱了一下，我試著畫了番茄，也畫了三明治。畫出美味的東西後再看著自己的作品，覺得心情真是無與倫比的好。我也第一次發現原來煎蛋的蛋黃竟然這麼有魅力！從那時候開始，我有了「要把美味的東西都畫一遍」的想法。我開始每天看著照片，畫出甜點、飲料、水果、早午餐等。久違地重拾畫筆真的要花很多時間熟悉，不過雖然剛開始一幅畫要花三小時，現在已經縮短成一小時，我也開始有了屬於自己的技巧。現在即使不看照片，也能用自己的方法和喜歡的顏色畫出理想的樣子。

這本書裡收錄了我經過這些時間，一一累積起來的繪畫技巧及想在課堂上教給大家的小祕訣。雖然畫出來的圖並不簡單俐落，但只要花費時間跟精力，我們就能透過圖畫找到屬於自己的慰藉。我覺得比起圖畫得好不好，更重要的是能夠畫得多快樂、多幸福。而且了解繪畫的方法之後，也可以把圖畫得更好看，更能獲得成就感與幸福感。沒有人一開始就能畫得很好，一開始就花點時間跟色鉛筆打好關係吧。一步一步跟著畫，就會在不知不覺間發現自己跟色鉛筆變得很熟喔。

2016 年 12 月 林馨苅

Contents

Class . Three

各種甜食

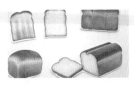

吐司麵包 · 116

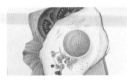

開放式三明治 · 122

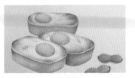

雞蛋糕與花生雞蛋糕 · 126

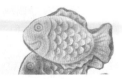

鯛魚燒 · 130

無花果蜂蜜蛋糕 · 135

無花果塔 · 140

水果塔－1 · 144

水果塔－2 · 148

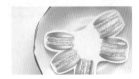

馬卡龍 · 152

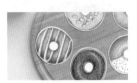

甜甜圈 · 156

可頌與薰衣草 · 164

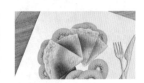

可麗鬆餅
（奇異果可麗餅）· 168

漢堡 · 172

櫻桃閃電泡芙 · 176

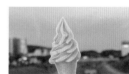

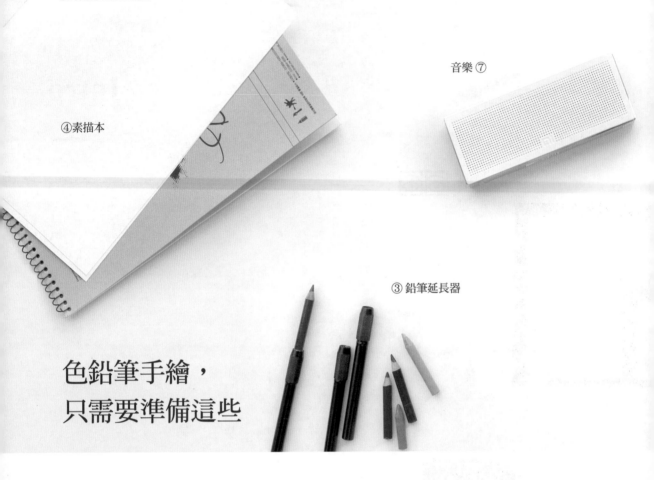

④素描本

音樂⑦

③ 鉛筆延長器

色鉛筆手繪，
只需要準備這些

1。 色鉛筆

色鉛筆大致可分為輝柏（Faber-Castell，水性）與霹靂馬（Prismacolor，油性）兩種。使用單一或兩種顏色混合繪圖時，只用輝柏（水性）色鉛筆也能畫出很漂亮的圖，不過如果想混合三到四種顏色，讓圖畫色彩更豐富的話，那我更推薦霹靂馬（油性）色鉛筆。霹靂馬色鉛筆的顏色更為柔和，優點是可以畫出比較濃郁的顏色，不過如果手上已經有輝柏（水性）色鉛筆的話，可以直接用自己手上的材料來練習，並不是一定要用霹靂馬才能畫出漂亮的圖。嘗試畫一些自己喜歡的東西，感覺繪畫的樂趣，繪畫能力進步之後再去購買其他種類、更多顏色的色鉛筆，也能得到很多樂趣。

霹靂馬色鉛筆分為24色、48色、72色、132色等，如果煩惱要選哪一種的話那我建議可以買24色或48色。如果用一用覺得顏色不夠，也可以再到文具店或繪圖用品店單枝購買，所以不用太擔心。如果希望正式使用色鉛筆作為繪圖工具，通常會選擇72色的款式。（72色以下的色鉛筆中沒有灰色，也可以另外單買灰色就好。）

2。 色鉛筆專用削鉛筆機

用一般的削鉛筆機來削色鉛筆也可以，不過這樣一來如果要把色鉛筆削得尖一點，反而損失掉很多色鉛筆芯的部分，進而使得色鉛筆消耗得很快。一般文具店或稍微大一點的阿爾法文具店、繪圖用品店，都有販售專門削色鉛筆的工具。用專用工具就不會削掉太多，也可以維持筆尖的形狀。另外自己手動用刀削也是個方法，這樣就能夠想削多少就削多少。

3。 鉛筆延長器

可以套在太短握不住的色鉛筆上。色鉛筆變得太短時畫圖會很不方便，套上鉛筆延長器之後，就算色鉛筆變短握起來也很順手。

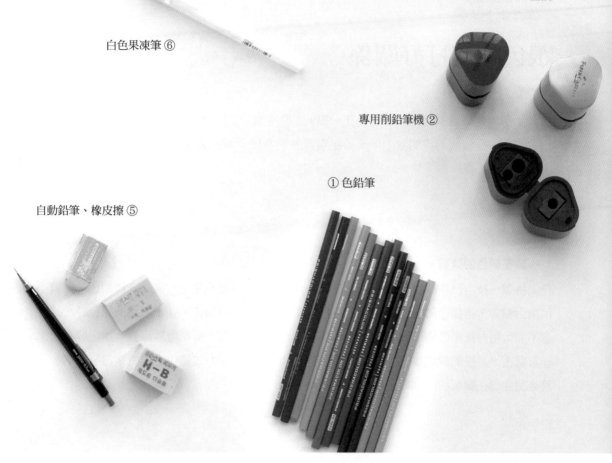

白色果凍筆 ⑥

專用削鉛筆機 ②

① 色鉛筆

自動鉛筆、橡皮擦 ⑤

4。 素描本

色鉛筆和水彩畫不一樣，紙張的選擇較為多元，就算不用昂貴的紙、較厚的紙，也能畫得非常漂亮。A4紙、一般素描本（繪圖本）、粉彩紙等，選擇自己喜歡的紙挑戰看看吧。（我最常用的是最基礎的繪圖素描本〔220克〕。）

5。 自動鉛筆、橡皮擦

我通常不會先用鉛筆打底稿，不過在畫飲料的時候，會先用自動鉛筆把玻璃杯的線稿畫出來再開始作畫。此外的其他圖畫都是用色鉛筆簡單打一下底稿，然後就立刻上色。雖然色鉛筆的線條跟自動鉛筆不同，無法用橡皮擦擦乾淨，但還是能夠讓線條不要太明顯，所以請務必準備橡皮擦。

我同時使用軟硬兩種橡皮擦，在整理鉛筆或色鉛筆的線條時會使用軟橡皮輕擦，因為如果用硬橡皮用力反覆擦拭可能會傷到紙質，但用色鉛筆繪圖到一定的程度，再用軟橡皮輕擦的話，反而能使色鉛筆的顏色暈開，這時我就覺得需要用力一次擦乾淨，所以會使用硬橡皮擦。（我常用的硬橡皮擦是「Plastic Eraser」。）

6。 白色果凍筆

還記得以前常用的果凍筆嗎？即使不是果凍筆，只要是白色的筆，都能在圖畫收尾的時候用於點綴喔。

7。 音樂

我畫圖時總會放音樂來聽。配合當天的心情，聽的音樂類型也會不一樣。畫畫是為了療癒心靈，如果能搭配音樂，那就再好不過了吧？

跟色鉛筆打好關係

在開始用色鉛筆畫圖之前，一定要花一點時間跟色鉛筆打好關係，感受色鉛筆的質感與色感。書中每一張圖的說明當中，都會出現許多現在要介紹的方法，所以請務必一一跟著練習，幫自己熱身一下。

1 。 調整顏色的強弱

首先挑選一枝自己喜歡的顏色，然後開始在紙上塗色。一開始先上淡淡的一層顏色，接著手稍微用點力，讓顏色稍微變深一點，最後再大力畫出最深的顏色。在畫最深的顏色時，請注意不要太用力按壓色鉛筆。這裡的重點不是畫出分明的線條，而是層層堆疊，讓色塊看起來非常緊密。之後的說明當中，會經常出現「輕柔塗色、中等力道塗色、用力塗色」等詞，請務必記住現在練習的內容喔。

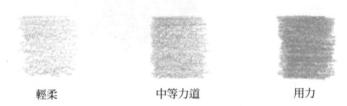

| 輕柔 | 中等力道 | 用力 |

2 。 單色漸層

試著一口氣畫出上面練習過的力道調節。從輕柔塗色開始，手的力道漸漸加重，讓顏色越來越深。如果覺得很困難，也可以反過來從最深的顏色開始逐漸放輕力道。即使中間顏色變得有點斑駁，沒辦法正確施力畫出對的顏色也不要放棄，慢慢把要留白跟要加深的部分補起來，試著畫出自然的漸層。

※ 失敗的
漸層範例

3. 混色漸層

嘗試用黃色、橘色、紅色三種顏色混合畫出漸層。首先從顏色最淡的黃色開始打底。

TIP 用最淺的顏色打底，是所有繪畫的基礎技巧。

接著拿橘色塗至黃色的三分之二處。黃色與橘色混合的部分，要像單色漸層技巧中練習過的一樣， 輕柔地塗上橘色以跟黃色自然融合在一起，接著再用紅色塗滿最底下的三分之一，讓紅色跟前面的顏色混合在一起。如果最深的顏色畫好後仍感覺不太自然，可以在顏色的交會處再上一次底色（黃色或橘色），讓顏色的交界處顯得更自然一點。

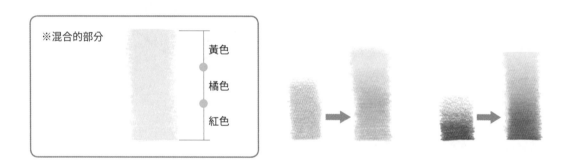

無論你想要的是什麼顏色，都可以試著練習看看。混色漸層是最常使用的技巧，只要多多練習，就能夠把本書中的所有圖畫得非常漂亮。

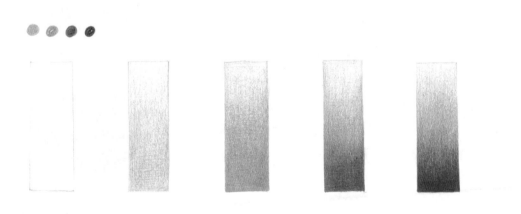

4． 線的輕重

畫圖時使用的所有線條，最好都可以有輕重之分，也就是需要透過手的用力、放鬆來調整線條的粗細，我們就以煎蛋為例練習看看。有輕重之分的輪廓線條，跟施力一樣的輪廓線條，是否有什麼不一樣呢？多練習幾次有輕重之分的線條吧。

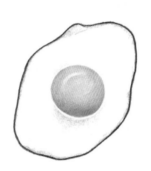 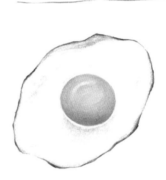

5． 輪廓整理，使用較細的線條

長時間使用色鉛筆，筆尖會變得又粗又短，這時候畫出來的線條會太粗，很難畫出俐落的輪廓線條。建議大家養成把色鉛筆削尖再來整理輪廓的習慣，這樣畫出來的圖會更俐落。這裡的重點在於畫輪廓時不要太用力按壓筆尖，雖然是要用尖細的線條整理輪廓，但整張圖線條粗細應該要統一，色調也要一致，就以番茄為例練習吧。上圖是用粗短色鉛筆畫出來的番茄，下圖則是用尖細線條繪製輪廓的番茄。把邊緣的線條整理好，就能看出非常清楚的輪廓。希望大家都能養成削色鉛筆的習慣，並熟悉如何畫出細長的線條。

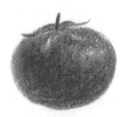

6。 了解線條的方向

素描或畫線稿時，線的方向如果能與圖的形狀統一，整張圖的感覺會更平衡。

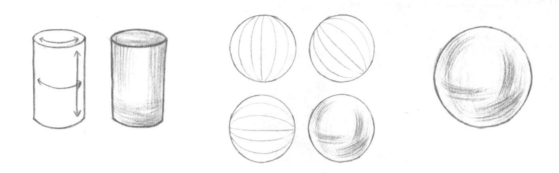

7。 選擇顏色

本書的每一篇當中，我都會在圖說裡寫下用於繪製該張圖的霹靂馬色鉛筆色號，不過不是一定要用相同的顏色，所以請各為參考就好。在畫葉子時，可以選擇類似的草綠色系，畢竟不是所有葉子顏色都一模一樣，麵包、水果也是，選擇類似的色系就好。

酸甜的水果

在畫可口的甜點或早午餐之前，先來挑戰酸甜的水果吧。其實光是水果、蔬菜原本的顏色，就能夠讓整張作品變得更有魅力。各式各樣的水果在甜點、水果飲品當中，也是不可或缺的主食材。讓我們先花點時間練習繽紛的水果，未來就能畫出更多美好的畫作。

1

01 鮮紅的番茄

番茄是一種可以打成蔬果汁，也可以切成漂亮切片再撒點糖直接吃的國民蔬菜。把番茄畫小一點就是聖女番茄，畫大一點則是一般的牛番茄。讓我們試著練習把番茄的側面、上面、切面畫出來，這些技巧可以在之後畫沙拉和早午餐時派上用場。鮮紅美味的國民番茄，一起來挑戰吧！

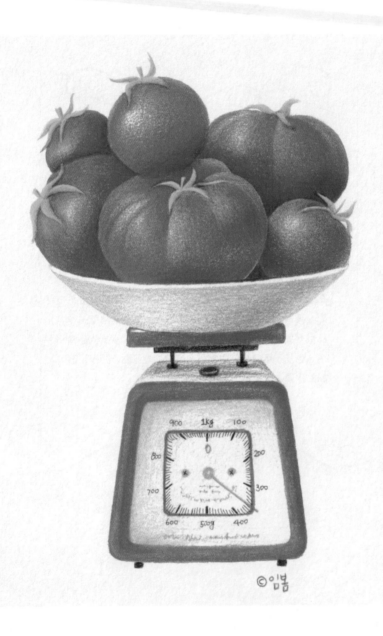

1 2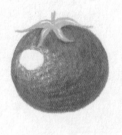

3 4

1 先用草綠色將番茄的蒂頭畫出來，像在畫鬍鬚一樣，畫出往兩旁延伸的曲線。中間粗，越往外延伸就越細，畫出自然的番茄蒂了（ PC 909 ⬤ ）。

2 以蒂頭為基準，用紅色的色鉛筆畫出圓滾滾的番茄。（ PC 923 ⬤ ） ※ 如果沒有 923 也可以選 922 ⬤ ）。

3 留下左上角的亮面，然後慢慢為番茄整體上色。

4 從右下方暗面開始，用右下往左上漸淡的漸層上色。請使用跟輪廓同樣的顏色上色，這樣輪廓的線條才不會太過突兀（ PC 923 ⬤ 或 922 ⬤ ）。

5

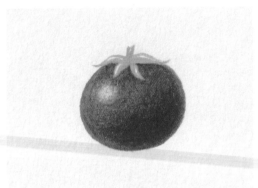

6

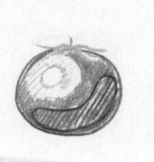

[5] 用較淡的顏色自然地為亮面上色，暗面則可以用顏色較深的色鉛筆疊塗加深 （ PC 1030 ● 或 PC 925 ● ）。

[6] 這是標示亮面與暗面的分區圖。暗面上色時，與底部接觸的邊緣部分會有反射區，這一區的顏色會稍微比最暗的面再亮一點點，這樣才能更自然地呈現出明暗變化。

錯誤的範例

TIP

繪畫的基礎，「區」的光與影

我們可以自由設定光線來的方向為左上或右上，上圖就是光線來自右上方的範例，這樣亮面就會在右上角，上色時越往左下越深。上色時要使用前面練習過的單色漸層法，不過我們如果貼著分區用的線畫出物體的明暗變化，反而會使亮面變得很不自然，上色時必須多加留意。

1

2

3

4

5

這次試著從俯視角度畫番茄

1 用淡綠色畫出蒂頭。先用草綠色在中間畫一個小圓，接著由內往外畫出葉子，葉子靠內側較厚，越往外越細長。仔細觀察番茄，就能發現蒂頭的葉子通常有五片，不過我們不必一定要畫出五片，依照自己的想法畫就好（ PC 1005 ●，PC 909 ●）。

2 先用草綠色塗滿每一片葉子的其中一側，接著再用混色漸層把葉子塗滿，讓葉子看起來有兩種不同的綠色（ PC 909 ●）。

3 以蒂頭為中心往外畫出紅色的圓，圖上已經標示出番茄的亮面與暗面，各位可以參考一下（ PC 923 ● 或 922 ●）。

4 亮面留白，剩下的部分仔細塗滿，一邊把輪廓整理得更清晰一邊上色。

5 亮面以輕柔力道的漸層上色，自然與其他已經上色的部分融合在一起，並把暗面疊塗得更暗一些。然後再加深蒂頭周圍的顏色，這樣畫出來的番茄就會更立體（ PC 1030 ● 或 PC 925 ●）。

1

2

3

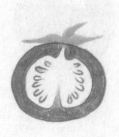

4

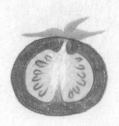

畫番茄的切面

1 用跟前面一樣的方法把番茄的蒂頭畫出來，再用同樣的紅色畫出圓圓的番茄輪廓，並參考示範圖 1，在內側沿著輪廓線畫出兩條弧線，代表番茄果肉的厚度。

2 用剛才畫輪廓的顏色將果肉部分塗滿（ PC 923 ● 或 922 ● ）。

3 在中間留白處畫出由中心向外發散且呈長橢圓形的籽，盡可能地讓籽排列成一個圓圈（ PC 923 ● 或 922 ● ）。

4 最中間的部分留白，剩餘的部分塗上黃色（ PC 916 ● ）。

5

6

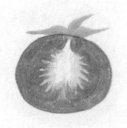

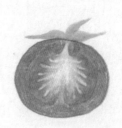

7

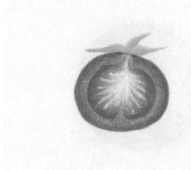

5 接著用跟果肉相同的紅色,以果肉內側邊緣處往中心漸淡的漸層上色,上色時應該盡量避開籽的部分,並且巧妙地與剛才塗好的黃色混合。

6 若無法順利讓兩種顏色混合畫出漂亮的漸層,也可以利用粉紅色巧妙地連接起黃色跟紅色,這時我們只要在紅色跟黃色之間加入粉紅色就好。

7 最後用更深的紅色,加強描寫果肉內外兩側的輪廓線,讓番茄的輪廓更加清晰 (PC 923 ● 或 922 ●)。中間黃色的籽可疊加一點淡綠色,讓顏色看起來更豐富 (PC 912 ●)。

1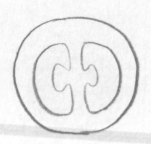

2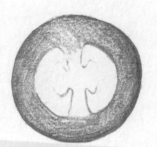

3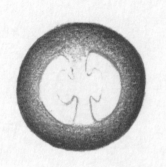

4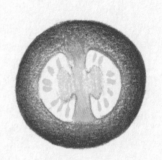

畫番茄的切面

1 先畫一個圓，接著仿照示範圖 1，在圓的內側畫出同樣的形狀 （ PC 923 ● 或 922 ● ）。

2 將兩條線之間的部分塗滿。

3 用更深的紅色加深輪廓的線條，並由外而內以漸層再次上色。

4 用黃色畫出中心的番茄籽，番茄籽應該呈現長橢圓形，並且像時鐘指針一樣圍繞著中心排列，番茄切片中間的十字部分也塗上黃色（ PC 916 ● ）。

5

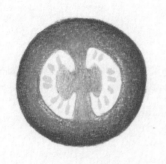

6

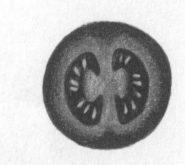

7

8

5 中間塗上黃色的十字部分再疊上淡淡的一層紅色，讓兩種顏色混合在一起。

6 畫有番茄籽的區塊則用力塗上紅色，這裡必須使用同一種紅色。

7 每一顆黃色的籽都疊上一半的淡綠色，讓番茄籽能呈現黃綠兩種顏色（ PC 912 ）。接著換回紅色，再一次疊加在最外圈深紅色的部分，上下兩端處的深紅色的色塊要微微向中央隆起。

8 如果覺得中間垂直的區塊顏色太淡，可以再輕疊上一層紅色。

圓滾滾的藍莓

小巧圓潤的藍莓外型美觀又美味,是經常用於各種甜點中的水果。最近很多人開始在家中自種藍莓,也讓我想挑戰看看呢。讓我們一步步熟悉在用圖畫表現透著美麗藍色光芒的藍莓時,該怎麼上色、該如何描繪吧。

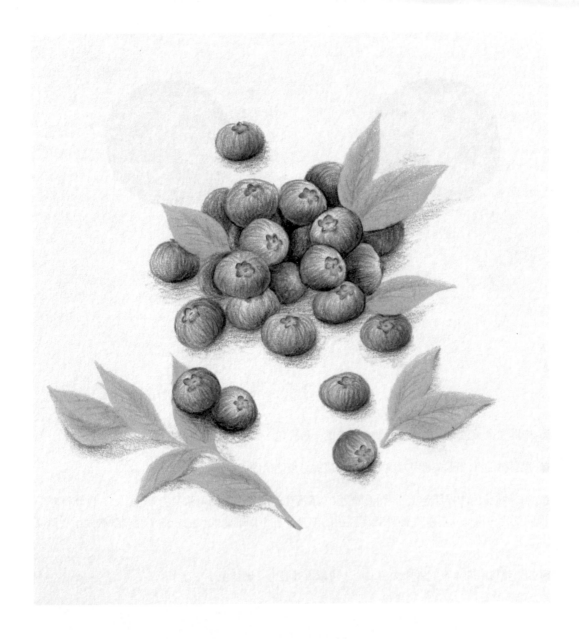

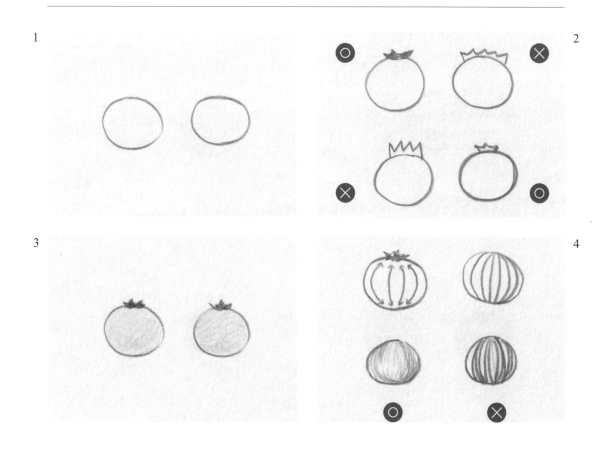

1　用藍色畫出圓滾滾的藍莓輪廓（ PC 901 ⬤ ）。

2　最上面要畫蒂頭，注意蒂頭只需要畫成小小的尖刺狀就好。如果蒂頭的葉子拉得太長太高，或是過度往兩旁擴散出去，反而會使畫出來的藍莓顯得非常不自然。

3　用天藍色打底（ PC 904 ⬤ 或 1103 ⬤ ）。

4　利用線條畫出藍莓果實的立體感。線條要順著輪廓線的弧度，畫線條時手的力道也需要不時調整，不要每一條線都用同樣的力道上色，手的施力要有輕有重而且線條要細。

5

6

7

8

5 跟畫番茄時一樣，設定好光源的方向之後，記住亮面與暗面的位置。

6 以輕柔力道的細線慢慢塗滿整顆藍莓，顏色較淡的部分用較輕的線條，顏色較深的部分則用較重的線條，這樣才能維持立體感。

7 在藍莓上疊加一點紫紅色，紫紅色的上色線條一定要是弧線（左邊的圖，PC 994 ● ）。

8 暗面可以疊加黑色。

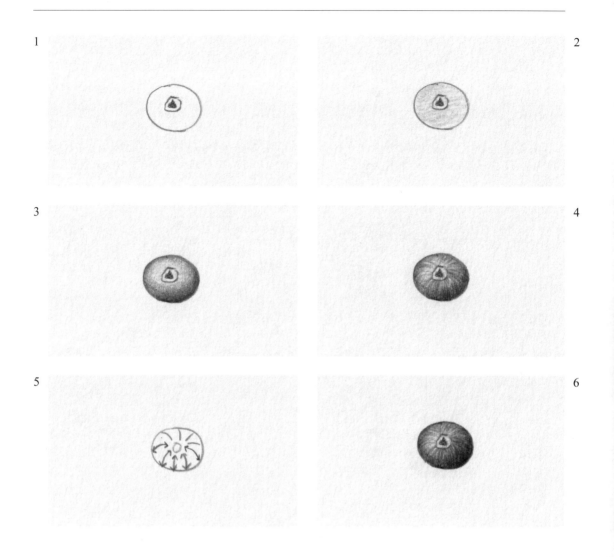

1

2

3

4

5

6

俯視角度的藍莓

1　依照照片上的藍莓，用藍色素描出大概的形狀，中間的蒂頭輪廓線條請不要畫得太工整。

2　用天藍色上色打底。

3　利用漸層呈現暗面與亮面。

4　5　以蒂頭為中心，用由內而外的弧線填滿整個圓，記得亮面處要留一點白。

6　最後用紫紅色疊加幾條線，讓顏色看起來更豐富、圖更立體。

1

2

3

更簡單的畫法

1 依照前面的方法先畫出藍莓的輪廓，並指定好亮面。

2 用繞圈筆觸上色，自然呈現出亮面與暗面之間的差異。

3 接著再疊加一點紫紅色，同樣以繞圈筆觸上色就好。

03 酸甜的奇異果

你喜歡酸甜的奇異果嗎？奇異果和草莓、櫻桃不一樣，是散發著淡綠色與草綠色的美麗水
果。一起來畫畫綠意盎然的奇異果吧。

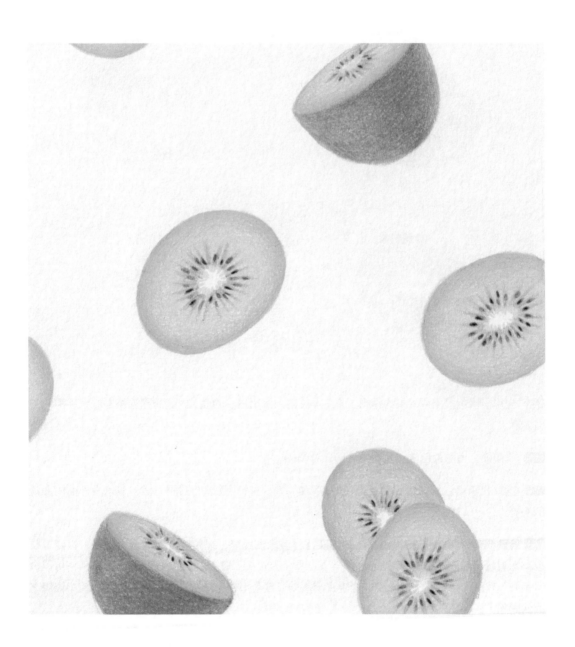

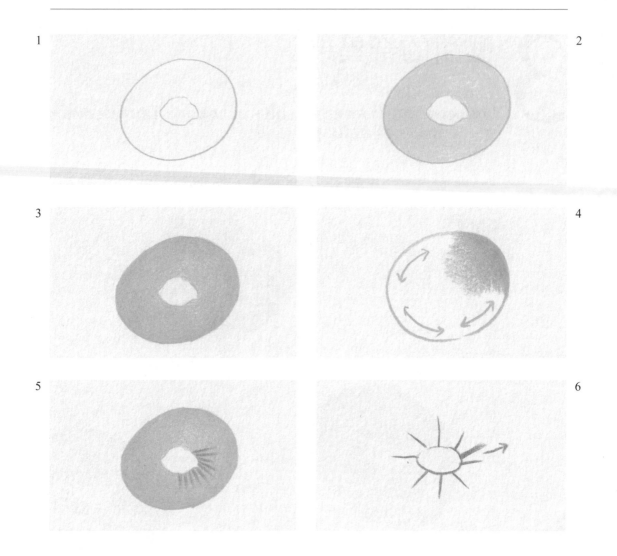

1. 先用淡綠色畫出奇異果的輪廓，並在中央畫一個比較小的圈。內側的圈線條不能太平整（PC 912 ⬤ ）。

2. 以中等力道的黃色塗滿外圈（PC 916 ⬤ ）。

3. 4. 接著疊上淡綠色，注意上色時線條的方向必須跟輪廓的圓圈一樣，並以由外而內漸淡的漸層上色。

5. 6. 7. 用較深的草綠色畫出由內圈往外發散的線條。以順時針方向畫出線條，線條筆觸要有漸層感，越向外越淡（ PC 908 ⬤ 、907 ⬤ 或 PC 911 ⬤ ） 。如果一開始就畫得很密可能會畫不好，建議先以較寬的間隔畫 6 條線定出基準，接著再在每條線之間加入新的線，縮小線條之間的間隔。

7

8

9

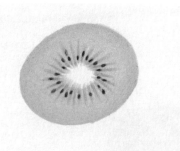

10

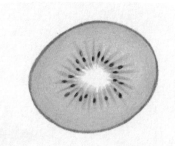

11

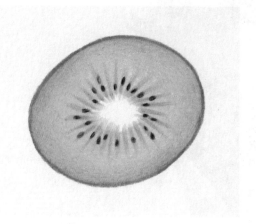

8 用黑色色鉛筆畫出奇異果籽，請畫在草綠色的線上（PC 935 ●）。

9 接下來使用黃色，將草綠色的線往中心方向微微延長一點（PC 916 ●）。

10 用褐色再描一次輪廓，畫出奇異果皮的厚度（PC 941 ●）。

11 在靠近果皮的地方輕輕疊上深綠色漸層，呈現外圈果肉較熟的狀態（PC 908 ● 或 907 ●）。

04 冬日女王草莓

草莓的紅色外皮、帶著淡粉紅色的切面都很美,是甜點中不可或缺的常見食材。了解如何畫切面與外皮後,就能夠將草莓運用在很多地方,請務必多多練習。可以的話建議直接把草莓切開來觀察看看,也能帶來許多樂趣喔。

1 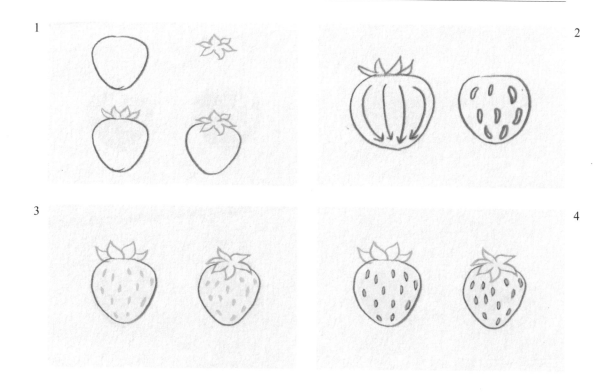 2

3 4

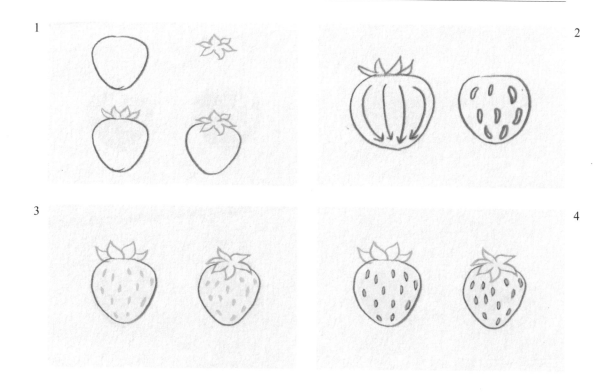

1 草莓的蒂頭有往上和往下兩種型態，可以有兩種不同的畫法（草莓 PC 923 ● 或 924 ●，蒂頭 PC 1005 ● ）。左邊的圖先用紅色畫出草莓的輪廓，再用淡綠色畫出蒂頭。右邊的圖則先用淡綠色畫出蒂頭，然後再畫出草莓的輪廓。蒂頭使用跟番茄類似的線條，葉子越往末端越尖。

2 接著畫草莓上的籽。籽的形狀是長橢圓形，且必須要配合草莓的形狀微微帶點弧度。

3 用黃色畫籽。如果籽畫得太密會不好上色，建議籽適量就好（PC 917 ● ）。

4 用深紅色描出籽的輪廓（PC 1030 ● 或 PC 925 ● ）。請把色鉛筆削尖，畫出又細又深的線，這樣線條看起來才會俐落。

5 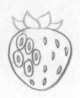 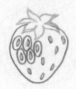 6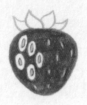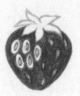

7 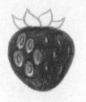 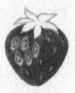 8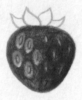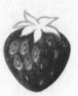

5 用一開始畫輪廓的紅色，將亮面處的籽圈起來，線和籽之間要保留一定的距離。亮面的畫法可以參考番茄篇的「分區」法（第 20 頁）。

6 剩下的部分全部用紅色塗滿，要塗得又密又濃才好看。

7 如果剛剛是用較深的紅色，這次就用淺一點的紅色再疊加一次顏色。這時連籽的黃色部分和亮面留白處，也要全部塗上淺紅色。

8 用剛才幫黃籽畫出界線的深紅色色鉛筆，加強右下方的暗面處，上色時請避開籽的部分（PC 1030 ● 或 PC 925 ●）。每一顆籽的界線不需要過度加強上色，刻意保留下來，讓籽看起來像斑點一樣。

9

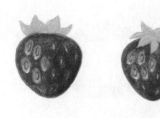

10

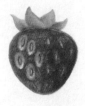

9 用一開始畫蒂頭的綠色為蒂葉塗上底色。

10 用草綠色在蒂頭疊加上部分陰影，凸顯蒂頭的立體感（ PC 909 ● ）。

1

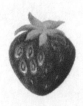

2

畫草莓的橫向切面

1 先畫一個圓（草莓 PC 923 ● 或 924 ● ）。

2 畫出由外而內漸淡的漸層。如果無法只用紅色畫出漸層，也可以先畫一半，再用粉紅色接續上色（ PC 928 ● ）。

3

※ 請參考草莓果肉的紋理！

4

5

<div></div>

3　用剛才畫輪廓的紅色畫出草莓果肉的紋理。請依照順時針方向畫出多個梯形，並用紅色將梯形塗滿。

4　用由外而內漸淡的線條將梯形塗滿。

5　如果無法畫出較淡的紅色，可以改用粉紅色接續創造出漸層感。上色時記得要留下果肉紋理之間的白色線條，中心處再畫上一個淡淡的紅點就完成了。

1

2

3

※ 請參考草莓果肉的紋理！

4

5

畫草莓的縱向切面

1 同樣畫出草莓的輪廓，輪廓必須要用深一點的顏色（PC 923 ● 或 924 ● ）。

2 以由外而內漸淡的漸層上色（跟草莓的橫向切面畫法一樣），如果無法只用紅色上色，可以改用粉紅色接續（PC 928 ● ）。

3 接著從最下面開始畫出草莓果肉的紋理，紋理的方向要向上向中心收攏。

4 用一開始畫輪廓的顏色，由外而內畫出有漸層感的線條，以呈現出果肉紋理的質感，注意每一個區塊間要保留一點白色的空隙。中央的垂直紋理可畫可不畫，蒂頭的部分則跟前面整顆草莓篇畫法一樣（ PC 1005 ● ，PC 909 ● ）。

5 畫線的方法有兩種，一種是重複使用有漸層感的線條，另一種則是像畫單色漸層一樣，手的施力由深至淺漸漸放輕。

05

黃澄澄的檸檬

檸檬是清爽水果的代名詞,黃色也使它的滋味感覺更加清爽。檸檬跟萊姆、葡萄柚非常類似,都是能運用在許多畫作中的水果。我們先從檸檬開始學,熟悉方法後再依序完成萊姆、葡萄柚等水果吧。

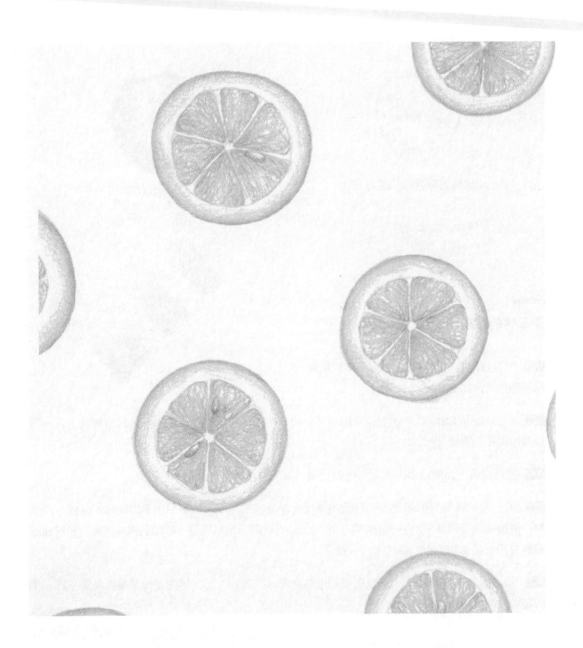

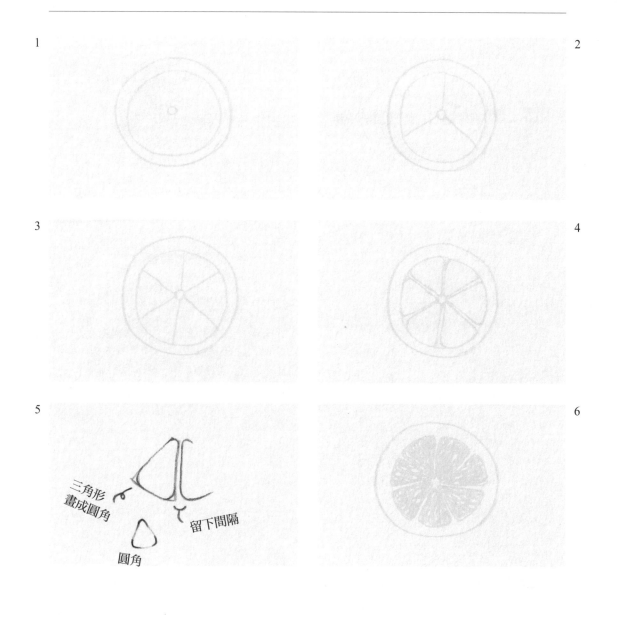

1 用黃色畫一個圓,並在裡面再畫一個圓(PC 916)。

2 將中心區塊分成 3 等份。

3 3 等份再各對分開來,總共分成 6 等份。

4 5 多畫一條線,讓每一等份之間看起來有一點間隔,並將三角形的尖角畫成較有弧度的圓角,這樣就會更像檸檬果肉的形狀。

7
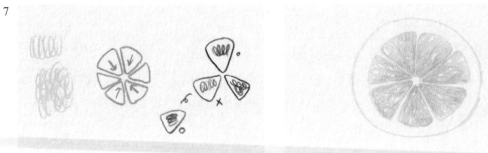

8
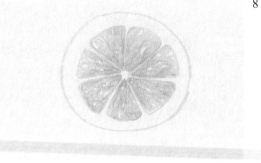

9
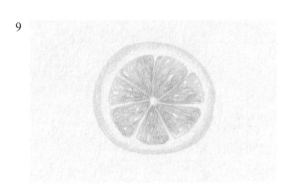

10
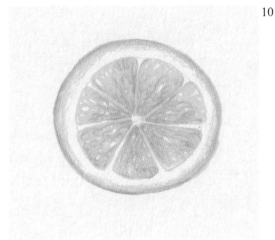

6 7 用繞圈筆觸為檸檬果肉上色，要適度調整線條的輕重，讓著色後的果肉看起來會是不規則的色塊。果肉完成之後，再朝圓心以順時針方向畫出果肉之間的籽。

8 接著改用橘色的色鉛筆，同樣以繞圈筆觸疊加在果肉上做點綴。橘色只需要以中心為主輕輕疊上去就好，不用疊得太密（PC 1002 ●）。

9 從最外圈的黃色輪廓往內畫薄薄的一圈漸層（PC 916 ●）。別將果皮全部塗滿，要有部分留白，如果黃色的漸層範圍太大，反而會使圖看起來有些不自然。

10 用橘色再描一次檸檬的輪廓。檸檬雖然是黃色的，但如果畫得太黃顏色會太淡，看起來會不夠立體，所以我們疊加一點橘色做點綴。

06 清甜的葡萄柚

紅色的葡萄柚畫法跟檸檬很像，只是細節比檸檬稍微多一點。試著把葡萄柚果肉裡的顆粒畫出來，就能夠完成清甜美味的葡萄柚。葡萄柚的畫法可以運用在葡萄柚氣泡飲、葡萄柚茶、葡萄柚蛋糕當中。

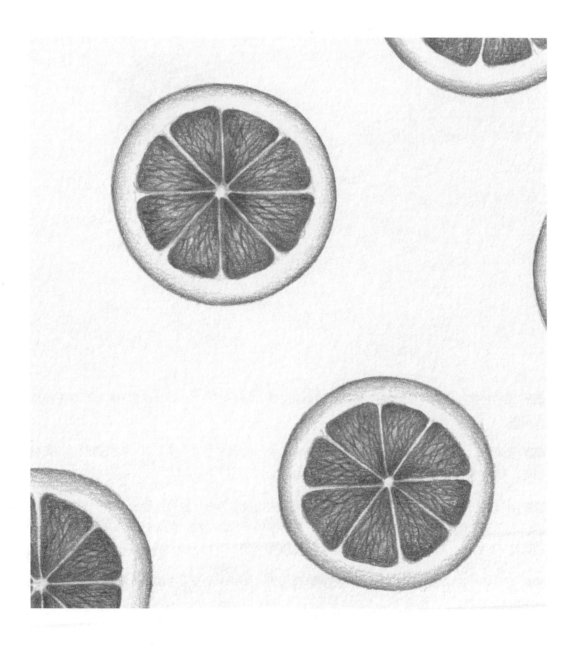

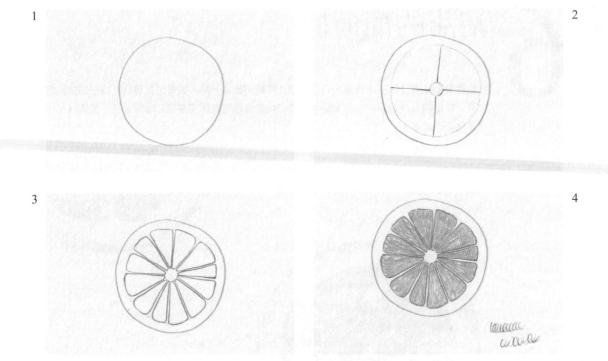

1　用橘色畫一個圓（ PC 1002 ），這個圓如果比檸檬再更大一點，畫出來的葡萄柚應該就會很美。

2　用紅色在圓心處畫一個小圓，然後再在靠近橘色輪廓處畫另一個大圓。兩個圓的線條都要很輕，接著再將兩個圓之間的果肉區分成 4 等份。

3　在 4 等份線的線條之間各加一條線，將果肉區切成 8 等份。也可以像示範圖一樣，在 4 等份線之間各加兩條線，將果肉切成 12 等份。接著像畫檸檬時一樣，在每一塊果肉之間隔出一定的距離，並將每一塊果肉的兩個底角修改成圓角（參考第 41 頁）。

4　像在畫檸檬果肉一樣，以橘色用繞圈筆觸為葡萄柚果肉上色，用順時針方向填滿每一個果肉區塊。

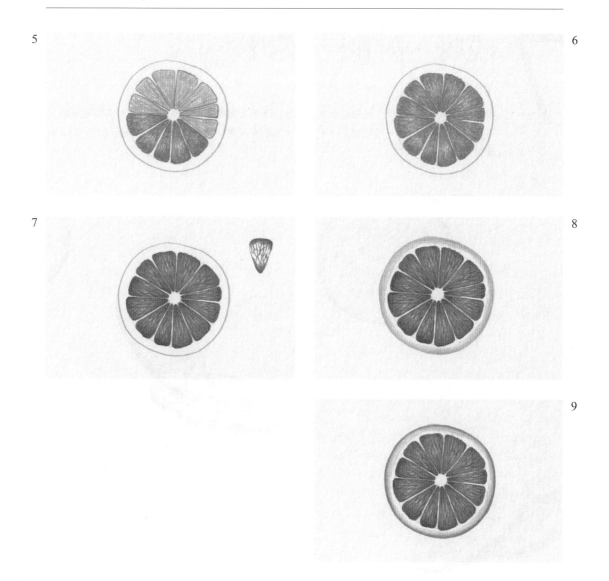

5　6　果肉以深橘色再疊加一層顏色，每一片果肉主要的疊色區塊是內外兩端，中間的部分顏色要稍微淺一點（ PC 921 ●）。

7　圓心四周的果肉疊上一點紅色，每一片果肉的中間部分則畫上類似蜂巢形狀的紋路，以強調果肉的顆粒感。線條的筆觸要有輕重之分（ PC 923 ● 或 PC 922 ●）。建議可以重複畫幾個Y字，避免讓代表果肉顆粒的蜂巢太過規律工整。

8　用一開始畫輪廓的橘色，從果皮的邊緣畫出向外往內漸淡的漸層（ PC 1002 ●）。

9　用一開始畫輪廓的橘色，再疊加一次果皮的輪廓線，整張圖就完成了（ PC 921 ●）。

07

哎呀，好酸，萊姆

萊姆跟檸檬的顏色、大小跟酸度都有著一定的差異，據說綠色的萊姆酸甜味都較檸檬更強，不覺得光看就能嘗到一股酸甜滋味嗎？這次我們要用畫檸檬的黃色色鉛筆搭配綠色一起來畫萊姆。

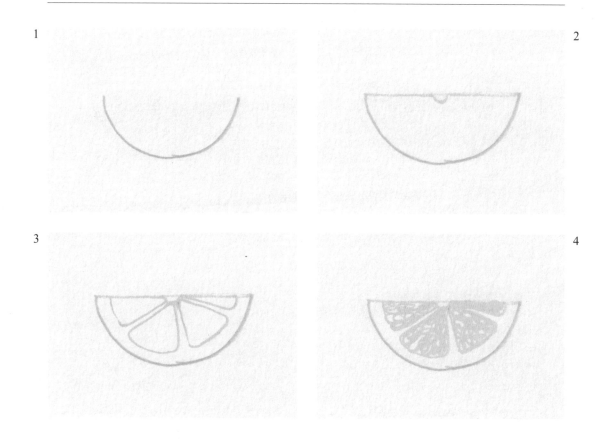

1. 這次要畫的是萊姆。檸檬、萊姆、葡萄柚、柳丁的畫法都一樣，只要選擇不一樣的顏色就好。這次我們先用淡綠色畫出半圓形輪廓（ PC 989 ◯ ）。

2. 用黃色畫出一條直線，將半圓的左右兩端連起來，中心處再畫一個小小的半圓（ PC 916 ◯ ）。

3. 萊姆的果肉畫法跟檸檬一樣。

4. 用黃色畫出一顆一顆的果粒（跟檸檬相同）。

5

6

7

 用較深的綠色畫出萊姆切片的細節（ PC 912 ⬤ ）。

 用輪廓的綠色畫出由外而內漸淡的漸層，記得果皮與果肉之間要有一點留白。

 最後再用草綠色加強一次果皮輪廓（ PC 909 ⬤ ）。 這時如果能在萊姆的果肉上加入一點綠色果粒，看起來會更自然。

08 綠油油的葉子

這次要畫的雖不是小巧甜蜜的水果，但卻是能在多種不同類型的繪畫中運用作為點綴的葉子。在畫蘋果薄荷葉、迷迭香等香草類的時候，葉子的畫法也能派上用場，在畫各種甜點時也會帶來一些幫助。來！一起來畫綠油油的葉子吧。

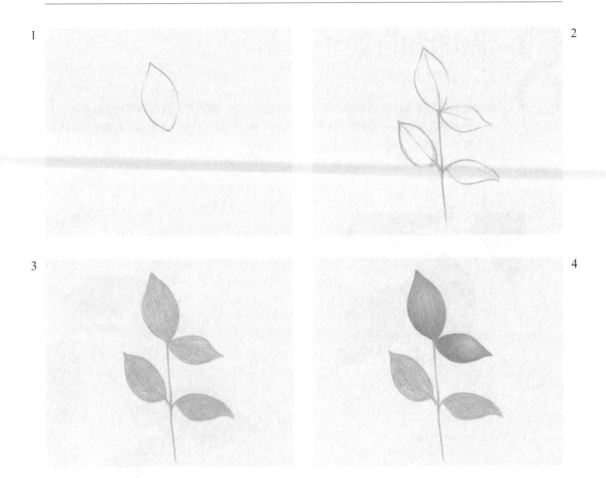

① 用淡綠色畫出一片葉子的輪廓（ PC 1005 ⬤ ）。

② 畫出長長的莖，並把剩下的葉子畫出來。

③ 運用一開始畫輪廓的顏色，以中等力道為所有葉子上色。

④ 接著開始用草綠色疊上陰影（ PC 909 ⬤ ）。疊陰影時要特別注意，每一片葉子顏色最深的地方是靠近中心處，越往外越亮。

5

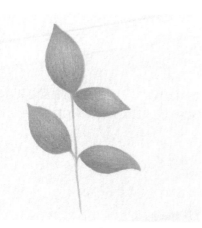

6

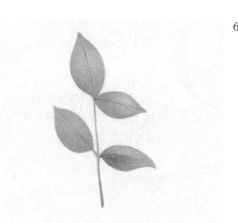

7

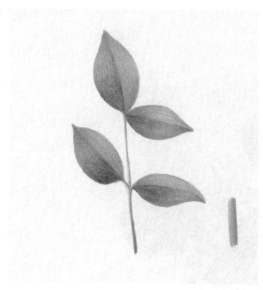

5 　剩下的葉子也用同樣的方法上色。

6 　中間的葉莖疊上深草綠色，再用同一個深草綠色疊在葉子靠近中間下面的部分（ PC 908 ●、907 ● 或 PC 911 ● ）。

7 　用更深一點的綠色，在中間垂直葉莖的右邊再畫一條顏色較深的線，以增加葉莖的立體感。葉子本身則必須要是三種顏色混合而成的漸層（淡綠色＋草綠色＋深草綠色），建議看著示範圖試著畫出自然的葉子。

甜蜜櫻桃

櫻桃是這世界上又美又甜的水果之一,大家知道越好吃、越熟的櫻桃顏色越深嗎?所以比起鮮紅色,我更喜歡用偏深的紅色來畫櫻桃。一起來挑戰圓潤光滑的櫻桃,熟悉櫻桃的畫法吧。

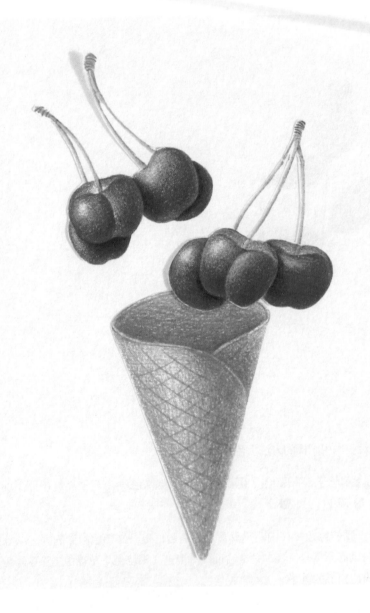

1

2

3

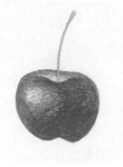

4

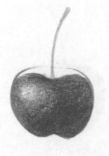

5

1 先畫出櫻桃上寬下窄的輪廓，底部的線條要稍微有一點曲折（ PC 923 ● 或 PC 924 ● ）。

2 像在畫蘋果一樣，在上面畫出一條下凹的線，並確認標示出亮面與暗面的區域。

3 用綠色畫出櫻桃梗（ PC 912 ● ）。

4 用一開始畫櫻桃果實輪廓的顏色，用自然的漸層上色區別出亮面與暗面。

5 將剩餘的留白塗滿，上方凹陷處的顏色必須稍微淡一點。

6 7

8 9

10

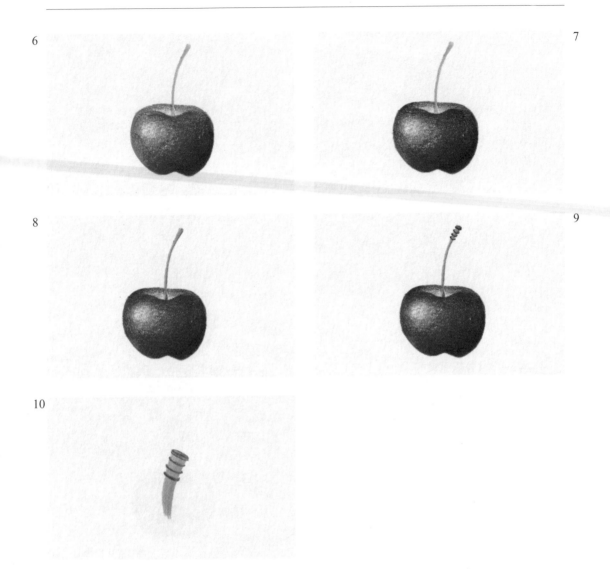

6 　雖然我們可以只用一種紅色畫完櫻桃，不過如果希望櫻桃看起來更立體，也可以選擇在暗面疊加更深的紅色，這時使用混色漸層可以達到很好的效果（ PC 1030 ● 或 PC 925 ● ）。

7 　靠近輪廓的邊緣處也稍微疊上一點較深的紅色，加強明暗對比讓櫻桃更立體。我們可以把中間凹陷處的線條描得更清楚一些，凹陷處下方的區塊也可以再疊一點深紅色。

8 　在淡綠色梗的右側用草綠色再畫一條線，增加梗的厚度（ PC 909 ● 或 PC 911 ● ）。

9 **10** 　參考示範圖，在梗的最上端用褐色畫出纏繞的線圈（ PC 937 ● ）。

1

2

3

4

5

繪製不同形狀的櫻桃

1 先畫出整體圓滑的櫻桃輪廓,接著像畫蘋果一樣,在中間靠上面的地方畫一條下凹的橫線。並以這條微微下凹的線為基準,從中間垂直向下畫出一條微微有點弧度的直線(PC 923 ● 或 PC 924 ●)。

2 用淡綠色畫出櫻桃梗。接著將櫻桃分成亮面與暗面兩個區塊,並以線條標示出來(PC 912 ●)。

3 配合亮面與暗面上色。

4 凹陷處留白,剩下的部分用紅色塗滿,並把櫻桃梗畫好(參考第 54 頁的說明)。

5 最後再加重暗面,櫻桃就完成了。建議可以用漸層上色,讓陰影呈現更加自然(PC 1030 ● 或 PC 925 ●)。

女王的果實無花果

據說埃及豔后非常愛吃無花果，故無花果又有「女王的果實」之稱。無花果有著獨特的口感與甜甜的滋味，是廣受喜愛的水果之一。夏秋交替之際，我們可以品嘗到許多以無花果製作的甜點。不過就算不是畫甜點而是單畫無花果，也同樣會是一張很美的圖畫。現在就讓我們來熟悉畫法吧！

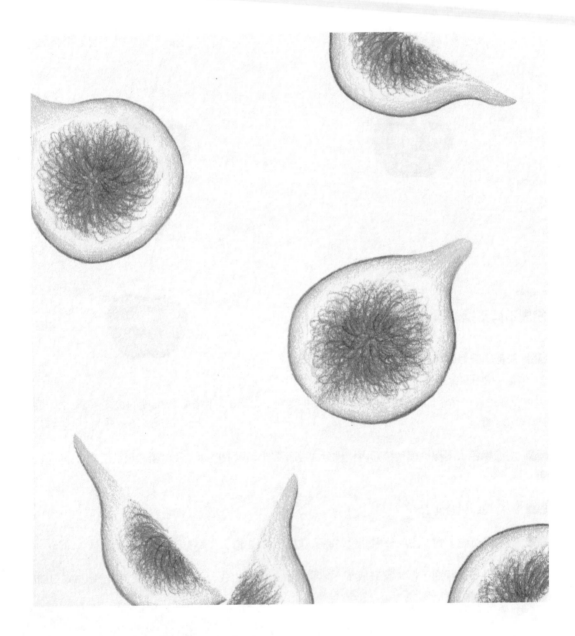

1

2

3

4

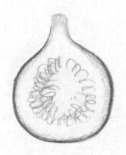

1　用紫色畫一個上方有開口的圓，開口處的線條要向上拉起來 （ PC 931 ● ）。

2　沿著紫色的內側用淡綠色再描一次，並且將上方的開口處連起來。接著從開口處的尖端朝內畫短短的一小段漸層（ PC 912 ● ）。

3　畫無花果的果肉前，我要先說明無花果內的上色方式。首先線條必須用繞圈筆觸來呈現果肉，線條的力道要有輕重之分，視覺上看起來必須是一團濃淡交錯、不規則的圓圈。記得線圈要以順時針方向繪製（ PC 926 ● ）。

4　重複以深淺不一的繞圈筆觸上色，就能畫出自然的無花果的果肉。這裡有一點必須特別注意，越靠近中心的筆觸要越重，越靠近外圍輪廓的筆觸要越輕。

5 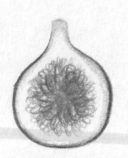 6

7 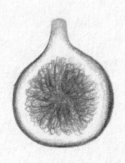 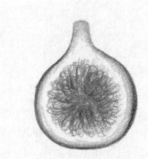 8

5　正中央同樣以繞圈筆觸疊上一點黃色（ PC 916 ● ）。

6　也可以再在正中央疊上一層深灰色以增加層次感（ PC 1056 ● ）。

7　接著選擇較深的紅色，再疊加一層輕重不一的線圈。以暗面為主疊加稀疏的深紅色，這樣一來會覺得看起來和原本的果肉十分相似，但又隱約透出兩種不同的顏色。如果覺得原本的顏色已經夠紅了，那也可以省略這個步驟（ PC 923 ● 或 924 ● ）。

8　邊緣輪廓的地方可以用黃色再加強一次。

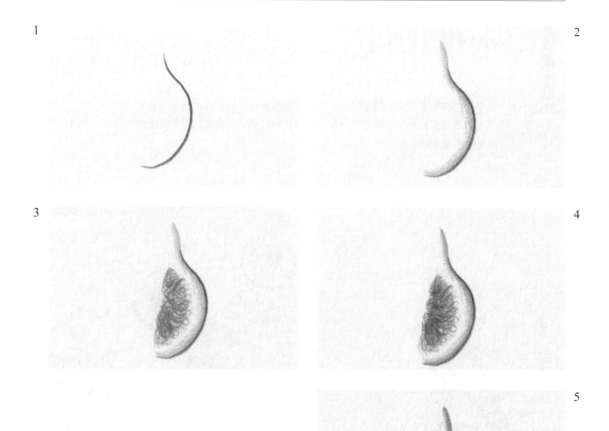

繪製無花果的切面

1 方法跟一般的無花果一樣，但這次我們只要畫一半就好。請用紫色把半邊的無花果畫出來（PC 931 ●）。

2 沿著紫色輪廓線的內側，用淡綠色畫出向內漸淡的漸層（PC 912 ●）。

3 中間用紅色以順時針方向的繞圈筆觸上色，代表無花果的果肉，別忘記線必須要有輕重之分（PC 926 ●）。

4 接著在果肉處疊上一些較深的紅色做點綴，再疊上黃色、灰色增加果肉的層次感（PC 923 ●，PC 916 ●）。

5 用黃色沿著輪廓增加一點色彩的層次感，再用灰色在左邊切面處輕輕畫上一條淡淡的線就完成了（PC 1063 ●）。

1 1 卡布里沙拉

你喜歡清爽新鮮的卡布里沙拉嗎？我非常喜歡番茄，所以經常會在沙拉裡加番茄，其中卡布里沙拉特別讓我覺得美麗可口。這次就讓我們運用前面學到的番茄切面繪製技巧，來畫出美味的卡布里沙拉吧。

1 2

3 4

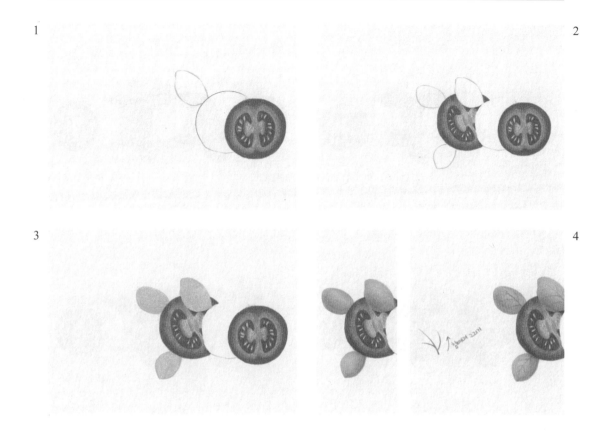

■1 （參考第 24 頁）先畫出最右邊的番茄切片，然後在番茄切片的左邊用灰色畫一個半圓（莫札瑞拉起司 PC 1056 ● 或 1054 ●），並在上面畫出羅勒葉（ PC 912 ●）。灰色可以不必跟我的範例一樣，用稍微淡一點的灰色來畫也沒關係。

■2 在起司切片下方再畫一片番茄切片。不要完全跟第一片番茄切片一樣，可以稍微畫得歪一點，這樣比較自然。接著再像範例一樣畫出香草葉子的輪廓。

■3 用畫輪廓的顏色為羅勒葉上色。

■4 羅勒葉的下半部疊上橄欖綠以增添立體感（ PC 911 ●），接著再用比較深的草綠色畫出中間的葉脈（ PC 907 ●）

5

6

7

8

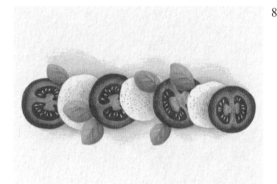

5 用畫葉脈的顏色稍微在葉脈四周畫出陰影，並用同樣的方法依序畫出起司切片、番茄切片與羅勒葉。

6 起司切片、番茄切片與羅勒葉都上完色後，再用黃色在整張圖的周圍塗上向外漸淡的漸層，呈現用於搭配沙拉的橄欖油（ PC 916 ⬤ ）。

7 番茄與莫札瑞拉起司之間也要上一點黃色，接著再用黑色跟草綠色交替畫上幾個圓形小點，代表撒在沙拉上的胡椒與香芹粉。

8 畫到步驟 7 就算完成了，不過如果想讓整幅畫更立體，也可以在黃色最深的地方疊上一點橘色（ PC 1003 ⬤ 或 1002 ⬤ ），這時可以用自然的漸層讓兩個顏色融合。

應用學過的技巧，
畫出漂亮的圖案

檸檬、萊姆、葡萄柚

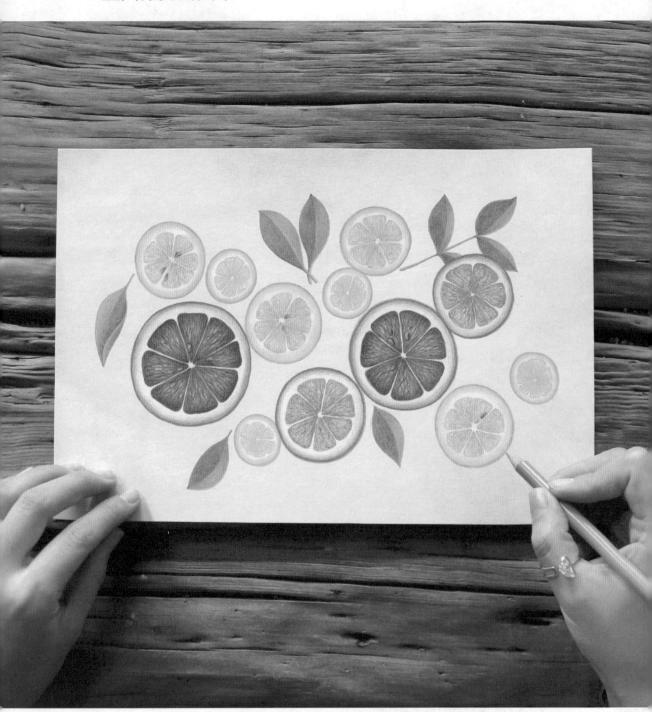

參考檸檬、萊姆、葡萄柚、葉子繪圖技巧篇的內容，畫出自己想要的底稿。

1

接著畫出水果果肉的輪廓。柳丁可以參考葡萄柚步驟 1 至 6 的畫法，只要把輪廓換成橘色就好。

2

選擇適合每一種水果的顏色，為葡萄柚、檸檬、萊姆、柳丁上色。如果想要把籽畫出來，那在為果肉上色前可以先把籽的橢圓形輪廓畫出來，再用土黃色稍微畫出陰影（PC 997 ⬤ ＋ PC 1034 ⬤ ）。

3

雖然可能會花一點時間，但只要熟悉方法，就能輕鬆畫出清爽的水果圖了。

4

我愛的蛋糕

這裡我們要運用前面練習過的水果繪製技巧，試著畫出
不同種類的蛋糕。光是看著這些飄出水果香的蛋糕，就
讓人有種甜蜜又可愛的感覺。完成親手畫的圖之後可以
裱框掛起來，也可以做成迷你明信片送給朋友，感覺就
像將甜點的可愛與甜蜜一起送給對方。

2

01 藍莓單片蛋糕

這是甜點咖啡廳常見的切片蛋糕種類之一。酸酸甜甜的藍莓切片蛋糕，因為有了藍莓的口感，吃起來感覺更加美味。其實我最喜歡把藍莓跟牛奶打在一起喝，不過偶爾吃一下甜甜的藍莓蛋糕，心情就會感覺像要飛起來一樣。現在我們就以手代口，畫出甜甜的圖來幫助自己轉換心情吧。

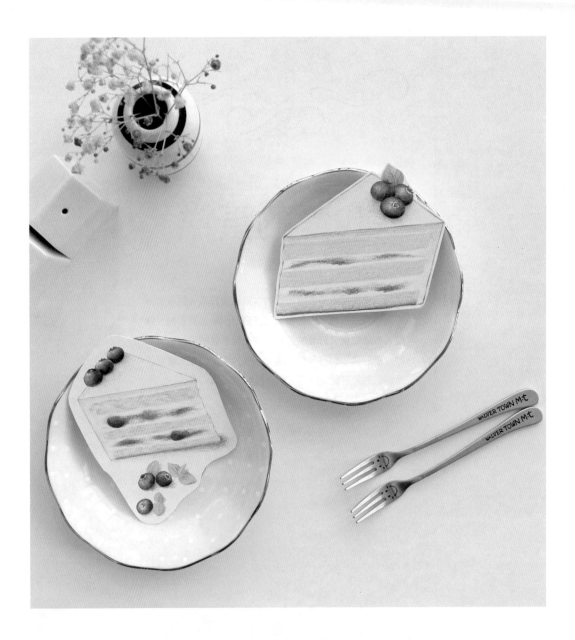

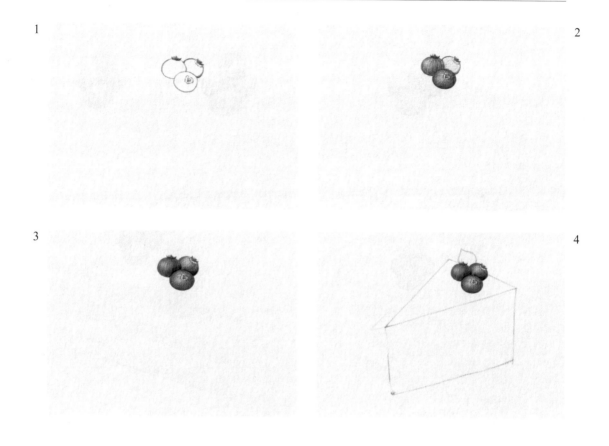

1 從最前面的藍莓開始往後依序畫出 3 顆藍莓（ PC 901 ⬤ ），蒂頭也要一起畫出來。

2 參考第 26 頁完成藍莓。上色的方法有先天藍色打底，再用線條上色跟用繞圈筆觸上色兩種，可以從中擇一使用。如果你畫的藍莓蒂頭在正中央，那建議選擇使用向外延伸散開的弧線上色。

3 在藍莓果實上疊一點紫紅色當點綴，藍莓相互重疊的地方則用黑色在交界處畫出陰影，以呈現出立體感（ PC 935 ⬤ ）。

4 畫出藍莓下方的切片蛋糕輪廓（PC 1092 ⬤ ），接著用淡綠色畫出藍莓上面裝飾用的薄荷葉（ PC 912 ⬤ ）。

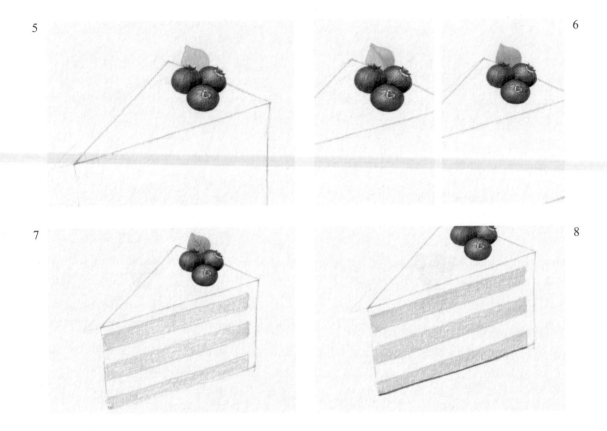

5 薄荷葉用畫輪廓的淡綠色上色。

6 想像薄荷葉中央有一條細細的主葉脈，接著拿草綠色沿著主葉脈疊上顏色。這時應該使用單色漸層畫法，葉子與藍莓接觸的部分顏色最深，越往葉片尖端顏色越淺（ PC 909 ● 或 PC 911 ● ）。

7 葉子上完色後，再用更深的草綠色畫出葉脈（ PC 907 ● 或 908 ● ）。接著用黃色畫出海綿蛋糕的輪廓，然後再淡淡塗上黃色（ PC 916 ● ）。注意，每一層蛋糕體的分層線條都必須與最一開始的蛋糕輪廓線平行。

8 海綿蛋糕體疊加上土黃色（ PC 942 ● ），最下面蛋糕底部的線則用褐色加強（ PC 943 ● ）。

9

10

11

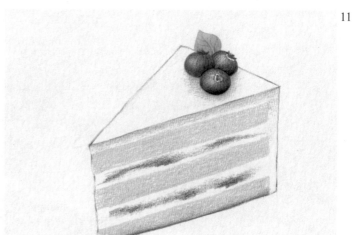

9 從蛋糕底部的褐線畫出像上漸淡的漸層，讓線條與海綿蛋糕體能自然融合在一起。還有，每一層海綿蛋糕都可以再疊上一層淡淡的橘色（ PC 1003 ●）。蛋糕側面鮮奶油的部分，則可以加一點紫紅色代表藍莓果醬（ PC 994 ●）。

10 接著用剛才畫藍莓的藍色，疊在剛才紫紅色的藍莓果醬上，讓果醬的顏色更豐富。

11 用一開始拿來畫蛋糕輪廓的 PC 1092 ●，在藍莓與蛋糕接觸的地方，以及切片蛋糕的側面加上一點陰影。最後再用灰色整理整片蛋糕的輪廓，藍莓切片蛋糕就完成了（ PC 1056 ● 或 1063 ●）。

藍莓糕點（藍莓派）

許多以水果製作的甜點，水果外皮都會呈現閃亮的光澤水潤感，彷彿包裹了一層透明的膜一樣。有人說這是為了讓水果的表面不要乾掉，所以刻意塗上亮光劑，我們通常會稱亮光劑為「鏡面淋醬」或「鏡面果膠」。這次我們要畫的，就是外皮閃閃發亮的藍莓，以及香氣四溢的酥皮塔。雖然跟前面練習的藍莓畫法有點不一樣，不過一定能夠畫出更可口、更令人垂涎三尺的甜點。

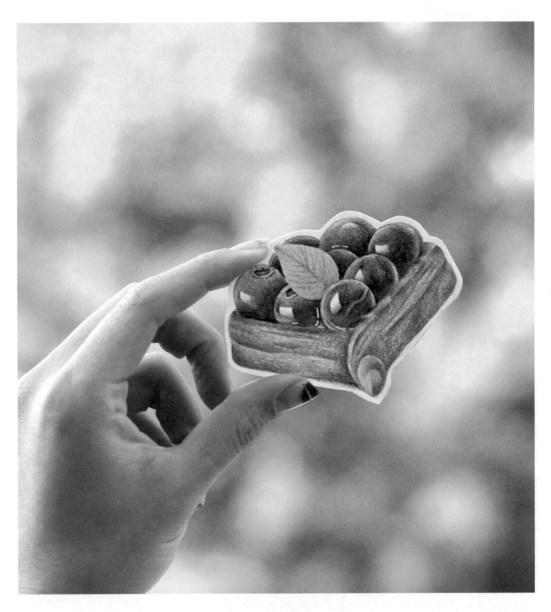

1

2

3

4

1 參考示範圖1，用土黃色畫出派的輪廓，中間的派皮要稍微拉個尖角，再往上畫出類似手指甲的圓形（ PC 1034 ⬤ ）。

2 用藍色和綠色在中間處畫出對齊用的藍莓輪廓和薄荷葉（ PC 901 ⬤ 、 PC 1005 ⬤ ）。

3 從剛才畫好的藍莓和薄荷葉開始，往後依序畫出一顆顆藍莓果實。先從靠近土黃色派皮的左右兩側開始畫起，然後再依序往後畫，這樣比較不會變形。

4 輪廓畫好後使用相同的顏色，以中等力道為派皮和薄荷葉上色。藍莓要參考示範圖畫出反光的區塊 （ PC 901 ⬤ ），除了反光的區塊之外，其餘的部分都塗上天藍色（ PC 904 ⬤ ）。

5
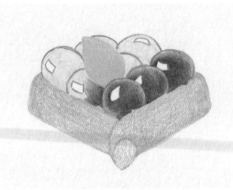

6
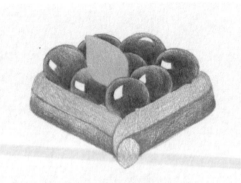

7
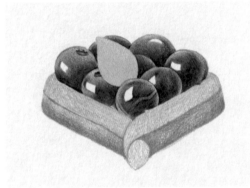

8

5 接著用一開始畫藍莓輪廓的顏色，用漸層替藍莓果實上色，每一顆藍莓都是中間顏色最深，越靠近邊緣顏色越淡。

6 如圖所示，為所有藍莓上好色，接著再用草綠色在薄荷葉上淡淡疊上一層顏色，跟原本的顏色混合在一起（ PC 909 ）。派皮的部分則如圖所示用褐色上色（ PC 943 ），藍莓的邊緣可以淡淡疊上一點紫紅色（ PC 994 ）。

7 接著使用黑色畫出藍莓上的紋路。用黑色在剛才藍色塗得比較深的區塊疊上一點陰影，並從反光處的邊緣向外畫出漸層，讓反光區塊的界線更加清晰（ PC 935 ）。

TIP 藍色和黑色必須適度混合，別用太重的黑色把藍色蓋掉。

8 用剛才畫派皮的褐色（ PC 943 ）把剩下的派皮細節畫出來，從中間向下凸出的部分也要加入細節，接著再用深草綠色在薄荷葉上畫出葉脈（ PC 908 ）。

9

10

11

9 在派皮的地方疊一點黃色，讓派皮看起來更可口（ PC 917 ⬤ ）。用剛才畫薄荷葉葉脈的顏色，在葉子下方與藍莓的交接處，以由下向上漸淡的漸層加入陰影，讓顏色顯得更自然。

10 如果希望派皮顏色深一點，也可以用深褐色疊在顏色較深的部分。也可以像示範圖一樣，畫出一小段一小段的斜對角線、加入一些紋路，增加描寫派皮的細節（ PC 944 ⬤ ）。

11 最後可以用黑色畫出底部的陰影。藍莓的部分可以用白色的筆在適當的地方加入一些弧線，呈現出反光面。

藍莓慕斯蛋糕

慕斯蛋糕是使用如泡沫般柔軟的奶油製成的蛋糕，慕斯（mousse）在法文中就是「泡沫」的意思。雖然慕斯蛋糕的種類很多，不過無論是哪一種，放進嘴裡就會立刻融化的溫柔口感，真是最佳享受。這次我們要畫的是加了藍莓的紫色圓蛋糕。讓我們在蛋糕裡加入一些紅色糖漿、圓滾滾的可愛藍莓，試著想像出一塊美味蛋糕吧。

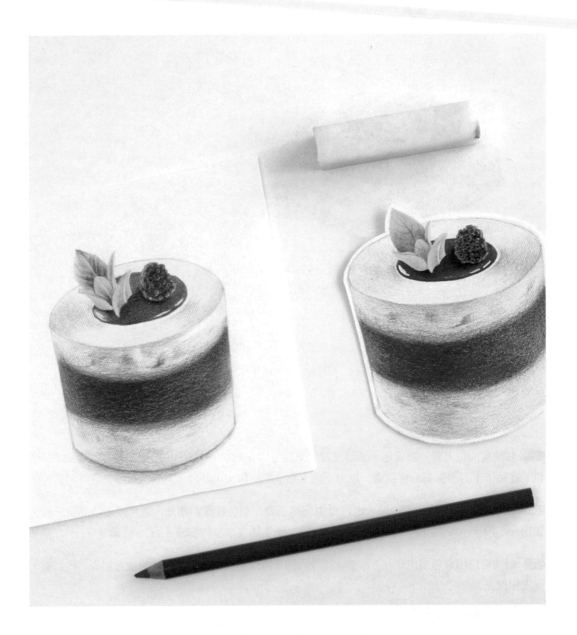

1

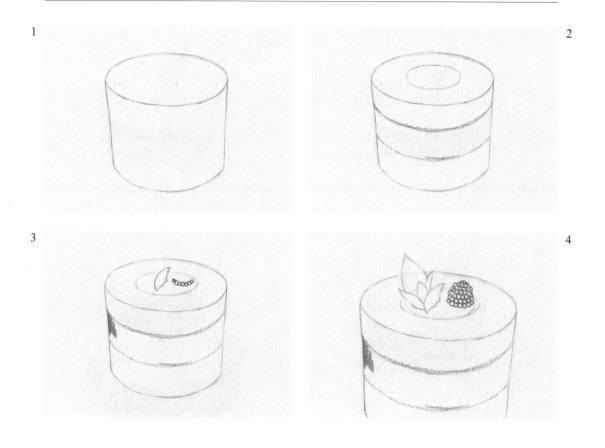

2

3

4

▉1▉　如圖所示畫出一個圓柱輪廓，如果不太會畫，可以參考第 187 頁的飲料杯畫法（PC 1092 ◕ 或 PC 927 ◔ ）。

▉2▉　用一開始畫輪廓的顏色，在頂部靠近圓心處再畫一個圓，這個圓的位置要是中間偏上的地方，形狀才會比較自然。接著用紫紅色在正面圓柱的區塊畫兩條弧線，將圓柱分成三塊（PC 930 ● ）。

▉3▉　在頂部的小圓圈裡畫出薄荷葉和藍莓，請參考示範圖，選擇合適的位置用淡綠色跟藍色分別畫出葉子與藍莓的輪廓（ PC 912 ◉ ， PC901 ● ）。

▉4▉　從剛才畫好的藍莓輪廓開始往上，畫出堆疊成一座小圓塔的藍莓果實輪廓。薄荷葉則可以往旁邊再畫出幾片大小不一的葉片，這樣底稿就完成了。

5
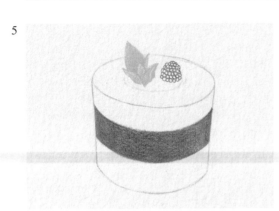

6

7

8

[5] 用剛才畫輪廓的顏色，分別以中等力道為薄荷葉、蛋糕側面的海綿蛋糕層上色。為薄荷葉上色時，葉片交界處的筆觸力道要有輕重之分，才能凸顯葉片的立體感。

[6] 除了頂部畫有薄荷葉跟藍莓的小圓圈區塊之外，其他部分都塗上上淡淡的桃紅色（ PC 927 ）。薄荷葉用草綠色和深草綠色把輪廓描得更清楚，再用漸層讓顏色能自然混合在一起。接著用紫紅色從側面的海綿蛋糕層的上下兩端，向上、向下畫出漸層，讓顏色淡淡地往上下暈染開來（ PC 930 ）。

[7] 藍莓上色時，請使用點圓點筆觸一顆一顆塗上顏色，讓每一顆藍莓都能維持中間深，外圍淺的狀態（ PC 901 ）。接著再用上一個步驟最後上色時使用的草綠色，畫出薄荷葉的葉脈。

[8] 最上面畫有薄荷葉與藍莓的小圓圈塗滿濃密的紅色，代表蛋糕上的紅色糖漿。（ PC 923 或 PC924 ）。糖漿與藍莓之間的接觸面則用黑色加強描寫輪廓，讓藍莓的果實更加明顯。這時剛才藍莓中間顏色較深的部分，也可以疊一點黑色加重陰影。

9

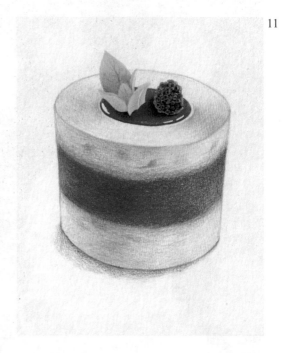

9 接著要畫紅色糖漿上的藍莓與薄荷葉的陰影（PC 935 ● 或 PC 937 ●）。影子的方向朝左邊，而為了表現糖漿的黏稠感，請用同樣的紅色沿著糖漿的左下輪廓用力畫出一條細線。紫紅色海綿蛋糕層的左邊，也請以 PC 1030 ● 或 PC 925 ● 的顏色疊上陰影，以漸層上色讓顏色看起來自然地往左右兩邊擴散開來。

10 除了紫紅色的蛋糕層之外，剩下的部分也試著加入一些陰影。可以用 PC 939 ● 從側面上方的輪廓線條處向下畫出濃烈的漸層，越靠近左邊顏色越深。蛋糕頂部的陰影可參考示範圖，11 點鐘與 4 點鐘方向的顏色最深，用漸層讓顏色自然往左右兩邊暈染。

11 如示範圖所示，用海綿蛋糕層的紫紅色在蛋糕的側面白色的空間輕輕塗上一些色塊，再用白色的筆在糖漿下緣處與藍莓上做點綴以呈現反光面。最後用黑色畫出陰影（PC 935 ●），然後再描一次蛋糕的輪廓，整張圖就完成了（PC 1092 ●）。

檸檬杯子蛋糕

杯子蛋糕小巧且分量適中，是一種非常可愛的甜點，隨著使用不同水果裝飾會有不同的味道，種類十分多元。這次我們要在隱約散發金黃光芒的小杯子蛋糕上，加入前面練習過的檸檬，讓整張圖更豐富。就用這幅杯子檸檬蛋糕，讓今天更加清爽。

1

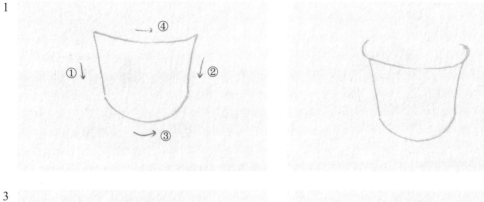

2

3

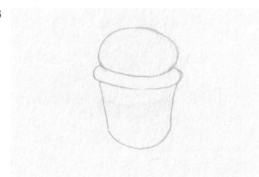

4

5

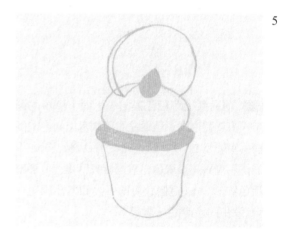

1 用黃色的筆畫出杯子蛋糕烘焙紙杯部分的輪廓（ PC 916 ，所有草稿的輪廓線筆觸都要輕）。

2 接著從左右兩側分別往上畫短短的弧線，代表烤好後膨脹的蛋糕體。

3 再往上畫出奶油。

4 接著畫出嵌在奶油裡的檸檬切片，並在左邊畫出檸檬片的厚度。

5 用淡綠色畫出中間的薄荷葉並上色（ PC 989 ）。蛋糕體的部分則用剛才畫輪廓的黃色上色。

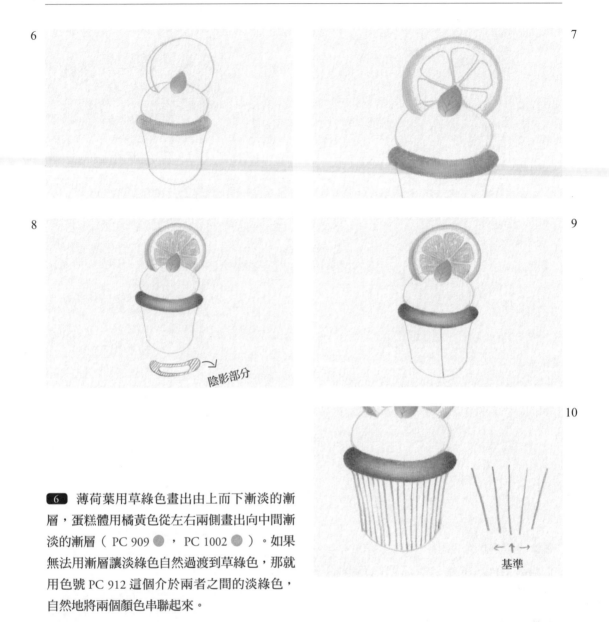

6

7

8

9

陰影部分

10

基準

6　薄荷葉用草綠色畫出由上而下漸淡的漸層，蛋糕體用橘黃色從左右兩側畫出向中間漸淡的漸層（ PC 909 ， PC 1002 ）。如果無法用漸層讓淡綠色自然過渡到草綠色，那就用色號 PC 912 這個介於兩者之間的淡綠色，自然地將兩個顏色串聯起來。

7　在薄荷葉的尖端處塗上濃密的草綠色，接著再畫出葉脈（ PC 908 或 907 ）。檸檬左邊露出來的外皮部分則塗上黃色，並從輪廓處向內畫出淡淡的漸層。

8　參考繪製檸檬篇完成檸檬片，蛋糕體部分則用土黃色和褐色畫出混色漸層（ PC 1034 ＋ PC 943 ）。請配合蛋糕的亮面與暗面，讓顏色自然混合在一起。

9　用土黃色在紙杯的中央畫出基準線（ PC 1034 ）。

10　接著往左右兩側畫出象徵紙杯摺痕的線條，線條越往左右兩側越要微微傾斜。

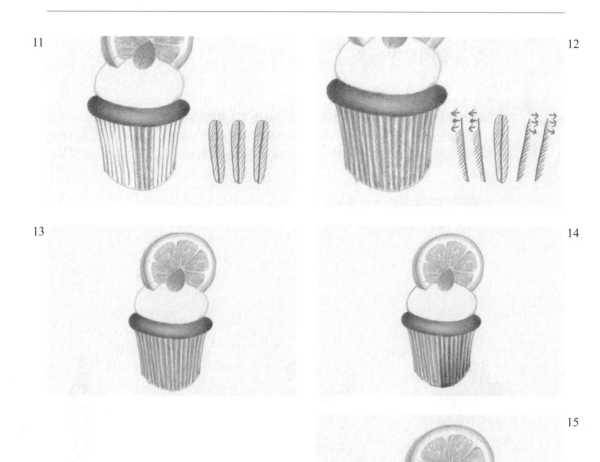

11　中間的基準線跟基準線左右兩邊的線，
這三條線分別用土黃色往左右兩邊畫出陰影漸
層。

12　其餘基準線右邊的線往右邊畫漸層，左邊
的線往左邊畫漸層。

13　在紙杯的線條之間塗上黃色，讓紙杯透出微微的黃（ PC 916 ）。

14　用褐色稍微加深紙杯的皺褶部分，照著剛才用土黃色上色的方式再疊上一層褐色，以杯子
靠近底部的地方為主疊上深一點的顏色（ PC 943 ● 或 PC 944 ●）。重點是皺褶的線條要清晰，
漸層要自然。

15　紙杯左側的線條也再描清楚一點，並且往左邊畫出漸層。奶油左側可以加入一點陰影以增
加立體感，並且稍微控制力道把奶油的邊緣輪廓再畫得清楚一些（ PC 1063 ●）。

05 萊姆杯子蛋糕

接續前面畫的檸檬杯子蛋糕,這次我們要畫的是使用草綠色萊姆與清爽鮮奶油的漂亮杯子蛋糕。為了畫出鮮奶油雪白鬆軟的質感,需要注意調整手的施力,建議可以先練習一次漸層再正式開始畫。除了蛋糕本體之外,我們也可以再加畫天藍色的外包裝,感受一下可愛甜點帶來的喜悅。

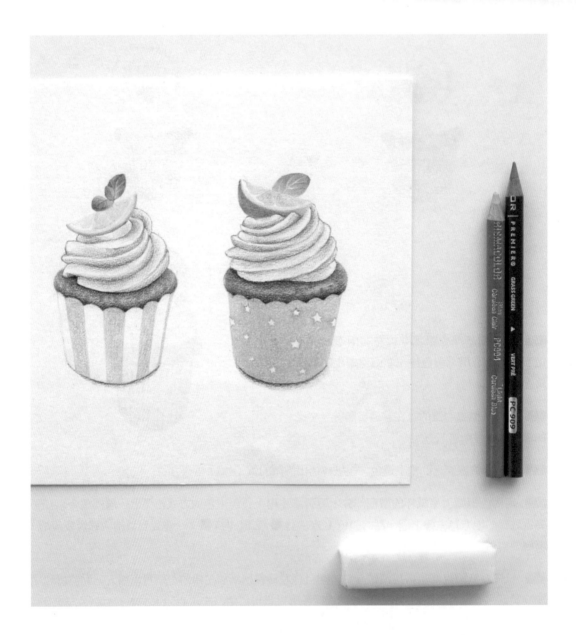

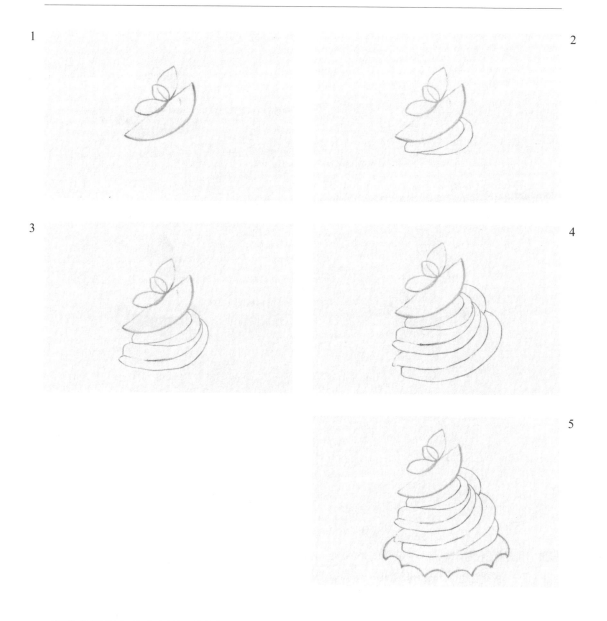

1

2

3

4

5

▇1▇ 用淡綠色畫出半圓形的萊姆切片輪廓，接著畫出上面的薄荷葉（ PC 912 ● ）。

▇2▇ 奶油部分改用自動鉛筆畫線稿，請仿照示範圖一次畫出兩層奶油。

▇3▇ 往下再畫兩層往左邊擠出來的奶油。

▇4▇ 在右上方畫出一塊奶油輪廓，下面則再畫兩層長圓條狀的奶油輪廓。

▇5▇ 再往右下方畫一塊小小的奶油，最下面則用土黃色以波浪狀的線條畫出杯子蛋糕的表面
（ PC 1034 ● ）。

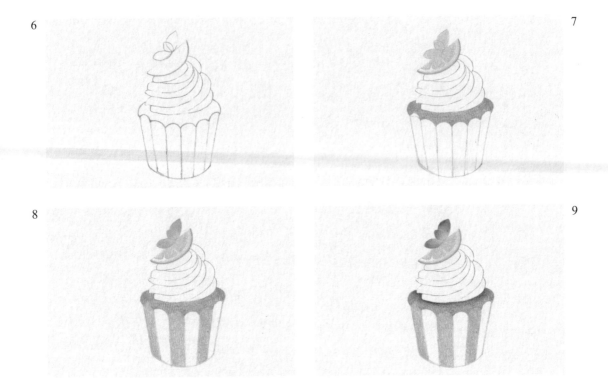

6　用天藍色畫出盛裝杯子蛋糕的外包裝。首先從最外面的輪廓開始畫起，在左右兩側各畫一條向下、向內收攏的斜線，底部用一條弧線將左右兩條斜線連接起來。接著用天藍色的直線，將蛋糕體的波浪尖角與包裝底部的弧線連接起來，外包裝就完成了（ PC 904 ●）。

7　參考第 46 頁完成萊姆，上面的薄荷葉用 PC 989 ● 塗上底色。蛋糕體的部分用剛才畫輪廓的土黃色以中等力道上色。

8　用天藍色以間隔上色的方式裝飾杯子蛋糕的外包裝，讓包裝變成藍白相間的條紋圖案。薄荷葉則用橄欖綠加深每一片葉子的尖端處，可以參考示範圖用漸層技巧上色（ PC 911 ●）。

9　參考示範圖，用更深的草綠色為薄荷葉的尖端加強陰影（ PC 908 ●），重點是要讓淡綠色、橄欖綠、深草綠色三個顏色自然融合在一起。蛋糕體則再疊上一層褐色，從與奶油交接處畫出向下漸淡的自然漸層（ PC 943 ●）。

10

11

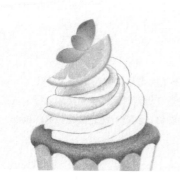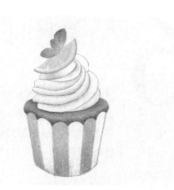

12

13

10 接著同樣用褐色在蛋糕體的下側，也就是與紙杯包裝相連的界線處向上畫出漸層。奶油部分則參考示範圖上顏色較深或較亮的部分，自然地疊上顏色（PC 1060 ●）。

11 參考示範圖，為奶油塗上一層淡淡的灰色。接著要在紙杯靠近底部的地方加入陰影，讓紙杯的底部在視覺上看起來最暗。奶油白色的部分請疊上一點天藍色，天藍色的部分再疊上一點藍色（PC 904 ●，PC 903 ●）。薄荷葉則使用深草綠色畫出葉脈，越靠近葉子邊緣處葉脈線的顏色越淡，這樣整體看起來才會自然（PC 908 ●）。

12 奶油部分疊上淡淡的黃色。不管剛才有沒有疊灰色，這時都要疊一層淡淡的黃色，但注意施力不要太重，別讓黃色完全蓋掉剛才的灰色（PC 916 ●）。

13 接著請在奶油裡疊上粉紅色（PC 928 ●），只需要做部分堆疊就好。然後請選擇更深一點的褐色，再一次加深蛋糕體上下兩端的顏色（PC 944 ●）。最後再把陰影畫出來，杯子蛋糕就完成了（PC 935 ●）。

芍藥杯子蛋糕

這次我們要試著畫用芍藥花裝飾的杯子蛋糕。芍藥花的畫法都很類似，只要塗上不同顏色就好，選擇跟示範照片不同的顏色也沒關係。其實一般來說我們比較容易接觸到豆沙裱花蛋糕，不過也有不少人會做翻糖花蛋糕喔，畫哪一種都沒關係，試著一邊想像著美味的蛋糕，一邊來挑戰這幅畫吧。

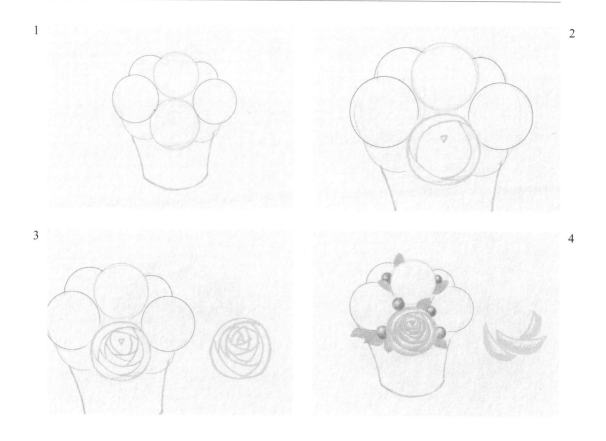

1 用土黃色把烘焙紙杯的輪廓畫出來，線條都要有微微的弧度（ PC 1034 ⬤ ）。接著在上方用黃色、粉紅色輕輕地畫出每一朵花的位置（ PC 916 ⬤ ， PC 928 ⬤ ）。

2 請先畫黃色的花。在中間靠上面的地方畫一個小小的三角形當作基準，接著在輪廓線往內一點點的地方，畫出類似排球紋路的弧線。依照左下、左上、右邊的順序畫會比較順手。

3 以三角形為中心，用同樣的方法繼續向內畫弧線，讓弧線看起來像是往三角形的中心收攏。

4 從三角形的三邊延伸出最後一層的弧線，接著再用黃色分別在每一層加入漸層。每一片花瓣的顏色都是最靠外側最深，越往內越淡。在畫下一朵花之前，請先把每一朵花之間的葉子畫出來（ PC 1005 ⬤ ），再用紫色在每一朵芍藥之間畫出小小的圓花（ PC 956 ⬤ ）。參考小番茄的分區畫法，想像光源位在左邊，畫出每一朵小圓花的亮面。

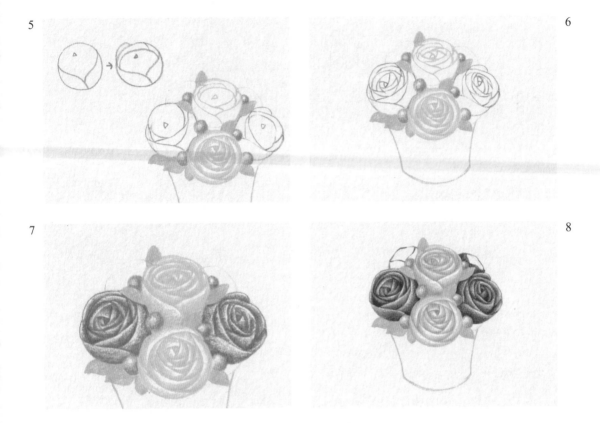

5 避開葉子與紫色的小圓花，並把剩下的芍藥花畫好，其他的幾朵花的方向應該要微微朝向側面。做基準的三角形請畫在中間偏上的位置，然後再把花瓣的輪廓線畫出來（ PC 929 ⚫ ）。建議可以先把最前面三朵位置呈 Y 字型的花畫好之後，再來畫後面的花。

6 參考一開始畫花瓣的方法，以中間的三角形為基準，向內畫出一條條逐漸往三角形收攏的弧線。

7 左右與中上的三朵花，請分別選擇合適的顏色，以由下往上漸淡的漸層上色。

8 漸層畫好之後就選擇同一色系但較深的顏色，加強原本漸層顏色較深的地方。原本使用黃色的部分就選用橘紅色，原本用粉紅的部分則選用深紅色 （ PC 1002 ⚫ ，PC 1030 ⚫ 或 PC 925 ⚫ ）。物體的暗部界線應該要描得更清楚，這樣才能讓整張圖更有立體感。在為左右兩邊的花上色時，也可以用深粉紅色將位在左上與右上，但剛好被前面兩朵花遮住，隱約露出一點花瓣邊緣的花畫出來（ PC 994 ⚫ ）

9 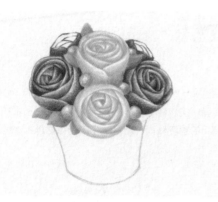 10

11 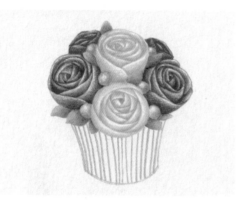 12

9 用同樣的深粉紅色再多畫幾片花瓣，接著參考示範圖用橄欖綠為一開始畫好的淡綠色葉子加上陰影（PC 911 ●）。

10 將後方深粉紅色的花瓣畫好，每一片花瓣都以由下往上漸淡的漸層上色。接著用深草綠色再為葉子疊上一層顏色，讓葉子呈現出草綠的色澤（PC 907 ●）。

11 參考第 82 頁檸檬杯子蛋糕的畫法完成烘焙紙杯。請用一開始畫杯子輪廓的土黃色來畫線，代表烘焙紙杯的皺褶。

12 完成了。

07 玫瑰翻糖杯子蛋糕

翻糖蛋糕是用砂糖麵糊做出多種不同造型的花朵、事物、人物放在蛋糕上面做裝飾,可以說是一種藝術作品,可以稱為翻糖藝術、砂糖工藝。這次我們要挑戰在一個小小的杯子蛋糕上,放上一朵粉紅色的翻糖玫瑰花。畢竟是裝飾精巧的翻糖藝術,所以除了玫瑰花之外,也可以在蛋糕上加入一點浪漫的文字喔。

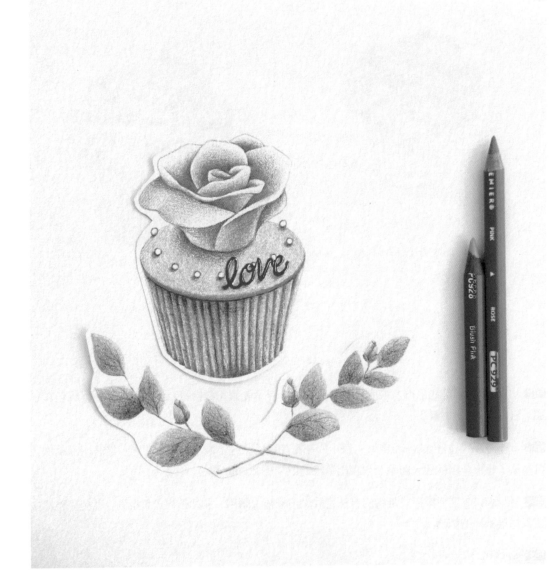

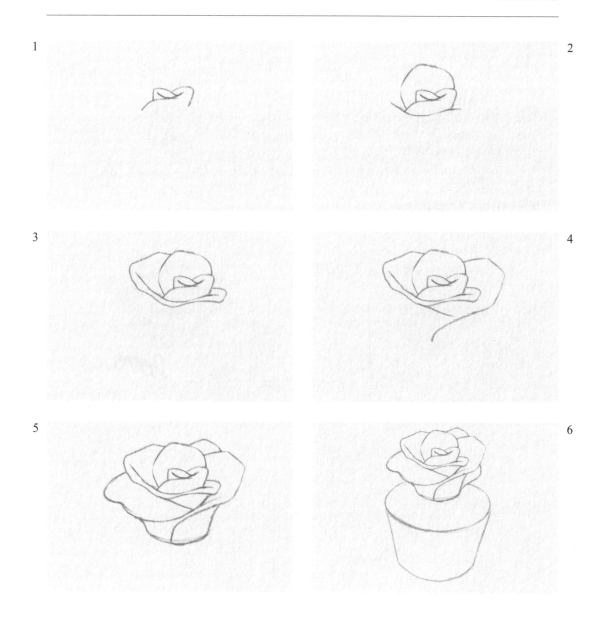

1 參考示範圖，用深粉紅色畫出草稿（ PC 929 ● ）。

2 接續著步驟 1，往上方畫出玫瑰花瓣。

3 **4** **5** 參考示範圖依序完成玫瑰花的輪廓。

6 在玫瑰最右邊再畫一片小花瓣，完成整朵玫瑰的輪廓。接著在玫瑰下面畫一個圓，並用土黃色畫出杯子蛋糕的蛋糕體。從圓的左右兩端向下畫兩條內收的斜線，再用弧線將兩條斜線連起來（ PC 1034 ● ）。

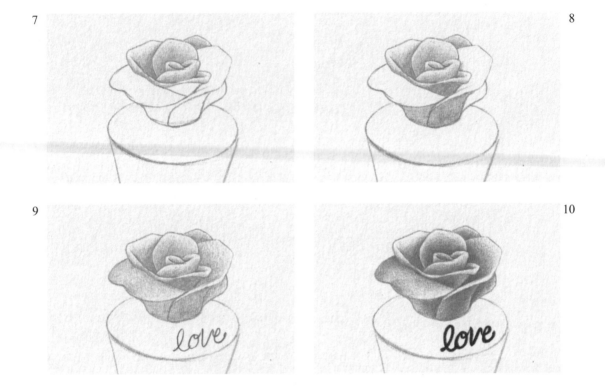

7 這次用淺粉紅色一一替花瓣上色。上色時請使用漸層分別為每一片花瓣上色,越靠近下方界線處顏色越深,越往上越淺(PC 928)。

8 參考示範圖上色的位置,用淺粉紅色替前方兩片花瓣的外側上色。

9 剩下的花瓣同樣使用漸層上色,越靠內、越深處顏色越深,越接近外面越淺。然後再參考示範圖,用紅色在蛋糕上寫下英文字 Love(PC 923 或 PC 924)。

10 這次用深粉紅色,再一次加深剛才用淺粉紅色上色過的地方(PC 929)。注意不要完全蓋過淺粉紅色,盡量讓兩種顏色自然混合在一起。最後再用紅色將 Love 字樣描粗。

11
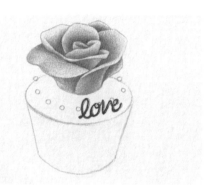

12
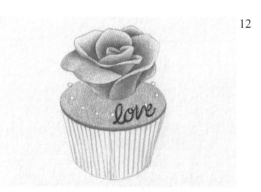

13
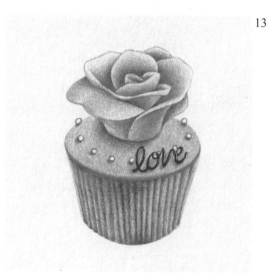

11 用淺粉紅色在蛋糕表面畫出幾個小圓圈，再在花瓣顏色較深的地方疊上一點紫紅色做點綴，讓整朵花更立體（ PC 930 ●）。這個步驟可以省略。

12 除了蛋糕表面的小圓圈之外，其他留白的部分全部塗上淺粉紅色（ PC 928 ●）。 接著在蛋糕表面輪廓的下方，用深粉紅色再畫一條細線代表蛋糕體的厚度（ PC 929 ●）。烘焙紙杯的部分用剛才畫輪廓的土黃色，參考示範圖畫出一樣的直線，接著參考第 82 頁檸檬杯子蛋糕的紙杯畫法完成紙杯。

13 用深粉紅色在玫瑰底部與小圓圈的下方畫出陰影，陰影的方向應該往左。然後在玫瑰的底部畫一條清晰的線，再用往左下方漸淡的漸層呈現出陰影。

14

15

16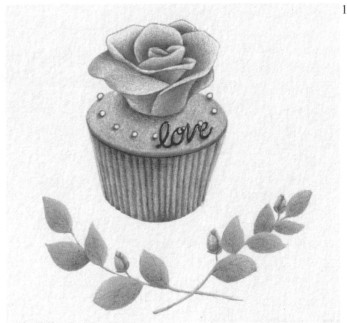

14 用淡綠色在下方空白處畫出相互交錯的葉子（ PC 1005 ⬤ ）。

15 用橄欖綠色在每一片葉子的下半部加入陰影（ PC 911 ⬤ ）。並在莖的下方再畫一條細線，讓莖看起來更立體。

16 用淺粉紅色在葉子上畫出花苞並上色，再用深粉紅色畫出花苞上花瓣的線條。接著用深草綠色為每一片葉子畫出葉脈，這裡要注意的是畫葉脈時，手的出力必須稍微控制一下，讓葉脈的線條往葉尖輪廓方向漸漸淡出（ PC 908 ⬤ ）。

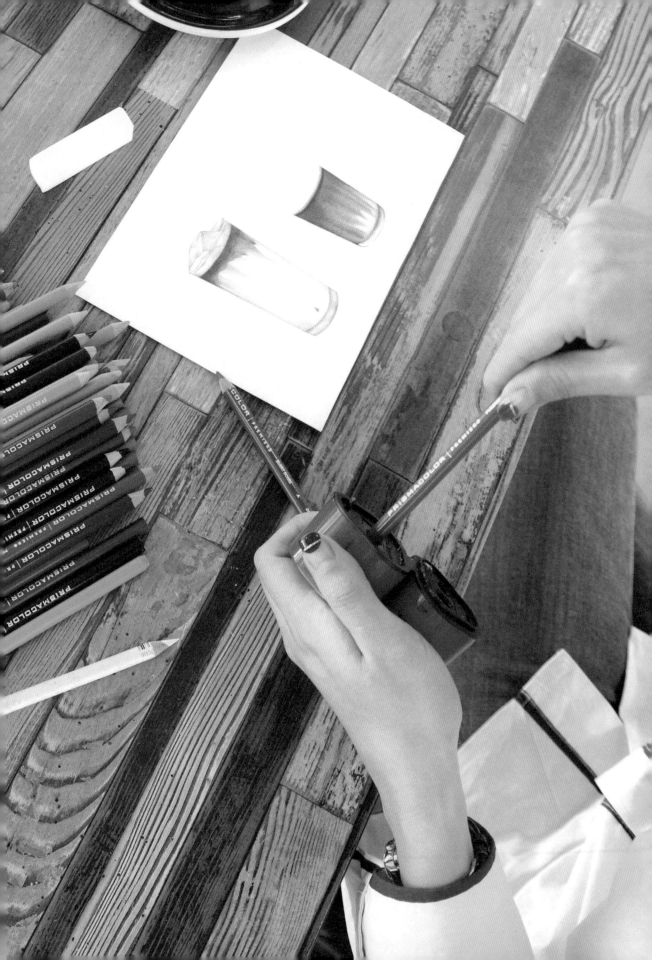

08

覆盆子馬卡龍夾心

法國巴黎最出名的甜點店「皮埃爾‧艾爾梅」所推出的玫瑰香馬卡龍「夾心」，據說真的非常好吃。酸甜的夾心結合了覆盆子與玫瑰的香氣，散發著粉紅色光芒的馬卡龍真的相當迷人。紅色覆盆子的畫法，就跟前面畫過的藍莓很類似。如果前面已經先練習過藍莓，那這次可以畫得再更仔細一點，但如果這是你第一次畫覆盆子這一類的果實，那就專注在一顆一顆的果粒上，嘗試著畫出夾心的酸甜感吧。

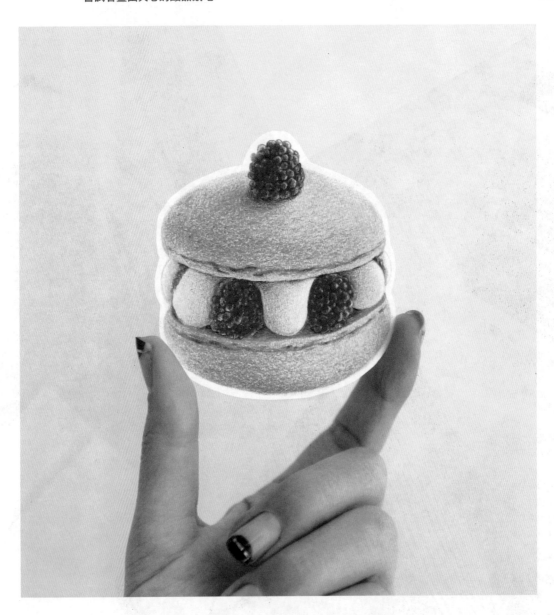

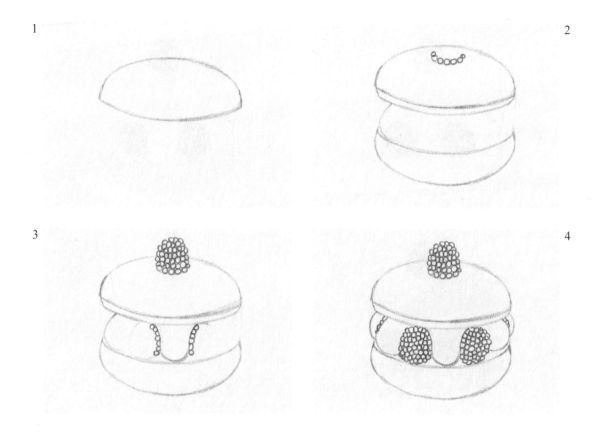

1　參考示範圖，用淺粉紅色畫出馬卡龍圓弧狀的上蓋側面（ PC 928 ⬤ ）。

2　在距離馬卡龍上蓋下緣輪廓線一小段距離的地方，沿著輪廓線再畫出一條相同的弧線。接著在下方留下可以夾入覆盆子夾心的空間，然後畫出馬卡龍的下半部。所有橫向的弧線都必須是左右上揚、中間下凹的型態。接著在上蓋的上方用一個一個小圓圈畫出覆盆子的輪廓（PC 923 ⬤ 或 PC 924 ⬤ ）。

3　如圖所示，用一個一個小圓圈堆疊出覆盆子的輪廓，接著在中間留白處的正中央畫出「U」字形的鮮奶油輪廓（ PC 928 ⬤ ），U 字的左右兩側再畫幾顆覆盆子果粒，以抓出基礎輪廓。

4　往左右兩邊畫出代表果粒的小圓圈，堆疊出覆盆子的形狀，接著再用粉紅色描一次左右兩側奶油的輪廓。輪廓描好之後，再在奶油後方畫出三、四顆小果粒，表現出覆盆子被奶油遮住的樣子，最後再在左右兩邊畫出小小一坨外露的夾心奶油輪廓。

5

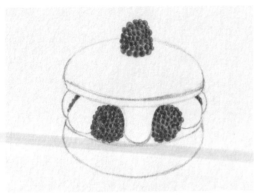

6

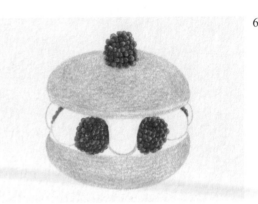

7

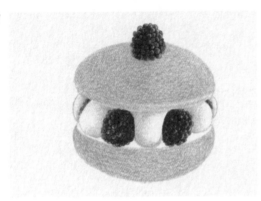

 將覆盆子果粒一顆一顆塗上紅色，每一顆果粒都是左邊顏色較深，右邊顏色較淡（PC 923 ● 或 PC 924 ●）。

6 上下兩片馬卡龍都用一開始畫輪廓的粉紅色，以中等力道整體上色。接著用深紅色塗滿每一顆覆盆子果粒之間的空隙，創造陰影的感覺（PC 925 ● 或 PC 1030 ●）。

7 粉紅色馬卡龍的部分可以再自然地疊上一點淺橘色（PC 1001 ● 或 PC 1003 ●）。奶油的部分可以參考示範圖塗上淺灰色（PC 1080 ●）。

用剛才替覆盆子加上陰影的深紅色，在代表果粒的圓圈裡塗上一點顏色，為整顆覆盆子添加陰影凸顯立體感。如果單看覆盆子的話，應該要是左邊的顏色比較深一點，不過若以中間的奶油為基準，那奶油左邊的覆盆子就應該是右半部的顏色較深（PC 925 ●，或 PC 1030 ●）。

8

9

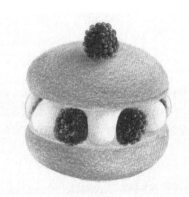

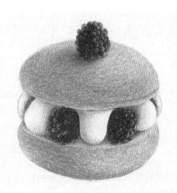

10

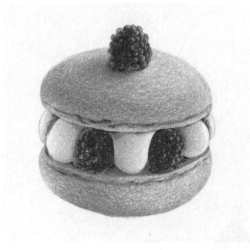

8 用深粉紅色為馬卡龍加入陰影（ PC 929 ⬤ ）。首先從頂部與覆盆子的接面處開始往左下方畫出陰影，接著再用混色漸層為整顆馬卡龍上色，讓底色能夠自然與深粉紅色融合在一起。下面那片托著覆盆子與奶油的馬卡龍切面，也請塗上淺粉紅色。

9 接著用深灰色再次加強整體的陰影（ PC 1054 ⬤ ）。以每一顆覆盆子的下方、奶油的暗面為主，參考示範圖加強陰影。

10 奶油白色的部分塗上淡淡的黃色與粉紅色，上色時要讓兩種顏色能自然混合在一起（PC 916 ⬤ ，PC 928 ⬤ ），接著再用深紅色點綴馬卡龍的裙邊。注意這時不是要畫一條完整的弧線，而是要用不規則的波浪線，讓上下兩片馬卡龍能有可愛的小裙子（ PC 1030 ⬤ 或 PC 925 ⬤ ）。

草莓提拉米蘇

在又甜又鬆軟的提拉米蘇奶油之間，塞入又紅又美的草莓！一定會是更能凸顯草莓清爽口感的甜點。提拉米蘇在義大利文中的意思是「讓我嗨」，有著只要吃一口就能讓人像要飛起來一樣開心的意思。一邊吃著提拉米蘇一邊挑戰這次的主題肯定會更好，但如果沒辦法這麼做，那就一邊畫畫一邊想像心情要飛起來的感覺吧。

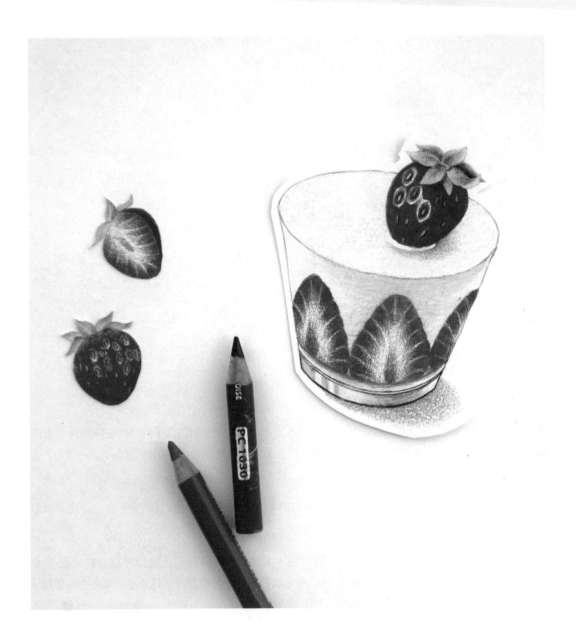

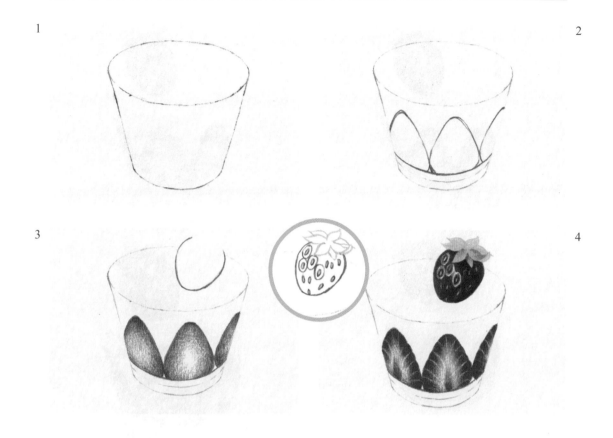

1 參考示範圖，用自動鉛筆或是一般鉛筆畫出杯子的輪廓，如果畫不出來，也可以參考第 187 頁的飲料杯畫法。

2 用自動鉛筆在距離底部有一小段距離的地方畫出另一條弧線，接著再往上一點點，用紅色色鉛筆畫出另一條弧線，然後參考示範圖畫出草莓的切面輪廓（ PC 923 ● 或 PC 924 ● ）。

3 參考第 39 頁草莓切面畫法，用漸層為草莓塗上底色（ PC 926 ● 或 923 ● ），並在杯子的上緣畫出一顆微微傾斜的完整草莓。

4 參考草莓切面與草莓篇，完成這裡的草莓切面與整顆草莓，蒂頭的底色請選擇 PC 1005 ● ，陰影則使用深草綠色 PC 911 ● ， PC 908 ● 。

5

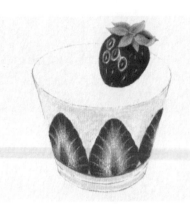

6

7

8

　5　　用 PC 914 ◯ 以中等力道將杯子側面除了草莓以外的所有空間塗滿。

　6　　在側面用漸層加入粉紅色陰影，陰影顏色最深處應該要比較靠右邊一些，並往左右兩邊漸淡（PC 929 ◯）。

　7　　杯子表面也塗上淡淡的 PC 914 ◯ 。為了要呈現出上面這一顆完整草莓微嵌入提拉米蘇中的感覺，整顆草莓跟陰影之間應該要留下一點間隔。這裡請使用深灰色，以向右漸淡的漸層畫出陰影（PC 1051 ◯）。

最下面的部分請用黑色畫出有如影子般的輪廓線，再用深灰色加入陰影，呈現出玻璃杯底部的感覺。（PC 935 ●，PC 1051 ◯）。

　8　　用粉紅色混灰色，從提拉米蘇杯的底部往右畫出陰影，不過這個步驟可以省略。最後再用深灰色重描一次輪廓，整張圖就完成了。

草莓蛋糕捲

圓滾滾的蛋糕捲原味就很好吃，但加了水果可是會更美味喔，尤其草莓不僅顏色好看，也經常用於蛋糕捲當中。讓我們試著用圖畫，表現金黃鬆軟的蛋糕捲口感，將那股滑軟甜蜜的滋味記錄在繪圖本上。現在就動手吧！

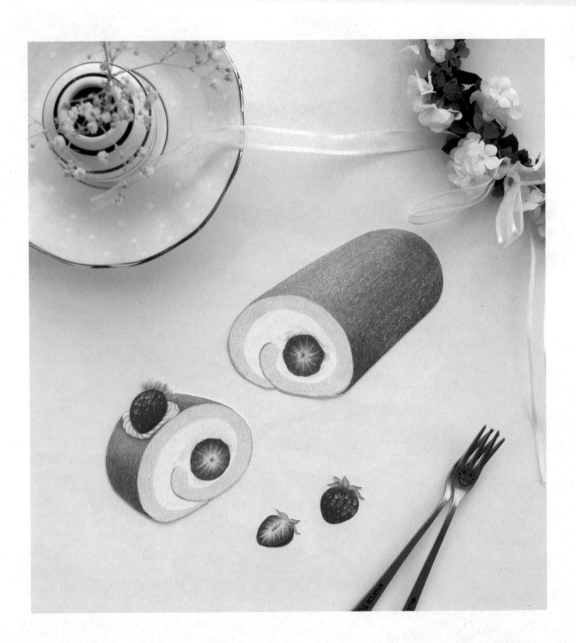

1 2

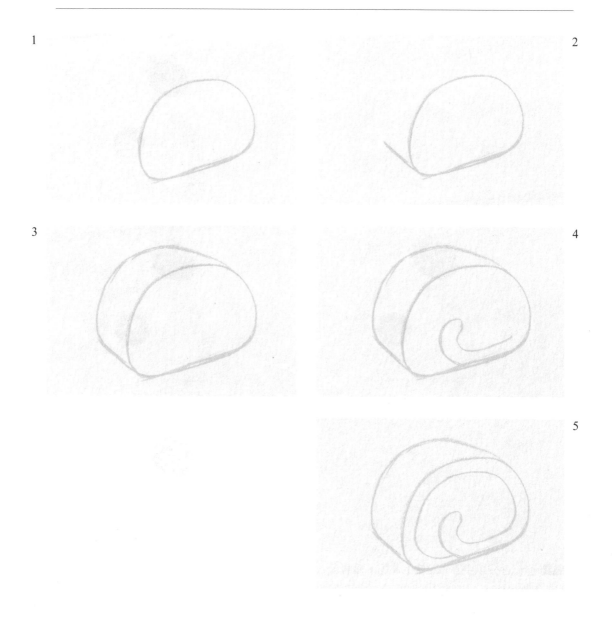

3 4

5

① 用黃色色鉛筆畫出傾斜的蛋糕捲切面輪廓，採左低右高的方向（ PC 916 ●）。

② 從左下方往斜後方畫一條斜線。

③ 從左邊斜線的末端往上延伸，畫出一條與步驟 1 切面輪廓平行的弧線，弧線的右側末端要與步驟 2 的斜線平行。

④ 接著我們要繼續畫蛋糕的切面，從下面中間的位置畫出一條圓弧曲線。

⑤ 在外圈輪廓的內側有點距離的地方，沿著輪廓線再畫一條弧線，代表蛋糕體與奶油的界線。

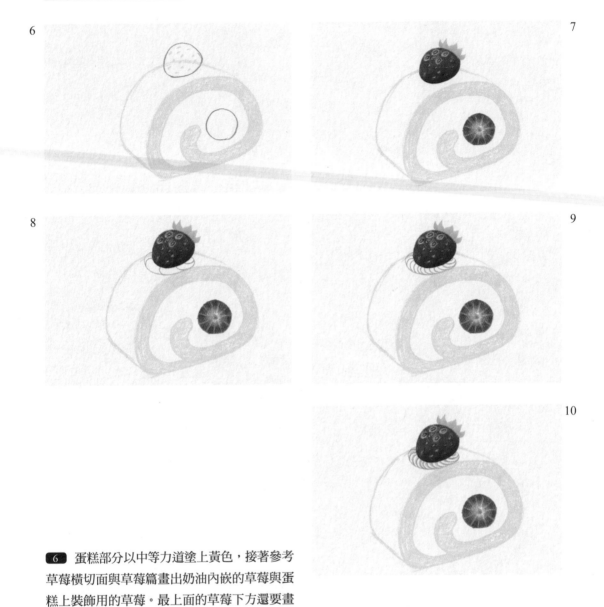

6　蛋糕部分以中等力道塗上黃色，接著參考草莓橫切面與草莓篇畫出奶油內嵌的草莓與蛋糕上裝飾用的草莓。最上面的草莓下方還要畫裝飾奶油，所以跟蛋糕體之間要保留一點距離。

7　繼續把畫完成（參考第 34 頁）。

8　畫出一圈薄圓狀的奶油托住草莓，參考示範圖在奶油上畫出幾條間隔較大的弧線（ PC 1092 ● ）。

9　繼續在奶油上加入弧線，縮短每一條線之間的間隔，讓奶油的型態更立體。

10　將奶油的空白處畫滿弧線，畫好後每一條弧線再往左畫出細細的漸層陰影。

11

12

13

14

15

11 接著用褐色把蛋糕捲切面的輪廓描得更清楚（PC 943 ●）。黃色的蛋糕體再疊上一層淡淡的土黃色，讓黃色與土黃色自然混合在一起（PC 1034 ●）。

12 用一開始用過的黃色，以中等力道為蛋糕捲外皮上色。

13 **14** 接著要運用前面練習過的混色漸層為蛋糕捲外皮上色。左下方與頂部奶油的四周顏色最深，向外漸淡，讓顏色自然混合在一起（ PC 1034 ● ＋ PC 943 ●）。

15 最後蛋糕捲的外皮再疊上一層橘色，讓整個蛋糕捲看起來散發著微微的橘色光芒（ PC 1002 ●）。 如果覺得黃色、土黃色或褐色不太夠，就繼續用混色漸層補足，讓蛋糕捲的表皮更加自然。

11 芒果起司慕斯蛋糕

這次要試著用圖畫，表現芒果丁與起司慕斯蛋糕的相遇，整個蛋糕黃澄澄的，感覺更爽口、更甜美了。這次請事先準備白色的筆，最後要用來畫出食材上的反光。只要用白色多加一個小點、一條線，就能讓整張圖看起來更甜喔！

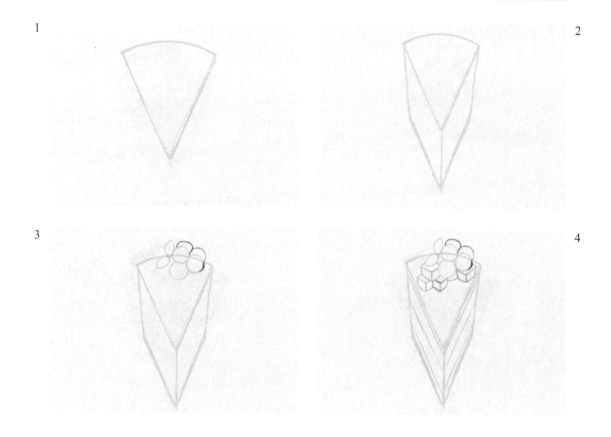

1 先用黃色色鉛筆，參考示範圖畫出同樣的圓錐（ PC 916 ⬤ ）。

2 從三個頂點向下畫出直線，中間頂點必須是筆直的直線，左右的頂點則要微微往中間收攏。接著再畫出一個「V」將三條直線連起來，上下兩組連接頂點的線必須相互平行。

3 在上面靠近弧線處畫出三色紫羅蘭。用剛才畫蛋糕輪廓的黃色先畫出三個彼此緊連的圓圈，然後再用紫色在上面畫露出一半的兩個圓圈（ PC 932 ⬤ ），最後在左邊畫出薄荷葉（ PC 1005 ⬤ ）。

4 薄荷葉下方畫出圓角正六邊形（ PC 1003 ⬤ ）。在蛋糕左右兩側的上緣貼著圓錐的邊線處各畫一條平行的黃線，然後在往下靠近中間、靠近底部的地方，用駝色在左右兩邊各畫兩條線（ PC 916 ⬤ ， PC 997 ⬤ ）。

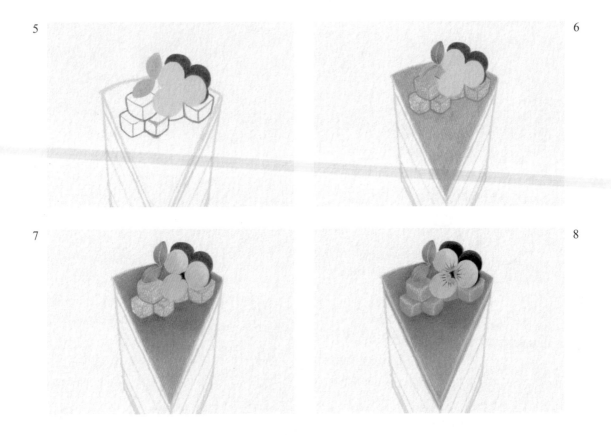

5 接下來要替三色紫羅蘭上色。請參考示範圖，用一開始畫花瓣輪廓的黃色和紫色，用力將代表花瓣的圓圈塗滿，薄荷葉也同樣塗上底色。接著用深橘色再用力描一次正六邊形的輪廓線（ PC 921 ⬤ ），這時每個正六邊形內的「Y」字形都先不要描，只要描邊線就好。

6 為代表芒果的正六邊形與蛋糕表面塗上黃色，這時芒果請用 PC 917 ⬤ 上色，剩下的蛋糕表面則以 PC 1003 ⬤ 上色。薄荷葉則參考示範圖，在中間留下一條細細的弧線，剩餘的部分用草綠色塗滿（ PC 911 ⬤ ）。

7 混合淡綠色與草綠色完成薄荷葉。接著從蛋糕表面靠近正六邊形的區域開始，用深橘色畫出向外漸淡的漸層（ PC 921 ⬤ ）。這時如果深橘色無法自然與原本打底的黃色融合，也可以在中間使用 PC1002 ⬤ 銜接。最後用黑色描出黃色紫羅蘭花瓣的輪廓，區隔每一片花瓣（PC 935 ⬤ ）。

8 用橘色與黑色在紫羅蘭花瓣上畫出花瓣的紋理（PC 1002 ⬤ ， PC 935 ⬤ ），再用橘色替代表芒果丁的正六邊形上色。除了最一開始畫出來的中央 Y 字線之外，其餘的部分都塗上橘色（ PC 1003 ⬤ ），同時蛋糕表面與側面的銜接處也請塗滿橘色。上色時請特別注意，要保留區隔蛋糕表面與側面之間的線（ PC 1002 ⬤ ）。

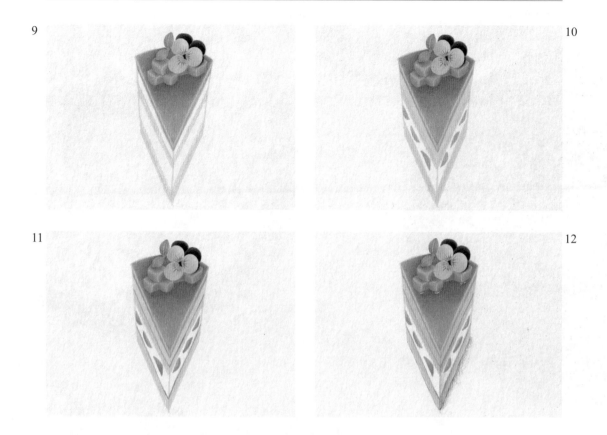

9 使用 PC 1002 ⬤ ，參考示範圖將芒果丁除了中央「Y」字以外的面全部塗滿。這時區隔不同芒果丁的那一條線顏色必須最深，建議描線時可以使用 PC 921 ⬤ 。芒果丁的每個面都要用漸層上色，越靠近 Y 字線的地方顏色越淺。上完色後必須讓芒果丁的「Y」字部分是黃色，並逐漸由橘色變為深橘色。接著將蛋糕側面的底部塗上駝色，往上留下一格空白後再塗一條駝色（ PC 997 ⬤ ）。

10 在兩條駝色之間的白色區塊，用淺橘色畫出芒果切片的形狀，切片請盡量畫成類似三角形的半圓弧狀（ PC 1003 ⬤ ）。接著用黃色塗滿上面那條駝色上方的白色區塊，這樣蛋糕側面就算上色完成了（ PC 917 ⬤ ）。

11 這次請用褐色，將蛋糕側面每一層的界線畫清楚（ PC 943 ⬤ ）。黃色與駝色相接的部分、白色鮮奶油與最下面那一層蛋糕之間，都請畫上褐色的線，將每一層區隔開來。嵌在鮮奶油層內的芒果切片下半部，可以疊上一點較深的橘色以加強陰影（ PC 1002 ⬤ ）。

12 最後用白色的筆在蛋糕最上層芒果丁的地方畫幾條短短的弧線，呈現反光的質感。蛋糕側面靠近底部的位置用灰色與褐色加入陰影，蛋糕右側的陰影可以稍微強調一下，讓蛋糕看起來更立體（ PC 1080 ⬤ ， PC 943 ⬤ ）

各種甜食

甜點是在吃完正餐之後，搭配一杯茶或咖啡享用的美好。憑藉著漂亮的外型和甜美的滋味，讓眼睛跟嘴巴都得到享受。從五彩繽紛的美麗甜點到可愛又簡單的鯛魚燒跟甜甜圈，讓我們一起畫甜食並享受療癒的時光吧。畫圖的樂趣與圖畫完成時的成就感，肯定能讓這段時間更美好、更甜蜜。

3

1 吐司麵包

吐司麵包可以當早餐吃。一般吃法都是用烤麵包機烤過之後，再搭配自己喜歡的食材享用。吐司的酥脆口感很棒，當成作畫題材也是非常有趣的主題。軟軟的麵包切面、麵包機烤出來的紋路等都非常有特色。雖然不會用到太多顏色，不過只用土黃色和褐色就能畫出這麼美味的圖，也讓吐司更有魅力。

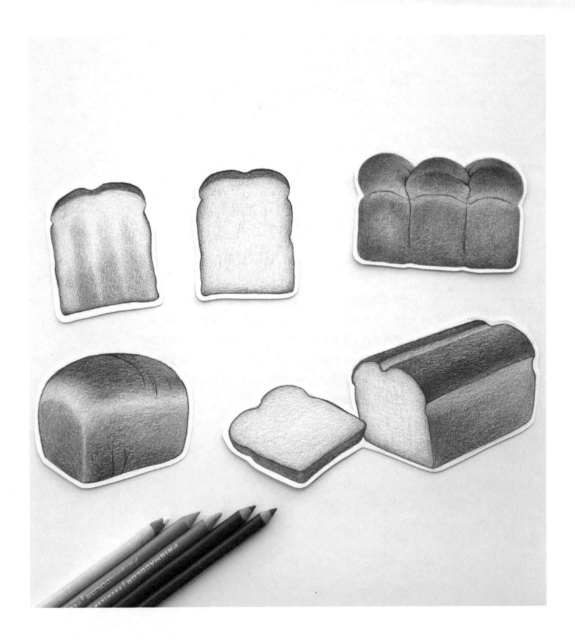

1 2

3 4

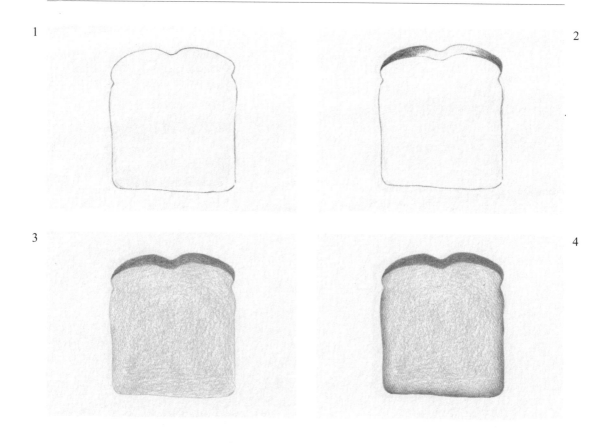

—

吐司

1 用土黃色畫出吐司的輪廓，下面左右兩邊的角畫成圓角，上面則畫成如波浪般有些起伏的形狀（ PC 942 ⬤ ）。

2 在距離上面輪廓線向內一點的地方，再畫一條波浪狀的弧線代表吐司邊。注意線條左右兩端不要筆直地延伸出去，而是要微微向下、向內捲，接著再拿褐色以中等力道上色（ PC 943 ⬤ ）。

3 剩下的白色區塊也用一開始畫輪廓的土黃色輕柔上色，手的力道要盡量放輕，不要留下任何明顯的筆觸痕跡。

4 最一開始上了褐色的吐司邊，用一開始的土黃色再疊上一層顏色，讓兩個顏色能自然融合在一起。雖然看起來很不明顯，不過兩種顏色疊加的感覺會比只用褐色時更柔和一些。接著再用褐色描出左、右、下三邊的吐司邊，並加入向內漸淡的漸層，使其更為自然。

5

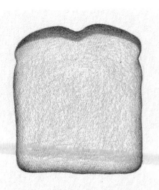

6

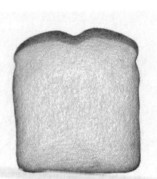

7

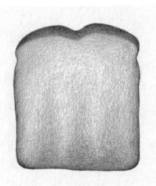

8

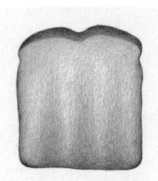

5 接下來我們要讓輪廓更為清晰。請用深褐色把整片吐司的邊緣輪廓描清楚，但注意不要把一開始的褐色完全蓋掉，只需要輕輕加上深褐色就好（PC 937 ● ）。

6 如果從褐色過渡到土黃色的連接部分不夠自然，可以再用稍微深一點的土黃色畫一次向內漸淡的漸層（PC 1034 ● ）。

7 在步驟 6 其實就算完成，不過如果想要表現吐司烤過的樣子，那可以用褐色畫出三條向上漸淡的漸層直線（PC 943 ● ）。漸層的下半部應該比較寬，越往上則越薄、越細。同時也要注意漸層不是只往上而已，也要往左右兩側擴散出去，烤過的紋路必須往四周擴散出去才會顯得自然。

8 用褐色畫出烤過的紋路之後，再疊上一點土黃色，讓吐司烤過的紋路看起來更自然（PC 942 ● ）。

1

2

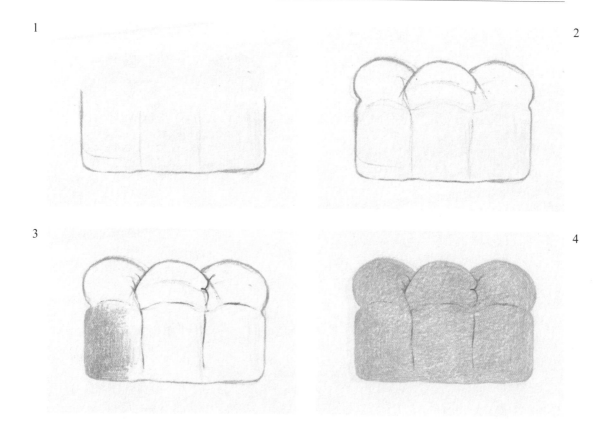

3

4

麵包

1 參考示範圖,用土黃色畫出一個拉長的ㄩ字形,代表麵包的側面。下方左右的兩個角請畫成圓角(PC 942 ⚪)。

2 參考示範圖將上半部的拱形分成三等分來畫,首先畫出中間的拱形當作基準,接著再畫出左右兩邊的拱形。左右兩邊的弧線與長方形都要先微微向內收再相互連接起來,這樣麵包的輪廓就完成了。

3 從左右兩端向內凹的地方,輕輕地畫一條斷斷續續的不規則曲線,將左右兩端連接起來。接著再從中間弧線與左右弧線交會處,輕輕向下畫出兩條不太直的直線,將麵包切成三等份(PC 937 ⚫)。

4 用一開始畫輪廓的土黃色替整塊麵包塗上底色,力道要適中,不要留下任何筆觸的痕跡。

5

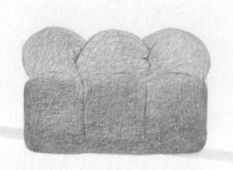

6

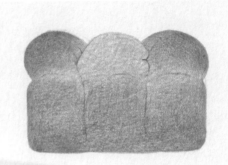

7

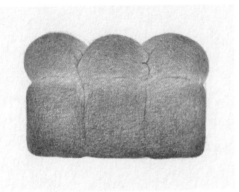

5 從下方開始疊上一層褐色（ PC 943 ●）。由下往上一邊修整輪廓，一邊用向上漸淡的漸層往步驟 2 畫好的橫線方向上色。

6 用褐色把上面左右兩邊拱形的輪廓修整得更清晰，接著再疊上向下漸淡的褐色漸層。注意橫線的周圍應該不要上到褐色，要用自然的漸層處理，讓中間的橫線周圍能保持原本的亮度。

7 用同樣的方法替中央的拱形區上色。

8

9

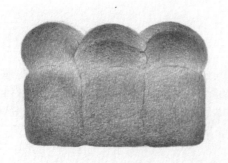

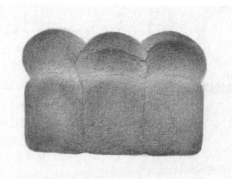

10

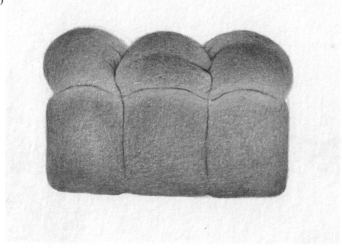

8 這次用較深的褐色將輪廓描得更清楚，並使用同一個褐色在中間與右邊拱形區塊的正中央輕輕地再畫一條橫向的弧線，然後從這條橫線開始，用向下漸淡的漸層疊上一層顏色（ PC 944 ● ）。

9 如果只用褐色，在視覺上會讓麵包看起來很像烤焦，建議在幾個區塊疊加黃色。這時要注意，疊色時別蓋到步驟 2 橫向弧線附近的亮面（ PC 917 ● ）。

10 最後用深褐色，將步驟 2 畫的橫向弧線再描得更清楚（ PC 937 ● ）。

開放式三明治

只要有一片烤得金黃的土司，再搭配一顆煎蛋，就能夠享用一頓美味的早午餐。如果配合個人喜好加入合適的醬料、蔬菜和水果，那肯定會是令人食指大動的美味餐點。在這次的畫作中，我們要畫煎蛋搭配鮮紅番茄、起司和萵苣的開放式三明治。我們要嘗試畫出煎到半熟，微微澎起的蛋黃，還要試著加入幾株綠油油的可愛芽苗菜。

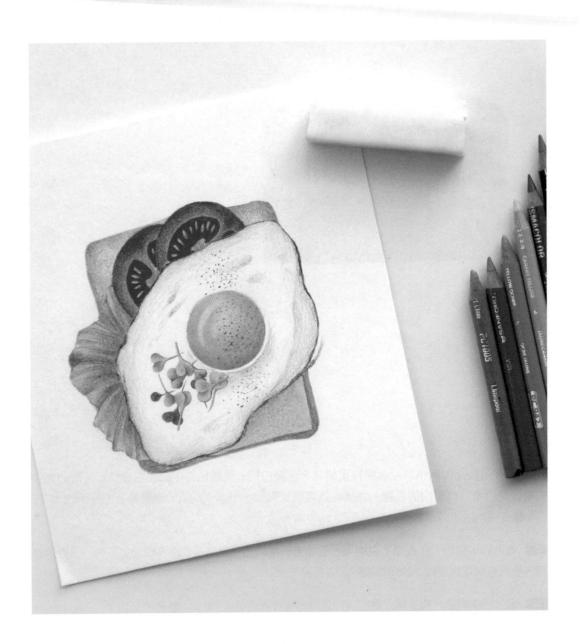

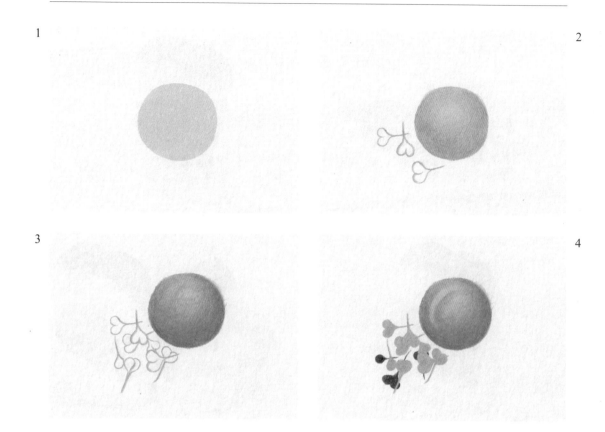

1 先用黃色畫一個圓，並以中等力道上色（ PC 916 ● ）。

2 用橘色把圓圈的輪廓描得清楚一點，並以往中間漸淡的漸層上色。這時靠近圓心上方的區塊，應該要用輕柔的力道上色（ PC 1002 ● ）。接著參考示範圖，用淺綠色畫出幾株芽苗菜，葉子可以畫成愛心形狀（ PC 912 ● ）。

3 用深橘色加強蛋黃的暗面，在顏色較深的地方疊上一層顏色（ PC 921 ● ）。在前面畫芽苗菜的地方再多畫幾株芽苗菜，讓芽苗菜能彼此堆疊在一起。

4 用橡皮擦輕輕擦拭蛋黃的亮面區塊，擦出一條弧線。使用橡皮擦時要控制力道一次到位，避免讓顏色暈開。接著用紫色多畫幾片芽苗菜葉（ PC 932 ● ）。

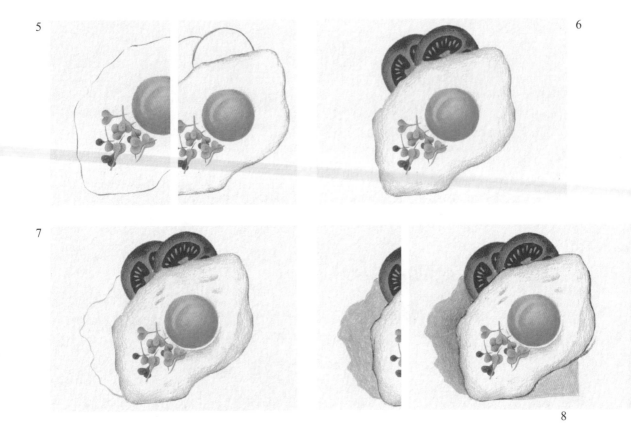

5 用褐色畫出煎蛋的輪廓,輪廓線應該要是凹凸不平的曲線,畫線時手的出力要稍微控制,不要全部用同樣的力道(PC 943 ●)。輪廓畫好後再用同樣的褐色靠著輪廓的內緣,輕輕地繞圈上色。接著用草綠色為芽苗菜加入陰影,增加立體感(PC 908 ●),最後再用紅色在左上角的地方畫出兩個代表番茄切片的半圓(PC 923 ●)。

6 用黃色從煎蛋的蛋白輪廓往內,輕輕畫出向內漸淡的漸層。如果覺得黃色太重也可以混一點褐色。接著參考番茄切片篇,把左上角的番茄完成。

7 接著用灰色在距離蛋黃下緣一點點距離的位置,畫出向下漸淡的漸層代表蛋黃的陰影。蛋白的部分則可以疊加一些灰色,讓煎蛋的表面看起來更立體(PC 1072 ●)。接著再用淡綠色在煎蛋的左側空白處畫出凹凸不平的曲線,代表壓在蛋下面的萵苣葉(PC 1005 ●)。

8 接下來使用深褐色加強煎蛋的輪廓線條,描繪線條時要控制手的出力,避免都是相同的力道(PC 937 ●)。用剛才畫萵苣輪廓的顏色,以中等力道為萵苣葉上色,接著再疊上橄欖綠畫出明暗(PC 1005 ● , PC 911 ●),然後在煎蛋的右下方畫出壓在下面的起司切片一角(PC 940 ●)。

9 10

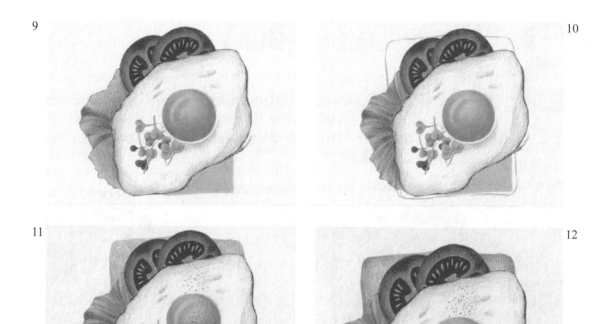

11 12

9 10　參考示範圖，在萵苣葉上以不規則的間隔畫線，加強葉片的細節描寫（ PC 911 ⬤ ）。請盡量讓線條看起來有粗細不規則交錯的感覺，有些線條可以整條都清楚可見，有些可以是向左漸淡的漸層。

起司的部分塗上一層淡淡的黃色（ PC 916 ⬤ ），接著再用土黃色為鋪在最下面的吐司上色，注意吐司的每一個角都要畫成圓角（ PC 1034 ⬤ ）。

11 12　麵包淡淡塗上一層土黃色之後，再用褐色替吐司邊上色（ PC 1034 ⬤ ， PC 943 ⬤ ）。煎蛋上面可以用黑色和草綠色點幾下，當作是撒在上面的黑胡椒與香芹粉（ PC 935 ⬤ ， PC 909 ⬤ ）。

03 雞蛋糕與花生雞蛋糕

冬天最不可或缺的街頭小吃就是雞蛋糕了。雞蛋料理真的是無論何時吃,都很美味的料理之一。在鬆軟的蛋糕上打一顆蛋,光想都令人垂涎三尺。另外,如果少了經常跟普通雞蛋糕一起賣的花生雞蛋糕,應該會覺得少了點什麼吧?試著在圖中加入有著香濃雞蛋香與酥脆花生口感的花生雞蛋糕,感受冬天的氣息吧。

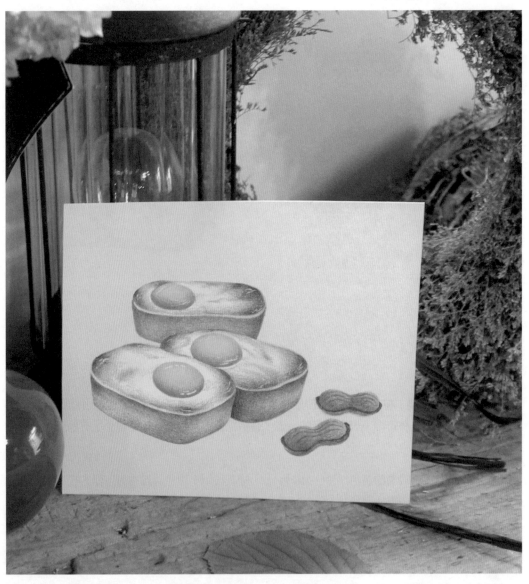

譯註:韓國雞蛋糕跟台灣的雞蛋糕不一樣,那是在蛋糕體上另外加一顆蛋,吃起來鹹甜鹹甜的味道。花生雞蛋糕是一種韓國的街頭小吃,做法跟雞蛋糕很像,只是在麵糊裡加入了核桃或是花生這一類的堅果,做成花生的形狀,吃起來口感比較有層次。

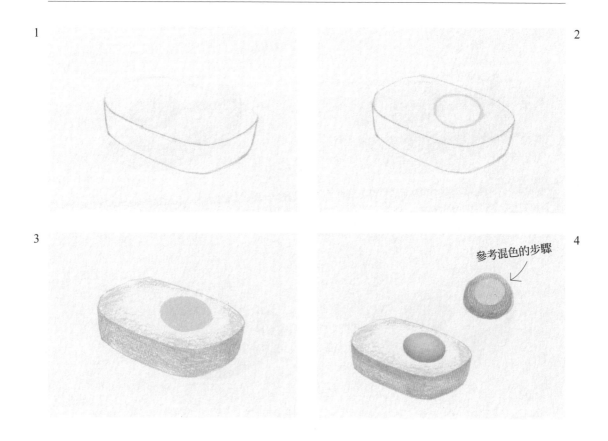

1　2　先畫出雞蛋糕的輪廓，左右兩端可以稍微畫得更圓一點，讓形狀看起來像橢圓形，然後再把最上面蛋黃所在的位置畫出來（ PC 942 ， PC 916 ）。

3　用剛才畫輪廓的土黃色，以中等力道為側面的蛋糕體上色。接著再為上面的蛋黃塗上黃色，蛋白的邊緣處也可輕輕塗上一圈黃色。

4　蛋糕上下兩端塗上深土黃色加強陰影（ PC 942 ），接著以混色漸層疊上橘色，為蛋黃加入陰影。這時如果混色漸層效果不明顯，也可以搭配淺橘色一起使用（PC 1002 ， PC 1003 ）。※ 請參考混色步驟畫出自然的漸層。

5
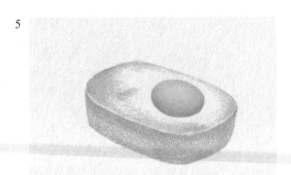

6
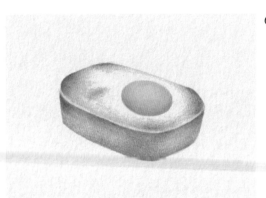

7
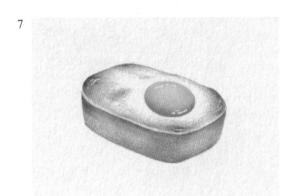

8
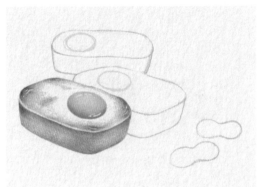

5 用土黃色在上面蛋白的邊緣處畫出一些燒烤的痕跡，上色時越靠近邊緣顏色越深，越往內（蛋黃方向為內）越淺（ PC 942 ●）。

6 接著使用褐色，疊在蛋白區塗了土黃色的地方做點綴。在土黃色較深的地方疊上一點褐色漸層就好，不要讓褐色完全蓋掉土黃色（ PC 943 ●）。蛋糕體的部分也請使用褐色加強上下兩端的暗面，蛋糕體中間最亮的區塊則塗上一些黃色，讓亮面看起來帶點黃（ PC 916 ●）。

7 接著可以用褐色再強調一下蛋黃的暗面，再用白色的筆在蛋黃與蛋白上適當的地方加入一些細細的弧線，畫出反光的感覺。

8 繼續來畫後面的其他雞蛋糕。請參考示範圖，先把蛋糕的輪廓畫出來。

下面我們要學如何畫花生雞蛋糕，首先請畫出花生的輪廓（ PC 942 ●）。

9

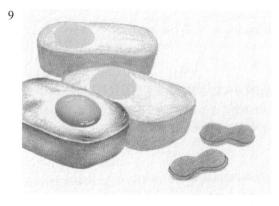

10

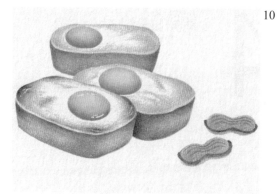

11

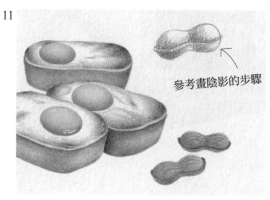

參考畫陰影的步驟

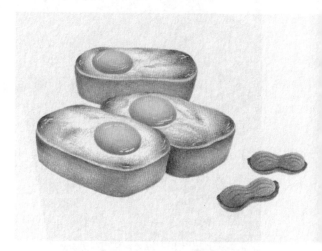

12

9 　用剛才畫輪廓的土黃色為花生雞蛋糕上色，並用褐色畫出中間的曲線（ PC 943 ● ）。雞蛋糕則參考前面的說明就可以了。

10 　把花生中間那條線稍微再描得粗一些，並在花生的表面畫出三條波浪線（ PC 943 ● ）。

11 　用同樣的褐色為花生雞蛋糕加入陰影。

12 　用深褐色再加強描寫中間脆皮的部分，讓脆皮部分的顏色看起來更深一點，這樣就完成了（ PC 937 ● ）。

4 鯛魚燒

說到冬天就是鯛魚燒，說到鯛魚燒就是冬天對吧？每到冬天我就會想要做鯛魚燒來吃。以前曾經流行過微辣、奶油等不同口味的鯛魚燒，但我覺得還是紅豆口味的鯛魚燒最好吃，而且紅豆也是最經典的鯛魚燒內餡。這次就讓我們來畫鯛魚燒，想像一下冬天的感覺吧。

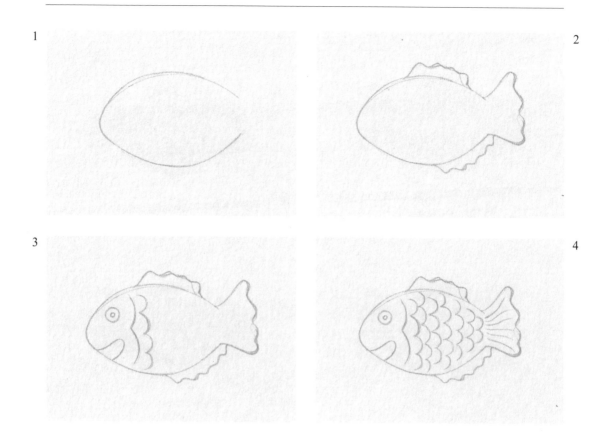

1　用土黃色畫出一個鯛魚燒的輪廓（ PC 942 ⬤ ）。

2　用凹凸不平的曲線畫出尾鰭跟背鰭。

3　在頭的地方加入眼睛與嘴巴，接著在旁邊畫出鰓。

4　重複畫類似數字 3 的弧線，把鯛魚燒上的鱗片紋路畫出來。

5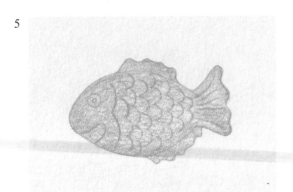

6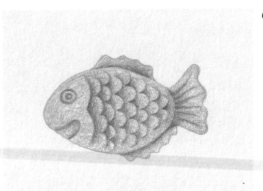

7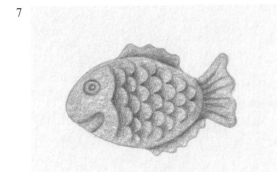

8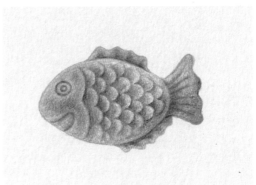

5 用剛才畫輪廓的顏色，以中等力道整體上色。

6 接著用褐色加入陰影。以一開始畫在身上的鱗片線條為準，畫出往尾巴方向漸淡的褐色漸層陰影（ PC 943 ● ）。

7 參考示範圖，在背鰭與尾鰭的地方加入一點漸層，眼睛部分的輪廓線則用褐色描深一點。

8 再拿更深一點的褐色，在一開始畫的鯛魚輪廓線旁邊加入更清楚的陰影，上色時要視情況調整力道的強弱。眼睛與嘴巴之間的空間，也可以疊上一點深褐色，營造出內餡紅豆微微透出來，或燒烤時麵皮微微燻黑的感覺。背鰭與尾鰭的部分也一起加入陰影（ PC 944 ● ）。

9

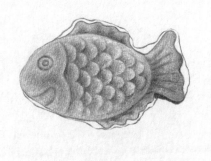

10

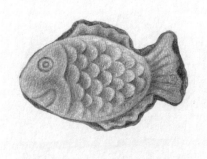

11

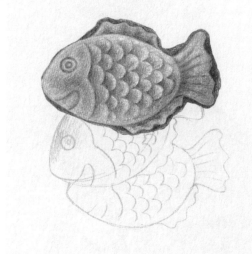

12

9 用深褐色沿著輪廓外圍畫一圈不規則曲線把鯛魚燒圈起來（ PC 944 ●）。

10 用同樣的顏色把曲線內的白色區塊塗滿，這樣一塊鯛魚燒就完成了。

11 用同樣的方法往下多畫兩塊鯛魚燒，呈現出鯛魚燒堆疊的感覺。

12 在塗上土黃色、用褐色加深陰影之前，可以先用更深的顏色把線條描得清楚一點（ PC 942 ●，PC 943 ●）。

13

14

15

13　在背鰭、尾鰭、眼睛與嘴巴的部分，用往尾鰭方向漸淡的漸層加入陰影（PC 943 ●）。

14　把陰影再描得深一點，並把輪廓線描清楚一些（PC 944 ●）。

15　最後如果希望讓鯛魚燒看起來很酥脆，或是感覺滿滿的紅豆餡透出外皮的話，就在深色的部位再疊上一些褐色（PC 944 ●）。

無花果蜂蜜蛋糕

在厚實的海綿蛋糕上加入各種水果配料,然後再淋上大量糖漿,一口吃下就能感覺甜蜜鬆軟的蛋糕在嘴裡化開。平時我們可以選擇自己喜歡的水果當配料,但這裡我們要試著畫前面學過的無花果和藍莓。如果事先練習過無花果跟藍莓的畫法,就可以輕鬆完成了。

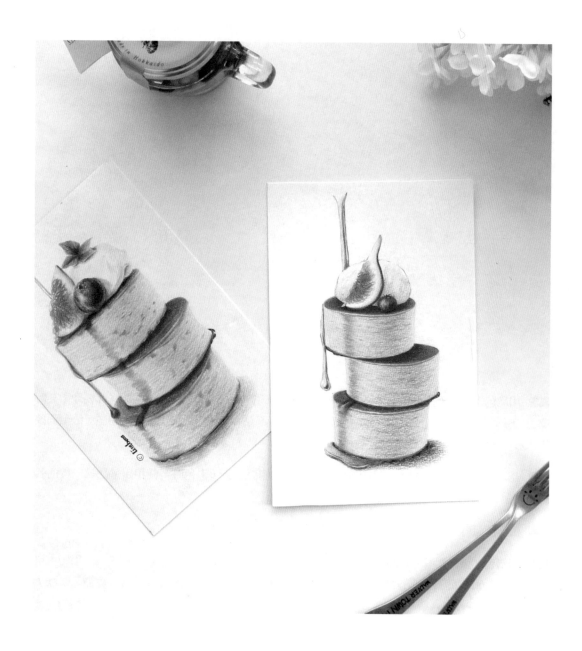

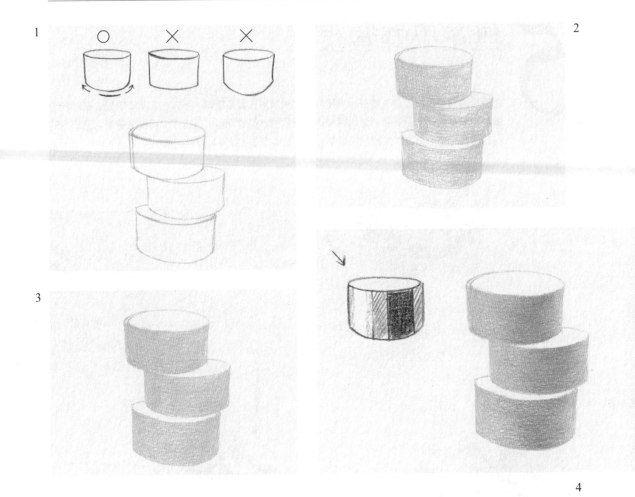

1 用駝色畫三個圓柱,建議從最上面開始依序往下畫(PC 997 ●)。圓柱的底部要像微笑時嘴巴的弧線一樣,左右兩邊微微向上揚起。注意線條不要太平,但弧度也不要太明顯。最上面要用來放水果的平面,輪廓線條則要越淡越好。

2 用一開始畫輪廓的顏色,以中等力道為蛋糕的側面上色,上色時要使用跟輪廓線一樣的弧線筆觸。

3 蛋糕側面再疊上一層黃色,讓黃色跟駝色混合(PC 917 ●)。

4 用褐色在蛋糕側面靠右側的地方加入陰影(PC 943 ●),要用往左右兩側漸淡的漸層,自然呈現從暗面到亮面的明暗變化。如果不太會畫漸層,也可以在淺色與深色的交界處加入一點土黃色做緩衝(PC 1034 ●)。

5

6

7

8

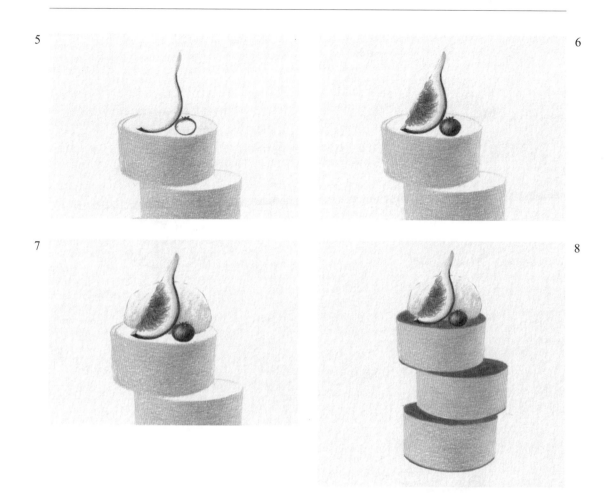

5 6 參考第 26、56 頁的藍莓與無花果篇，畫出藍莓與無花果的輪廓。

7 用灰色在水果後方畫出鮮奶油（ PC 1063 ● ， PC 1072 ● ）。鮮奶油的底部與和水果接觸的部分顏色要深一點，請混合畫輪廓的灰色與駝色在這兩個區塊加入陰影（ PC 997 ● ）。

8 用褐色為蛋糕表面上色（ PC 943 ● ），每一塊蛋糕的底部也要畫一條褐色的線。

9

10

11

9 用褐色在蛋糕側面與表面有一小段距離的地方,沿著蛋糕表面的輪廓再畫一條弧線。

接著要用深褐色加入陰影。請使用 PC 937 ⬤ 這個顏色,加深蛋糕表面與鮮奶油和水果接觸的
區域。蛋糕與蛋糕交界處顏色也要加深,需要特別注意的是不要用深褐色塗滿整個蛋糕表面,
只需要從相互交疊的地方畫出向外漸淡的陰影,跟原本打底的褐色自然混合在一起就好。

10 用黃色畫出糖漿向下滑落的輪廓(PC 916 ⬤)。

11 用褐色把糖漿的輪廓描清楚,接著在糖漿柱內偏右的地方輕畫一條線,最後在底部糖漿與
蛋糕相接的區塊加入一點褐色(PC 943 ⬤)。

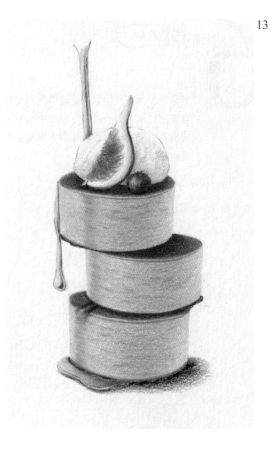

12 用深褐色加深糖漿的輪廓與陰影。描糖漿輪廓線時要不時調整力道，避免線條的深淺太過一致。接著加深底部那一灘糖漿的輪廓線，然後貼著輪廓線再描一次，營造出糖漿的黏稠感（ PC 937 ● ）。在蛋糕側面中間靠左的位置，疊上一點淡淡的褐色，畫出糖漿沿著蛋糕往下流時留下的痕跡（ PC 943 ● ）。

13 用黃色在蛋糕側面的褐色區塊再上一次色，表現出糖漿被蛋糕吸收的感覺（ PC 916 ● ）。最下面的那一塊蛋糕的表面，可以用深褐色畫出兩條連接上下兩塊糖漿痕跡的線（ PC 937 ● ）。如果想再加入一些細節，可以用黑色畫出蛋糕塔的陰影，並在蛋糕的側面用褐色與土黃色加入一些蛋糕體的紋路，加強描寫海綿蛋糕的細節（ PC 1034 ● ， PC 943 ● ）。

無花果塔

將紫色的無花果切開,就能看見裡面鮮紅的果肉,漂亮的顏色非常適合用圖畫呈現。這次我們要畫出特別強調一絲絲紅色果肉的甜蜜無花果塔。在畫無花果切面時需要使用強弱不一的繞圈筆觸,一開始可能會無法順利調整手的力道,所以建議先練習幾次無花果的切面,再正式開始畫無花果塔。

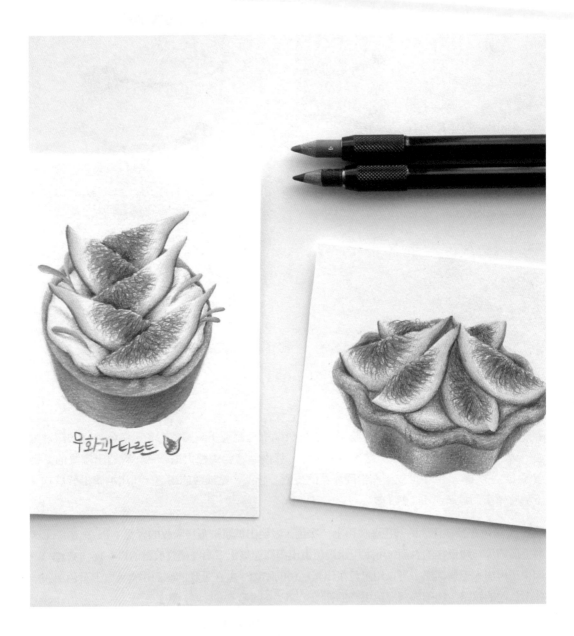

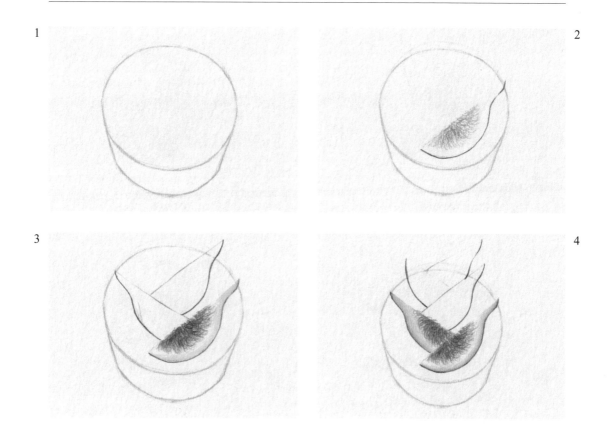

1ᵉ 先用土黃色畫一個大圓，接著從圓的左右兩端向下各畫一條直線（ PC 942 ⚪ ），斜線要盡量向內（向中間）收。接著再在下面畫一條弧線將左右兩條斜線連在一起。

2ᵉ 參考第 56 頁的無花果篇，把無花果畫出來（ PC 931 ⚫ ， PC 926 ⚫ ）。

3ᵉ 接下來要用跟無花果篇不太一樣的顏色來畫無花果。畫果肉的方法都一樣，建議先參考前面教過的畫法練習一下，然後再換個顏色來畫無花果塔。輪廓的淡綠色選擇 PC 989 ⚪ ，紅色的果肉選擇 PC 926 ⚫ 和 PC 922 ⚫ ，最後點綴用的深紅色則是 924 ⚫ ，整個果肉區塊也可以再用 PC 916 ⚪ 大範圍地塗一下。

4ᵉ 用畫無花果皮的紫色從輪廓畫出向內漸淡的漸層，讓果皮的紫色能自然過渡到淡綠色。

5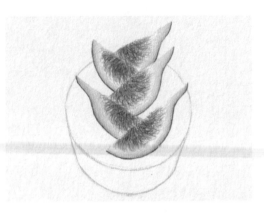

6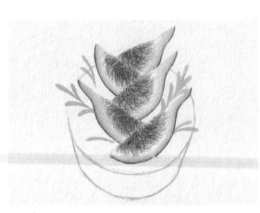

7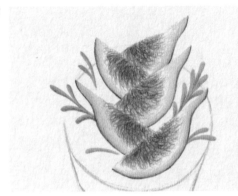

8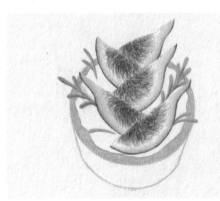

9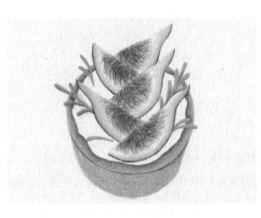

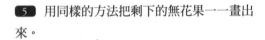

5 用同樣的方法把剩下的無花果一一畫出來。

6 在塔皮上畫出一株株的迷迭香。迷迭香葉片整體偏薄,末端要呈現圓弧狀(PC 1005)。

7 8 接下來用草綠色為迷迭香葉加入陰影(PC 911 或 908)。在葉子的左邊或右邊疊上一點草綠色,讓每一片葉子分開來看的時候都有立體感,接著將上面的塔皮邊緣處塗滿土黃色(PC 942)。

9 用同樣的土黃色將塔皮的側面塗滿,但這樣可能會讓上面與側面的界線變得模糊,所以上色之前可以先用褐色把輪廓線描清楚(PC 943)。接著用褐色從塔皮上面的奶油輪廓外側開始,畫出向外漸淡的漸層。

10

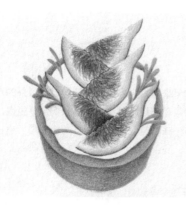

11

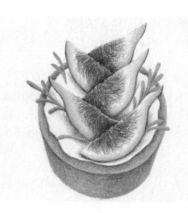

12

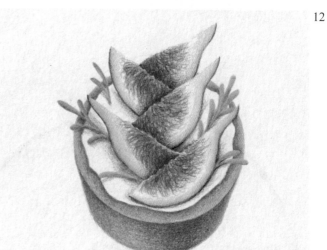

10 接下來我們要在塔皮側面疊加一些褐色，以強調暗面增添塔皮的立體感（ PC 943 ● ）。以塔皮上面與側面的界線為準，朝側面畫出向下漸淡的漸層。無花果相互交疊的部分也先把輪廓描清楚，然後再在無花果上加入陰影（ PC 925 ● 或 PC 1030 ● ）。

11 把所有無花果的輪廓描清楚並加入陰影之後，再用灰色為鋪墊在無花果下方的奶油加入陰影（ PC 1051 ● ）。與無花果接觸的部分顏色要稍微深一點，以向外漸淡的漸層呈現無花果壓在奶油上造成的陰影。

12 再一次在塔皮側面加強描寫陰影。用深褐色在側面靠右側處，加入往左右兩側漸淡的自然漸層（ PC 944 ● ）。

水果塔 – 1

這次我們要用前面練習過的櫻桃、草莓、藍莓等水果來畫綜合水果塔。除了櫻桃以外的水果，都可以參考前面教過的內容。雖然塔皮上放越多水果看起來越美味，不過我們還是先畫之前已經練習過的水果，畫完之後如果情況允許，再多畫一些以其他水果做配料的水果塔，也是一個不錯的選擇。

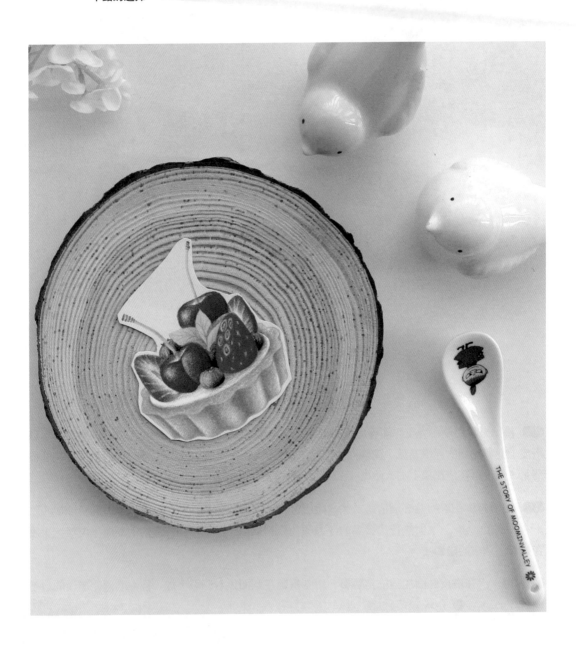

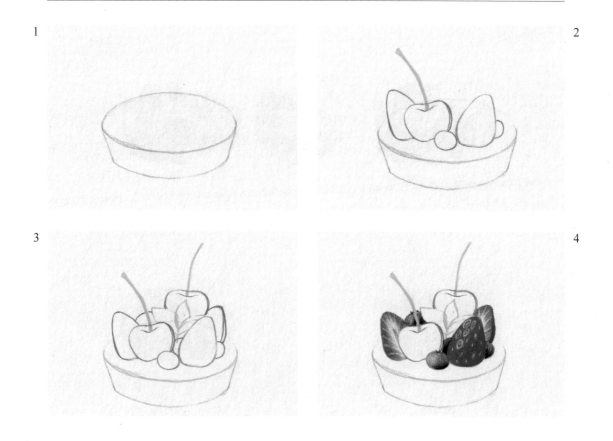

1　用土黃色畫一個扁平的橢圓，然後從左右兩邊的端點向下畫兩條向內收攏的斜線，接著再在下方畫一條與橢圓輪廓平行的弧線，將左右兩條斜線連在一起（PC 942 ⬤）。注意畫輪廓時力道要盡量放輕。

2　稍微把上面的線擦掉一點，接著參考草莓、藍莓、櫻桃篇把水果輪廓畫好。建議先畫中間的藍莓，然後以藍莓為基準畫出剩下的櫻桃、草莓。

3　用淡綠色畫出蘋果薄荷葉，接著把後面的水果輪廓畫出來（PC 1005 ⬤ 或 PC 912 ⬤）。

4　參考本書前面的繪製水果篇，把草莓的切面和表面畫好，最右邊的草莓應該塗上濃密的紅色，讓草莓看起來更有分量，草莓畫好之後再換幫藍莓上色。

5 6

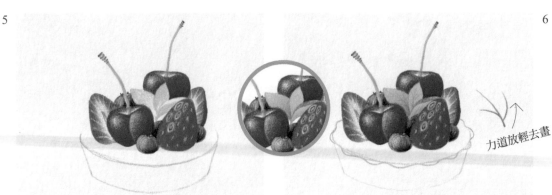

力道放輕去畫

7 8

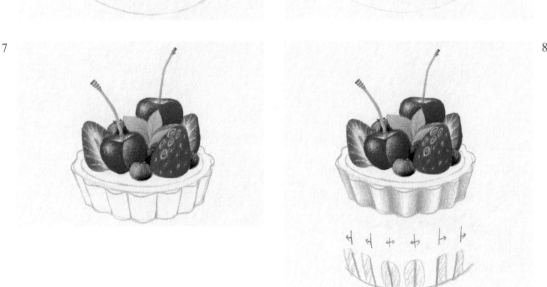

5 接下來再替櫻桃上色。蘋果薄荷請用一開始畫輪廓的顏色上底色。

6 用草綠色在蘋果薄荷葉上加入陰影，並把葉脈畫出來（ PC 909 ⬤ 或 PC 911 ⬤ ）。塔皮則用一開始畫輪廓的土黃色，參考示範圖沿著表面橢圓形的輪廓畫出波浪狀曲線。

7 用土黃色從每一個波浪狀曲線的內凹處向下畫出斜線，接著再在塔的底部用波浪狀的曲線把這些線連接起來。在畫下面的波浪狀曲線時要參考步驟 1 畫的輪廓草稿，靠近左右兩端的地方要微微上揚。

8 塔皮側面正中央的兩條斜線，要往左右兩邊畫出代表陰影的漸層，其餘右側的斜線以向右漸淡的漸層、左側的斜線以向左漸淡的漸層表現陰影（ PC 942 ⬤ ）。

9

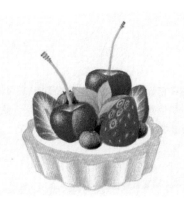

10

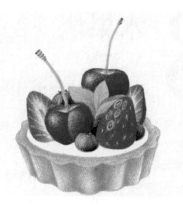

11

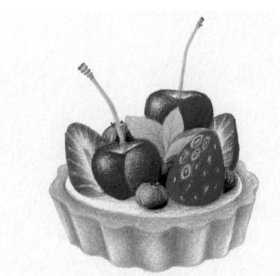

9 塔皮的表面以中等力道整體上色。

10 接著請在陰影的部分疊上褐色以加強陰影（ PC 943 ● ），疊加在剛才用土黃色加強描寫過的凹陷處。這時如果覺得亮面的土黃色不太夠，可以再搭配一些土黃色，這樣可以讓塔皮側面的顏色看起來更細緻立體。塔皮的上面則從中心奶油的輪廓線外側，輕輕畫出一層向外漸淡的漸層。

11 用淺灰色在奶油與水果接觸的地方加入淡淡的陰影，這樣能讓塔看起來更立體。左側奶油輪廓線邊緣處請加畫一條淡淡的灰色弧線，讓奶油看起來有一點厚度（可以選擇自己喜歡的淺灰色來使用）。

08 水果塔 –2

繼前面畫的水果塔之後，這次要試著畫以西瓜和橘子搭配的水果塔。這次水果塔的形狀雖然比較簡單，不過水果的種類不一樣，畫起來也別有一番樂趣。塔皮要有麻花狀的裝飾，並營造出有厚度的質感，還要畫出奶油鬆軟的質感，試著用這塊水果塔讓今天一天更加甜蜜吧！

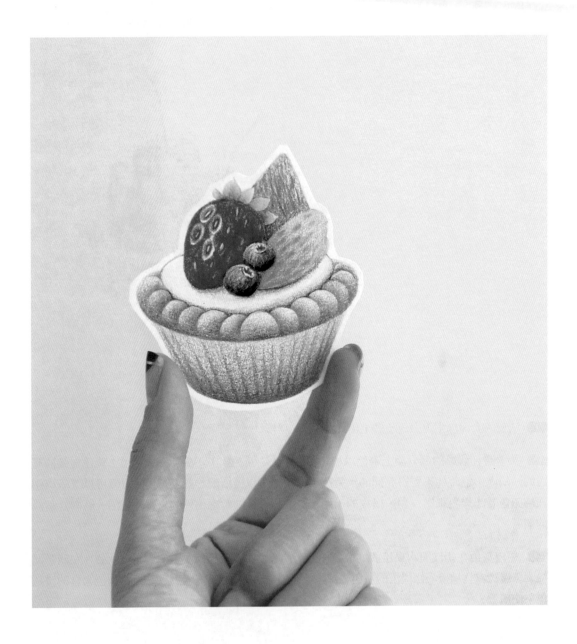

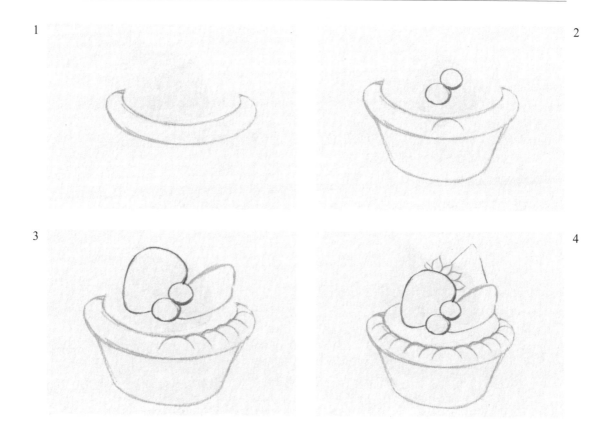

1 先用土黃色畫出一條圓形的管子（PC 942 ⬤），管子左右兩端要微微上揚，末端呈尖頭狀。

2 從步驟 1 畫好的管子左右兩端稍微往內一點的地方，向下畫兩條微微向內收的斜線，接著再在底部用一條弧線，將左右兩條斜線連接在一起。然後參考示範圖，在前面畫好的管子靠近中間的位置畫一條拱形的弧線。

接著用藍色在管子圈起來的空白處中央畫兩個圓圈（PC 901 ⬤）。

3 以上一個步驟畫好的拱形弧線為準，往右連續畫出只能看到半邊的弧線。接著用紅色與黃色畫出草莓和橘子的輪廓（PC 923 ⬤ 或 PC 924 ⬤，PC 1003 ⬤）。

4 往左連續畫出只能看到半邊的弧線，這樣塔皮的裝飾就完成了。接著再把草莓蒂頭和往右上偏的西瓜切片尖端畫出來（PC 1005 ⬤，PC 926 ⬤）。

5

6

7

8

5 參考第 34、26 頁的草莓、藍莓篇，分別完成草莓與藍莓，剩下的橘子和西瓜就用一開始畫輪廓的顏色先塗上底色。

6 西瓜用深紅色塗滿，與草莓蒂頭和橘子交界區的界線顏色最深，並以向上漸淡的漸層來畫出陰影（ PC 924 ● 或 PC 925 ● ）。橘子也是一樣，跟藍莓交界區的界線顏色最深，並以往右漸淡的漸層上色（PC 918 ● ）。

7 橘子用深橘色畫出橢圓形代表果粒（ PC 921 ● ）。塔皮的部分則用一開始畫輪廓的土黃色上色，麻花裝飾的地方顏色要淺一點，塔皮側面顏色則要深一點。

8 接著用褐色將塔皮上面與側面之間的界線描清楚，並從界線畫出向上漸淡的漸層。這時如果覺得一開始的底色太淡，也可以再搭配土黃色來讓漸層顏色更自然（ PC 943 ● ，PC 1034 ● ）。塔皮側面也是一樣，從底部開始畫出向上漸淡的漸層。

9

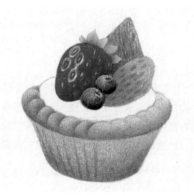

10

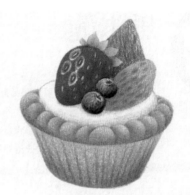

11

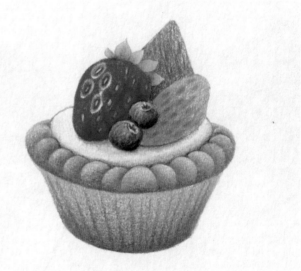

9 接下來要把塔皮表面的麻花裝飾描寫得更立體一些。先把弧線描清楚，然後以中央左側的弧線為準，從弧線的外側加入往左漸淡的漸層代表陰影，第一個裝飾的陰影畫完之後，就接著為左半邊的每一條弧線都加入漸層陰影（PC 943 ●）。

10 接下來要換畫右半邊的陰影了。同樣地把每一條弧線都描得更清晰，並以往右漸淡的漸層畫出陰影。然後請參考示範圖，在塔皮側面以一定間隔加入向上發散的直線。注意不要完全把上下兩端連起來，應該要由下而上漸淡。另外中間奶油的部分，則以粉紅色加入一點漸層（PC 928 ●）。

11 在水果與奶油交界處、奶油與塔皮交界處加入陰影，以呈現奶油的立體感。陰影可以用深灰色或黑色（PC 1056 ● 或 PC 935 ●）。

馬卡龍

五彩繽紛的可愛造型馬卡龍看起來非常美觀,一口吃進嘴裡的那份柔軟與甜蜜則是最佳的享受。我個人非常喜歡馬卡龍,所以經常買來吃。雖然也想試著在家自己做,不過還沒有機會嘗試,但我還是可以試著把馬卡龍畫出來,光是這樣就能讓人感到非常開心呢。首先讓我們來畫基本款的馬卡龍,然後再去畫中間夾了厚厚奶油、顏色多變的變形款,這樣肯定能夠讓今天一天變得更甜蜜。

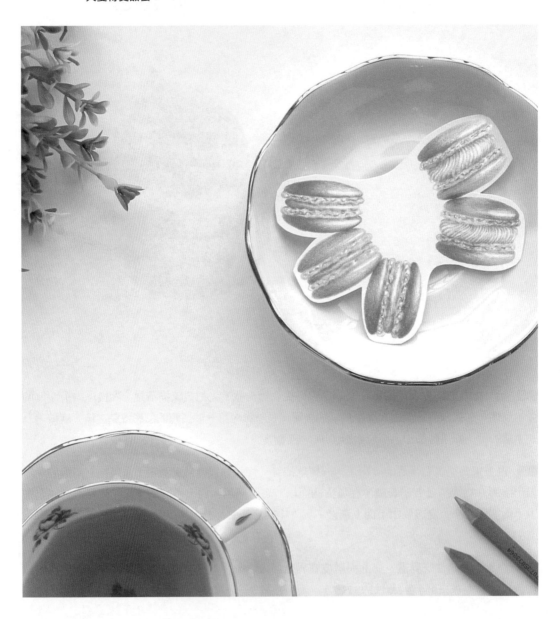

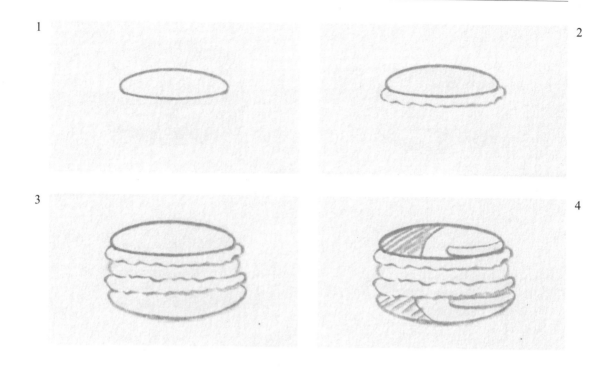

1 先用粉紅色畫一個扁平的橢圓代表馬卡龍的外殼（ PC 928 ）。

2 在下方以波浪狀的曲線畫出馬卡龍的裙襬（凹凸不平的部分）。

3 用駝色畫出朝左右兩邊擠出來的內餡（ PC 997 ），然後再用粉紅色畫出下面的裙襬跟下面那一片殼，輪廓看起來就像一個漢堡。上下兩個殼的左右寬度要一樣，才不會看起來不自然。

4 參考示範圖區分出亮面與暗面。

5

6

7

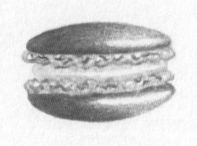

8

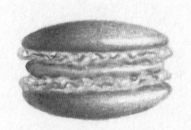

5 用漸層畫出明暗。

6 裙襬的部分請用繞圈筆觸上色，餡料則只有靠近殼的上下兩端塗上一點駝色。

7 在馬卡龍殼較暗的區域疊上深粉紅色加強陰影，重點在於把裙襬跟外殼之間的界線描得更深、更清楚。凹凸不平的裙襬部分則用橫向鋸齒線，呈現裙襬的細節與質感（ PC 929 ● ）。

8 用褐色將上下兩端最靠近裙襬處的餡料顏色塗深，由於暗面位在左邊，所以餡料整體看起來也是左邊顏色更深。用漸層讓褐色與駝色能自然融合在一起，這樣馬卡龍就完成了（ PC 943 ● ）。

9

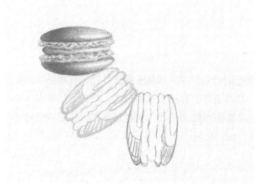

10

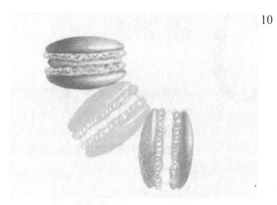

11

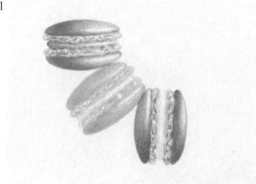

12

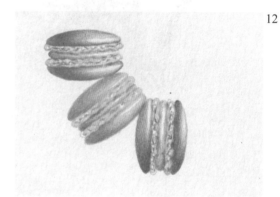

9 完成粉紅色馬卡龍之後，再往下畫斜放的黃色與紫色馬卡龍（ PC 917 ● ， PC 956 ● ）。亮面與暗面可以參考示範圖。

10 我們可以看到沒有加入陰影時，裙襬跟外殼之間的界線很不明顯，整張圖看起來也不夠立體。

11 黃色馬卡龍可以用橘色或土黃色加入陰影（ PC 1002 ● 或 PC 1034 ● ），裙襬與外殼之間的界線也要畫清楚，圖看起來才會更漂亮。裙襬（凹凸不平的部分）請用鋸齒狀的曲線呈現細節。紫色的馬卡龍則疊加上深紫色或紫羅蘭色，以強調重點陰影（ PC1008 ● 或 PC 1007 ● ）。

12 夾在中間的餡料也用駝色和褐色上色。黃色馬卡龍也可以用褐色加強陰影，但也可以省略（ PC 943 ● ）。

甜甜圈

若要說能簡單果腹的早午餐或點心,自然不能漏掉甜甜圈。甜甜圈種類多元,只畫基本款甜甜圈那可就太可惜了,所以除了基本款之外,我在這裡也介紹了草莓口味、巧克力口味等多種口味的甜甜圈畫法,大家可以一起學,這樣也能讓圖看起來更甜、更豐富。來,如果準備好了,就先從基礎的造型開始畫起,熟悉之後再一一增加種類吧。

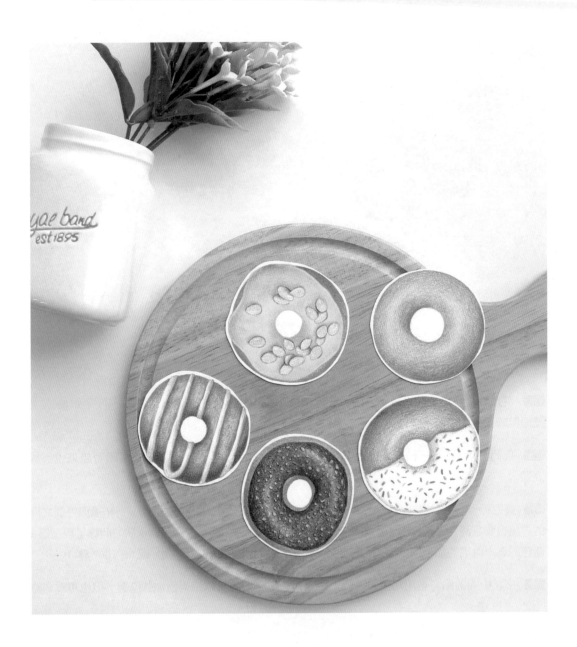

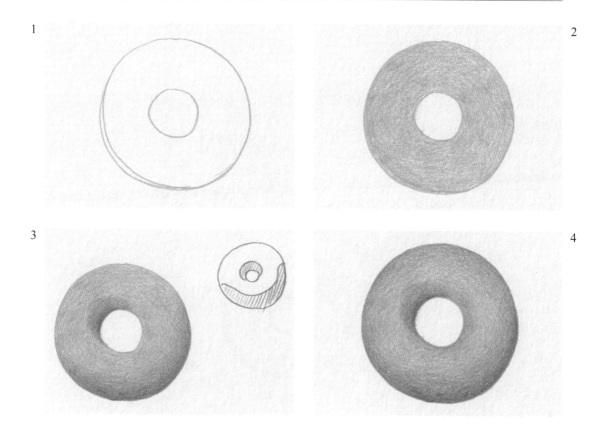

基本甜甜圈

1 用土黃色畫一個大圓圈，並在圓圈內畫一個小圈，圓圈一開始沒畫好也沒關係，反正都要上色填滿（ PC 942 ⬤ ）。

2 用一開始打底的顏色，以中等力道將兩個圈之間的空間塗滿，注意不要有上色不均的問題。

3 參考示範圖的暗面與亮面分區，為甜甜圈加入明暗（ PC 943 ⬤ ）。

4 用褐色把甜甜圈的輪廓描得更清楚。

TIP 這裡要把步驟 **3** 的暗面顏色再加深一點。

1

2

草莓甜甜圈、花生甜甜圈

1 **草莓甜甜圈**：用粉紅色畫輪廓（PC 928 ●）。

花生甜甜圈：用土黃色畫好甜甜圈的輪廓，再用古銅色在土黃色裡面再畫一個甜甜圈。古銅色的線條可以不用非常圓滑（PC 942 ●，PC 946 ●）。

2 **草莓甜甜圈**：在甜甜圈上畫出細細的直條紋做裝飾，接著把靠近中央下方處的兩條直條紋連在一起做點變化。

花生甜甜圈：用一開始的土黃色將古銅色與土黃色輪廓之間的空間塗滿，並用土黃色在兩條古銅色線中間的空間，隨意畫滿四方形、三角形與圓形的花紋。

3

4

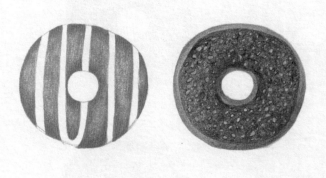

3 **草莓甜甜圈**：直條紋的部分是用白巧克力做的裝飾，所以除了裝飾之外，剩下的區塊都塗上粉紅色（PC 928 ●）。

　　花生甜甜圈：用古銅色把土黃色花紋之間的剩餘白色空間塗滿（PC 946 ●）。

4 **草莓甜甜圈**：參考基本甜甜圈篇，確認甜甜圈的亮面與暗面，以靠近邊緣的地方為主疊加深粉紅色。暗面請盡量以漸層呈現，讓整體看起來更自然（PC 929 ●）。

　　花生甜甜圈：在塗了古銅色的部分疊加一層褐色（PC 943 ●），接著在外圍與中央的土黃色中間疊加上褐色（※ 參考基本甜甜圈的暗面）。

5 **草莓甜甜圈**：把白巧克力條紋的輪廓描得更清楚一點，接著在白色直條紋的右側加入代表陰影的漸層（PC 929 ●）。

　　花生甜甜圈：用黑色在古銅色巧克力部分的內外圈邊緣處，以向內漸淡的漸層加入陰影。

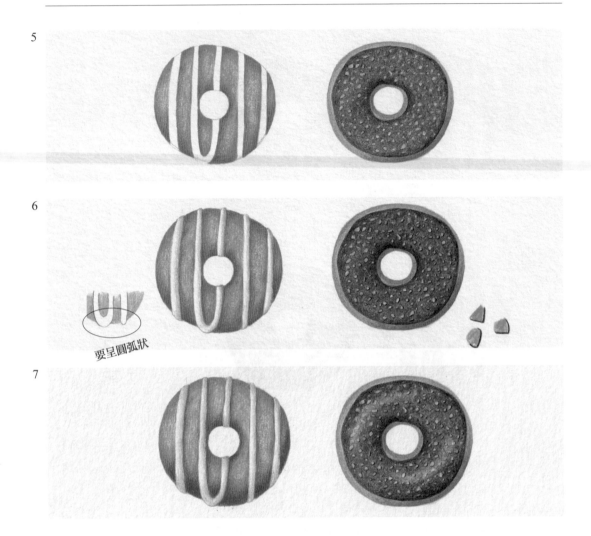

5

6

要呈圓弧狀

7

6 **草莓甜甜圈**：用杏色替整個白巧克力的區塊上色（ PC 927 ），再用灰色在白巧克力的右側加入陰影（ PC 1060 或 1072 ），讓白巧克力醬看起來更立體。白巧克力醬上下向外凸出的部分必須呈圓弧狀，這裡可以用灰色把輪廓線畫得更清楚一些。

花生甜甜圈：在碎花生的右側用黑色線條畫出陰影。

7 **草莓甜甜圈**：在右下方與中央圓圈四周顏色較深的部分加入一點點褐色，這樣可以增加立體感（ PC 943 ）。

花生甜甜圈：中間巧克力部分左上、右下的亮面處用橡皮擦稍微擦一下，可以讓明暗對比更清晰。用比較硬的橡皮擦一次大力擦過去，就能避免顏色暈開或變得斑駁。

1

2

裝飾甜甜圈、香蕉甜甜圈

1 **裝飾甜甜圈**：先畫一個基本款的甜甜圈，然後沿著上半部輪廓線條的外圍畫一個半圓把原本的輪廓線包起來，讓甜甜圈看起來有厚度（ PC 1054 ● ， PC 942 ● ），線要輕輕地畫，手的力道也需要控制，避免線條的粗細太過一致而顯得不自然。

香蕉甜甜圈：先用土黃色畫一個大圓，再用黃色在土黃色圓圈內分別畫出一個大圓和一個小圓，黃色的圓輪廓線條要呈現不規則波浪狀（ PC 942 ● ， PC 916 ● ），黃色的大圓輪廓可以稍微超出原本的土黃色圓。

2 **裝飾甜甜圈**：下半部用一開始畫輪廓的土黃色塗上底色，上半部則用畫輪廓的灰色從邊緣向內畫出淡淡的漸層。如果畫輪廓用的灰色顏色太深，也可以改用較淺的灰色。

香蕉甜甜圈：參考基本款甜甜圈的畫法，把甜甜圈本體的部分完成。首先用土黃色上底色，接著再疊加褐色加入立體感（ PC 942 ● ， PC 943 ● ）。

3

4

3 **裝飾甜甜圈**：白巧克力的部分用粉紅色和紫色畫上裝飾用的巧克力米，下半部沒有裹上白巧克力的甜甜圈，則參考基本款的畫法完成。

　　香蕉甜甜圈：用駝色畫出杏仁的切面，再用褐色把杏仁的輪廓描得更清楚（ PC 997 ，PC 943 ）。杏仁重疊時，請在被壓在下方的杏仁上加入陰影，讓兩顆杏仁之間的界線更鮮明。

4 **裝飾甜甜圈**：畫出天藍色和黃色的巧克力米。

　　香蕉甜甜圈：用一開始畫輪廓的黃色把杏仁四周的空白部分塗滿。

5

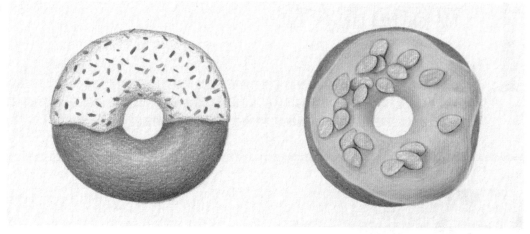

5 **裝飾甜甜圈**：用黑色色鉛筆或一般的原子筆，在每顆巧克力米的右側加入陰影。土黃色的部分則用橡皮擦擦出呈圓弧狀的亮面。

香蕉甜甜圈：參考基本款甜甜圈篇的暗面畫法，用深黃色、土黃色依序加入陰影（ PC 917 ⬤ 或 PC 1003 ⬤ ， PC 1034 ⬤ ）。杏仁的輪廓線可以疊加一點紫色稍微再加強（ PC 937 ⬤ ）。

1 可頌與薰衣草

去麵包店的時候，你會最先挑什麼麵包呢？我第一個肯定是夾可頌。用手把香噴噴的可頌撕開來吃，絕對是美味的享受，而且可頌也很適合搭配茶或咖啡。所以這次就讓我們一起來畫可頌和紫色的薰衣草吧！不知為何，我總覺得這會是一張香氣四溢的畫呢。

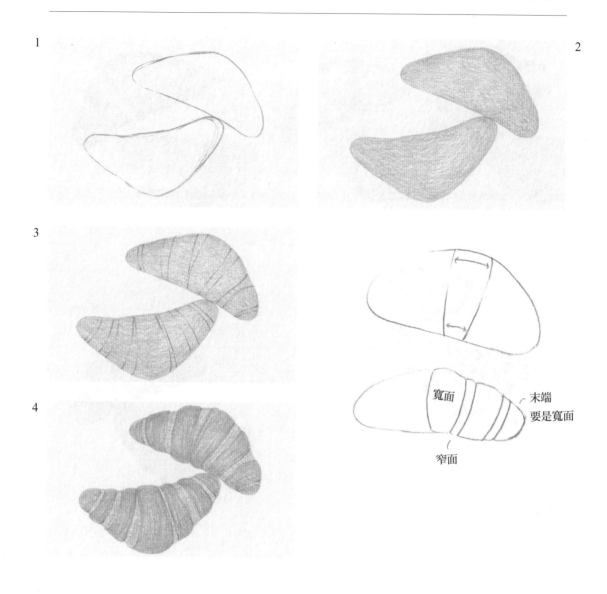

1

2

3

4

寬面

末端
要是寬面

窄面

1️⃣ 用土黃色畫出圓角三角形（PC 1034 🔵）。

2️⃣ 用一開始畫輪廓的土黃色上底色。

3️⃣ （以上面的可頌進行說明）參考圖 (1)，以三角形的頂角為中心，從左右兩邊分別往下畫一條直線，讓兩條直線夾出一個上寬下窄的區域。接著參考圖 (2)，繼續往左右兩邊畫線，讓寬面跟窄面交錯重複，要注意的是最靠近左右兩端處都必須是寬面（PC 943 🔵）。

4️⃣ 將每一個寬面的上下兩端用微微隆起的弧線連接，呈現出麵皮微微膨脹起來的感覺，然後再用較深的土黃色為寬面上色（PC 1034 🔵）。

5 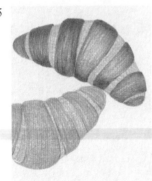 6

7 8

5 每個寬面的上下兩端再疊上一層褐色（ PC 943 ⬤），然後用直線筆觸在寬面處畫出可頌麵包烘烤過的脆皮質感。

6 接下來窄面也同樣也用褐色，輕輕地以直線筆觸畫出麵包烘烤後的質感。如果想要強調寬面上下兩端的顏色，也可以再疊上一層褐色加強（ PC 944 ⬤ 或 PC 937 ⬤）。

7 下面的可頌也用同樣的方法完成。

8 先在旁邊畫出奶油的輪廓，然後再用灰色畫出奶油下面的刀子，接著用土黃色將刀柄畫出來（奶油 PC 997 ⬤，刀身 PC 1060 ⬤，刀柄 PC 1034 ⬤）。

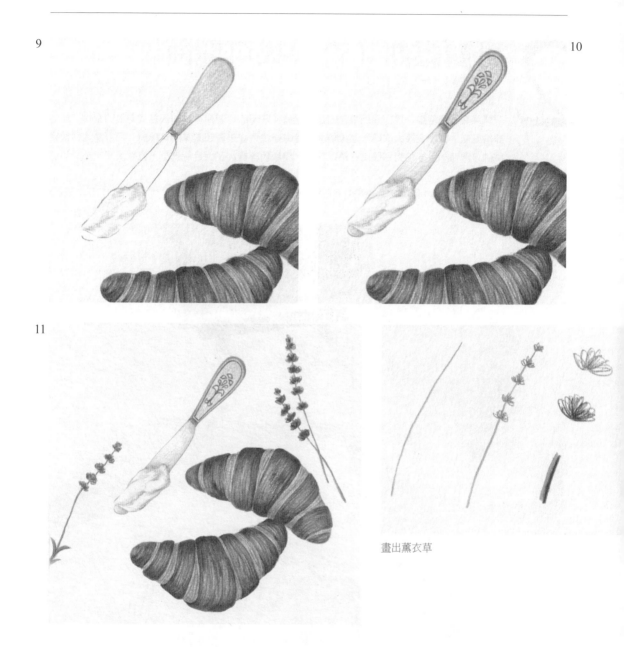

畫出薰衣草

9　用畫輪廓的駝色為奶油畫上陰影，刀柄部分則塗上淡淡的土黃色。

10　用深古銅色為刀柄畫上花紋，並用同樣的古銅色疊加在奶油的陰影區塊上（ PC 941 ⬤ ），最後再用一開始畫刀身的灰色替刀身部分上色。

11　用淡綠色畫出薰衣草的莖，並用淡紫色畫出圓圓的花瓣，再用青色疊在紫色之間做點綴。接著用深草綠色沿著莖的其中一邊再描一次以畫出莖的立體感，這樣整幅畫就完成了（莖－ PC 912 ⬤ ，莖的暗面－ PC 911 ⬤ ，薰衣草花瓣－ PC 956 ⬤ ， 933 ⬤ ）。※ 參考薰衣草篇。

12 可麗鬆餅（奇異果可麗餅）

奇異果畫法應用篇，這次我們要畫的是可麗餅。薄薄的可麗餅可以加入各式各樣的食材，真的非常好吃。我還在讀大學時，學校前面都會有一位大叔來賣超美味的可麗餅，那也是我初次嘗試的可麗餅，至今仍對那股滋味難以忘懷。讓我們來畫加了大量奇異果，感覺更清爽美味的可麗餅吧。

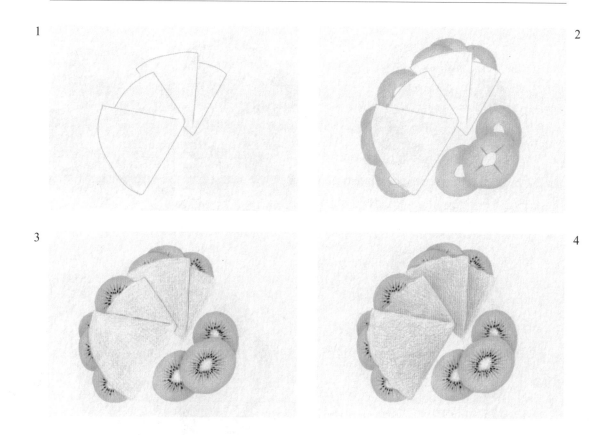

1 先參考示範圖，用駝色畫出同樣的形狀（ PC 997 ⬤ ）。

2 參考第 32 頁的奇異果篇，把奇異果畫好。好幾片奇異果疊在一起時，要在下兩片奇異果的交界處，清楚畫出上面的奇異果所造成的陰影，這樣才能讓圖看起來更有立體感（ PC 912 ⬤ ）。

3 奇異果皮的部分可以略過不畫。可麗餅的部分則用一開始畫輪廓的駝色，以中等力道整體上色，接著再用土黃色將輪廓描清楚（ PC 1034 ⬤ ）。

4 從奇異果的輪廓線往右畫出向右漸淡的漸層（ PC 1034 ⬤ ）。可麗餅皮上半部與奇異果的交界處，請用草綠色加強描寫包覆在可麗餅內的奇異果切片，並將可麗餅皮的邊緣修改成微微呈現凹凸不平的波浪狀。

5

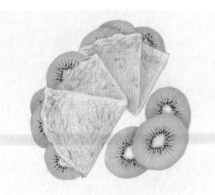

6

7

5 用土黃色和褐色在可麗餅皮上畫出鐵板炭烤的紋路，呈現可麗餅皮烤過的質感（ PC 1034 ● ， PC 943 ● ）。畫紋路時不需要太大力，只要輕輕地畫就好。

6 在土黃色的陰影處疊上褐色加強描寫陰影（ PC 943 ● ）。接著在左下的可麗餅下方畫出一坨圓形的糖漿輪廓，在糖漿與可麗餅交界處留下一條細線不要上色，其餘的糖漿部分則用與輪廓相同的褐色塗滿。

7 在糖漿部分疊加一點黃色（ PC 916 ● ），接著再用深褐色上一次色，也可以再加入一點陰影讓糖漿看起來更立體（ PC 937 ● ）。接著再畫出旁邊的刀叉，刀叉的握柄可以畫上可愛的臉部表情。最後描寫刀叉的輪廓，左側的輪廓線顏色要深一點，這樣餐具看起來才會更立體（ PC 935 ● ， PC 1060 ● 或 PC 1063 ● ， PC 1056 ● ）。

1 3 漢堡

我們身邊最常見的速食就是漢堡。除了在連鎖速食店都可以買到漢堡之外，我們也經常會在家自己做來吃，甚至會用心品嘗自己做的手工漢堡呢。這次讓我們試著描繪厚厚的漢堡麵包、夾在裡面的蔬菜與肉片，畫出可口的漢堡吧。

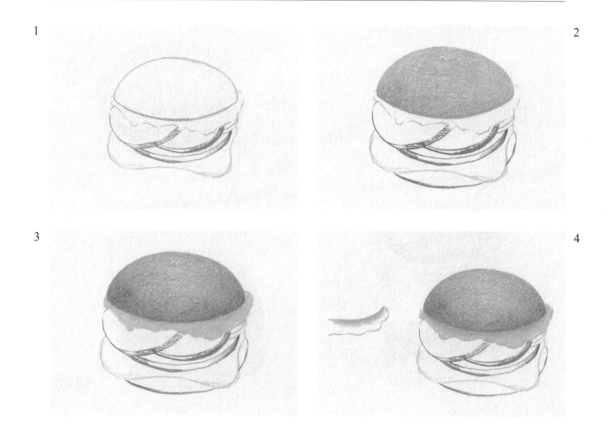

1 參考示範圖，用不同的顏色畫出不同食材的輪廓。漢堡麵包要向上隆起，生菜的下緣要是不規則的波浪狀，番茄則是兩個交疊的半圓，並在右邊畫出番茄切片的厚度。接著再用跟番茄一樣的畫法畫出紅洋蔥，還要畫出軟軟下垂的起司切片（PC 1034 ●，PC 1005 ●，PC 924 ● 或 PC 924 ●，PC 994 ●，PC 917 ●）。

2 用剛才畫漢堡麵包輪廓的土黃色替麵包上色，然後用褐色在起司片下方畫出被蓋住部分的肉片（PC 943 ●）。

3 用褐色在漢堡麵包上加入漸層，漸層由下方邊緣處開始向上漸淡（PC 943 ●），生菜則用剛才畫輪廓的草綠色先上一層底色。

4 用草綠色從麵包與生菜的交界處，畫出向外漸淡的漸層代表麵包造成的陰影，波浪狀的生菜外緣輪廓線也用草綠色再描一次，描輪廓的時候手的力道要稍微控制，避免線條的輕重一致而看起來太過不自然（PC 909 ●）。

5 6

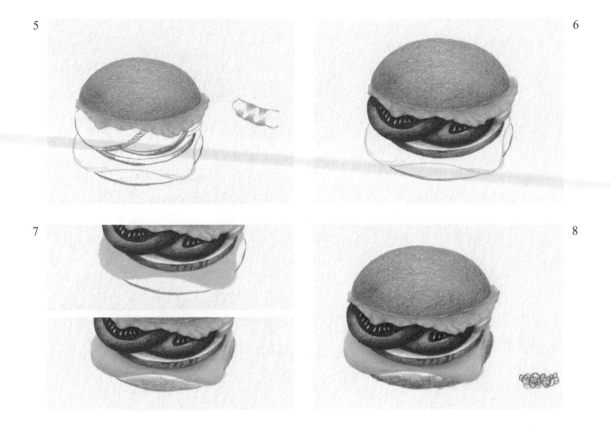

7 8

5 用同一個草綠色從生菜的外緣處向內畫漸層，跟麵包造成的陰影漸層連在一起，加強生菜的描寫。

6 生菜與漢堡麵包接觸的部分還有生菜的外緣，疊上更深的草綠色增加顏色的層次（ PC 907 ⬤ ）。接著參考番茄切片篇把番茄切片畫好，側面代表番茄厚度的區塊只要塗上濃密的紅色（ PC 923 ⬤ 或 PC 924 ⬤ ）。紅洋蔥只要在側面代表厚度的區塊塗上紫色，然後再用灰色在與番茄接觸的部分加入陰影（ PC 1060 ⬤ ）。

7 在紅洋蔥側面畫幾條有一點間隔的直線（ PC 994 ⬤ ）。接著用黃色先為起司上色，再用橘色在起司上下與紅洋蔥跟肉片接觸的區塊分別加入陰影，讓起司看起來更立體（ PC 917 ⬤ ，PC 1002 ⬤ 或 PC 1003 ⬤ ）。肉片的部分用土黃色上色（ PC 1034 ⬤ ）。

8 用前面替麵包加入陰影的褐色在肉片上以繞圈筆觸上色，跟原本的土黃色混合在一起。

9

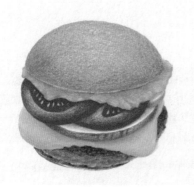

10

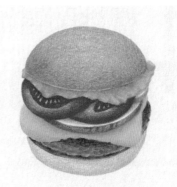

11

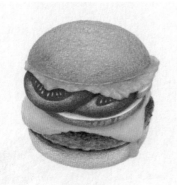

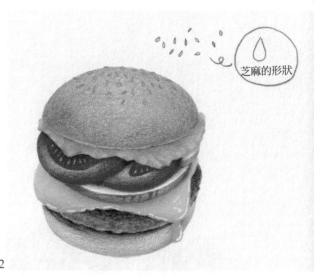

芝麻的形狀

12

🔟9 肉片用深褐色在上下加入陰影，請以繞圈筆觸上色。

🔟10 肉片下面用土黃色再畫一片漢堡麵包的輪廓並上色，這時靠近麵包底部的區塊顏色要深一點（ PC 1034 ● ）。

🔟11 請在下面那一片漢堡麵包的右側畫一個圓形的水滴，代表起司融化向下流的樣子（ PC 1003 ● ）。接著混合橘色與褐色，在麵包與肉片交界處畫出自然的陰影。

TIP 番茄、紅洋蔥與肉片的輪廓，可以用深褐色或黑色加入一點陰影，這樣能讓整張圖看起來更立體。

🔟12 用褐色在上面那片漢堡麵包的頂端畫出芝麻（ PC 943 ● ），接著用白色的筆在起司的邊緣處畫出幾條細短的弧線代表反光，這樣起司片看起來更立體。

14 櫻桃閃電泡芙

閃電泡芙的原文Éclair在法文中就是閃電、閃光的意思,代表因為實在太好吃了,讓人有瞬間吃下閃電的感覺。我們今天要畫的閃電泡芙,是加了大量櫻桃的櫻桃閃電泡芙。來試著畫出柔軟的奶油、櫻桃與薄荷葉,表現出甜蜜的色感吧。櫻桃的畫法跟前面介紹過的有點不一樣,如果說櫻桃篇的畫法算是基礎,那這次的櫻桃畫法就會稍微有點難度。來,讓我們集中注意力,畫出漂亮又美味的甜點吧!

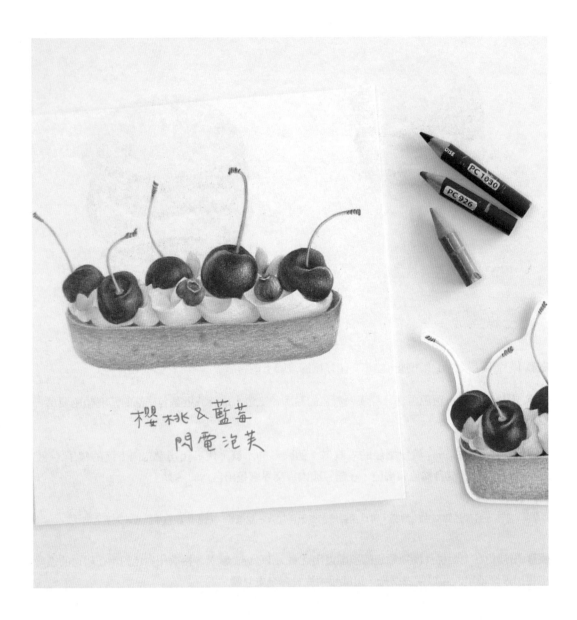

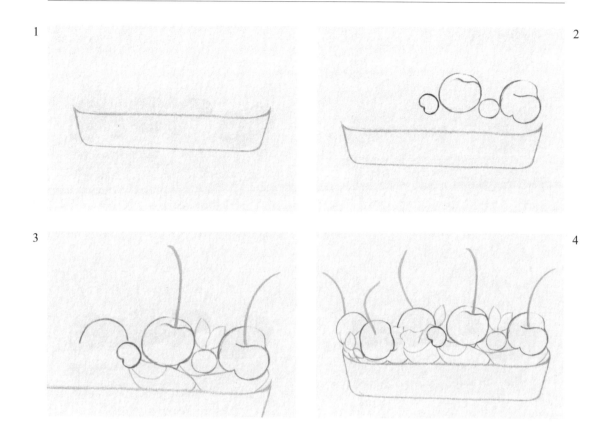

1　參考示範圖，先用土黃色畫出泡芙皮的輪廓，左右兩邊的斜線要向內收（ PC 942 ⬤ ）。

2　用紅色與藍色分別畫出櫻桃與藍莓的輪廓（ PC 926 ⬤ ， PC 901 ⬤ ），櫻桃下面還要畫奶油，建議最好留一點空間。

3　用淡綠色畫出櫻桃梗和薄荷葉（ PC 1005 ⬤ ），再參考示範圖把奶油的輪廓畫出來（ PC 1080 ⬤ 或用自動鉛筆）。

4　依序畫出奶油、櫻桃與薄荷葉，並參考示範圖完成底稿。

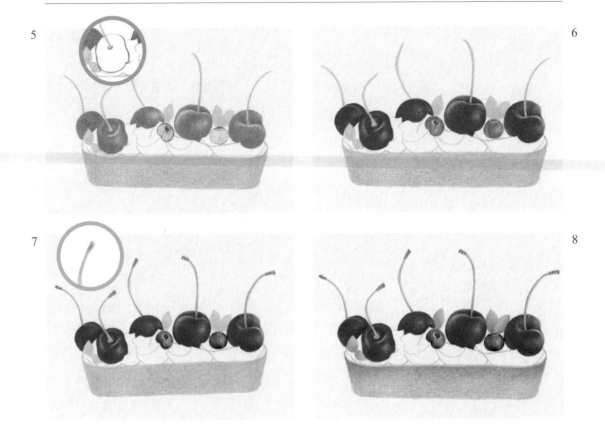

5 用前面畫櫻桃輪廓的 PC 926 ● 為櫻桃上色，參考示範圖標出亮面與暗面，並以自然的漸層呈現明暗。在左邊數來第二顆櫻桃的梗與櫻桃接觸的地方，用土黃色畫出一圈細細的界線，並稍微把這條線描清楚一點（ PC 1034 ● ）。接著再用一開始畫輪廓的顏色，為薄荷葉與泡芙的餅皮上色。

6 為櫻桃疊上較深的紅色加強陰影，讓櫻桃整體看起來更立體（ PC 1030 ● 或 PC 925 ● ），接著參考第 26 頁的藍莓篇把藍莓畫好。

7 用草綠色沿著櫻桃梗的右側畫一條細線代表陰影，末端再用土黃色稍稍將梗延長（ PC 911 ● 或 PC ● 908， PC 1034 ● ）。將土黃色延長的部分用褐色畫上幾條弧線，加強描寫櫻桃梗末端的細節（參考第 52 頁的櫻桃篇）。櫻桃果實的部分可以再疊上更深的紅色，讓櫻桃看起來更立體（ PC 937 ● ）。

8 薄荷葉部分加入草綠色與打底用的淡綠色混合，注意不要讓草綠色完全把淡綠色覆蓋掉，要用漸層自然上色，讓薄荷葉的左側或右側能夠保留淡綠色（ PC 909 ● ）。參考示範圖為閃電泡芙的側面餅皮上色，請用褐色從上面開始以向下漸淡的漸層上色（ PC 943 ● ）。

9
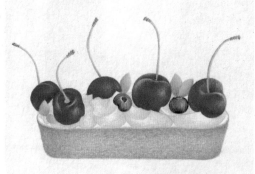

10
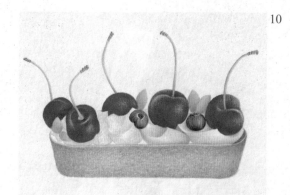

11
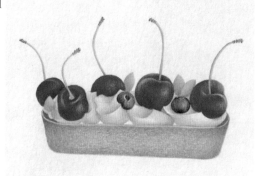

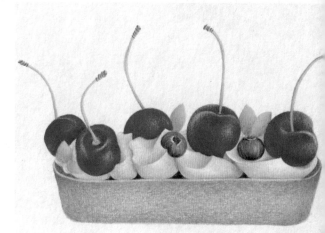

12

9 　接著改從餅皮底部開始，以向上漸淡的漸層上色。完成這兩個上色的步驟後，餅皮的中間部分會最亮，越靠邊緣顏色越深。剩下的奶油部分疊加駝色畫出陰影，建議這個部分可參考示範圖（PC 997　或 940　）。

10 　奶油顏色的陰影處再疊上灰色（ PC 1080　或 PC 1051　），但不要完全把駝色蓋掉，可以稍微控制一下力道讓顏色自然暈開。在幫奶油上色時，奶油下面與閃電泡芙餅皮接觸的地方，也要用灰色畫一條線。然後最右側奶油與餅皮之間的縫隙則塗上褐色，代表微微露出的餅皮（ PC 944　）。

11 　所有奶油都塗上灰色之後，最左邊奶油與餅皮之間的縫隙也塗上褐色（ PC 944　）。

12 　用黑色把奶油與餅皮之間的三角形空間填滿（ PC 935　），這時也可以用黑色淡淡加強奶油的陰影，讓奶油看起來更立體。

咖啡與氣泡飲

接著該來畫大家都愛的咖啡和氣泡飲了。一杯熱熱的咖啡，搭配前面練習過的各式甜點，就能讓畫出來的作品更豐富。在畫飲料的時候，最不可或缺的就是加了繽紛水果的水果氣泡飲。讓我們試著呈現出透明的冰塊與清爽的水果，畫出氣泡飲的暢快感吧。

01 拿鐵拉花

特別想喝熱咖啡時，就畫一杯美麗的咖啡拿鐵如何？當然也不能漏掉咖啡上的拉花囉。我有一名擁有咖啡師執照的學生，在學畫拿鐵的時候，他曾經很開心地告訴我說他畫的是他實際拉過的圖案呢。就像咖啡師用熱牛奶在咖啡表面作畫一樣，我們也用色鉛筆畫出濃郁的咖啡香吧。

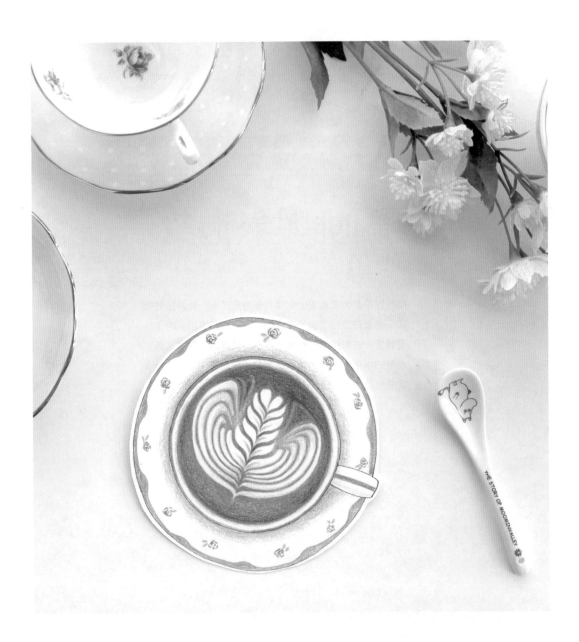

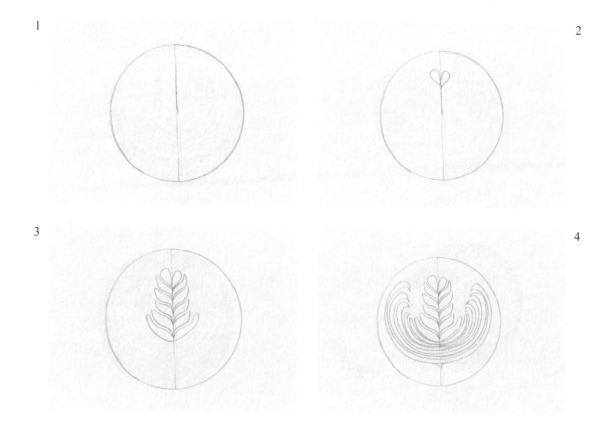

1 用土黃色畫一個圓，接著在中間畫一條穿過圓心的直線（ PC 1034 ●）。建議盡量畫成一個完美的圓形，可以拿杯子或是手邊的圓形物體來描。

2 以中間的直線為準，在中間靠上面的地方畫出一對愛心狀的葉子。

3 從剛才畫的愛心葉子開始往下，依序畫出五對形狀相似的葉子，數量可以多也可以少。

4 以極小的間隔從中間開始往左右兩邊畫出細長的弧線，向左右勾起的弧線末端要彷彿向內捲起一樣微微往內收。

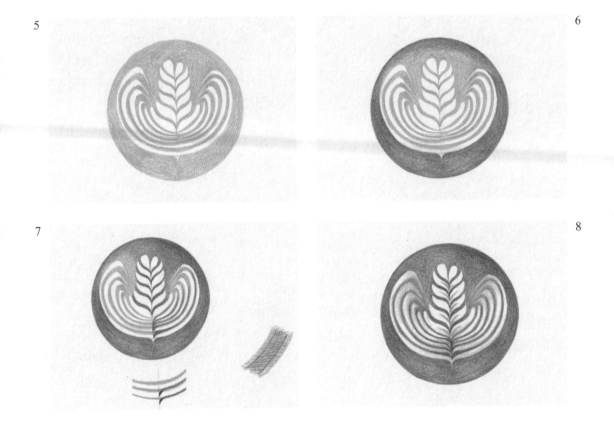

5　除了前面畫的線條輪廓之外，其餘的部分用土黃色塗滿。注意上色不要不平均，要仔細地以中等力道上色（PC 1034 ●）。

6　接著在土黃色上面疊加褐色，這樣能讓色彩看起來更豐富有層次（PC 943 ●），建議以漸層上色，圓形的杯子邊緣顏色最深，漸層向內漸淡，越往內越能隱約看到一點土黃色。

7　中央直線處利用褐色畫出朝中間下方聚攏的弧線，營造出向下陷入的感覺。這時要特別注意，褐色的弧線最好是畫在原本土黃底色的中間，看起來就像是土黃色夾住褐色的弧線一樣，避免褐色完全將土黃色蓋掉。

8　中央基準線的左右兩側再疊上一層褐色，讓顏色更深一點。基準線下半部區塊以及心形留白處，則用土黃色畫出跟示範圖一樣的紋路。最下面幾條向上勾起並向內收攏的弧線末端，也塗上一層淡淡的土黃色（PC 1034 ●）。

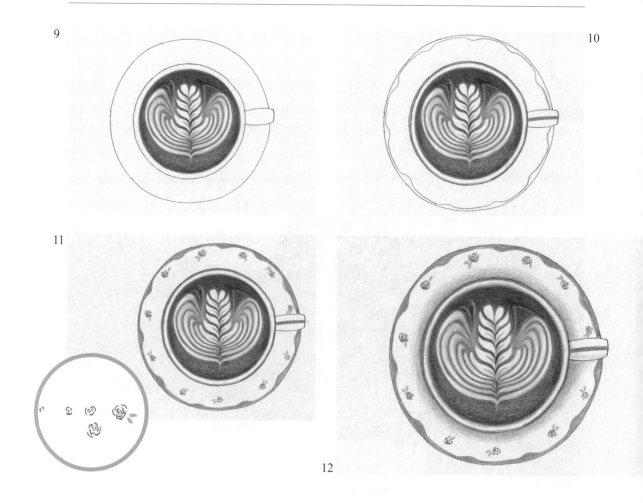

9　外圍的圓和白色的牛奶拉花之間，可以再加入更深的褐色以強調咖啡的顏色（PC 944 ●）。沿著土黃色圓的外圍再畫一個稍微大一點的圓，然後再畫出杯子的握柄，然後在最外圍畫出一個更大的圓，代表咖啡杯的托盤。一開始可以先用自動鉛筆打底稿，然後再用色鉛筆上色。

10　參考示範圖用粉紅色畫出同樣的圖案。首先在咖啡杯盤上畫出波浪狀的花紋，把手的部分則畫一條橫線，並用粉紅色沿著杯子輪廓的內緣畫一圈（PC 928 ● 或 PC 929 ●）。

11　用粉紅色把咖啡杯盤波浪花紋與外圍圓圈之間的空間塗滿，再畫上玫瑰花的圖案，盤子的裝飾就完成了。接著用紅色再描一次波浪花紋，最後用淡綠色畫出玫瑰花的葉子（PC 924 ● 或 PC 922 ●，PC 912 ●）。

12　在咖啡杯的外圍以灰色漸層畫出陰影（※可省略）。

冰美式咖啡

想喝清涼的咖啡時，最好的選擇一定是冰美式咖啡了。冰美式咖啡因為沒加牛奶，喝起來清涼又暢快。畫出透明冰塊在咖啡裡浮沉的樣子，不知為何感覺心情都好了起來。讓我們一邊喝美式咖啡，一邊畫出最療癒的圖吧。

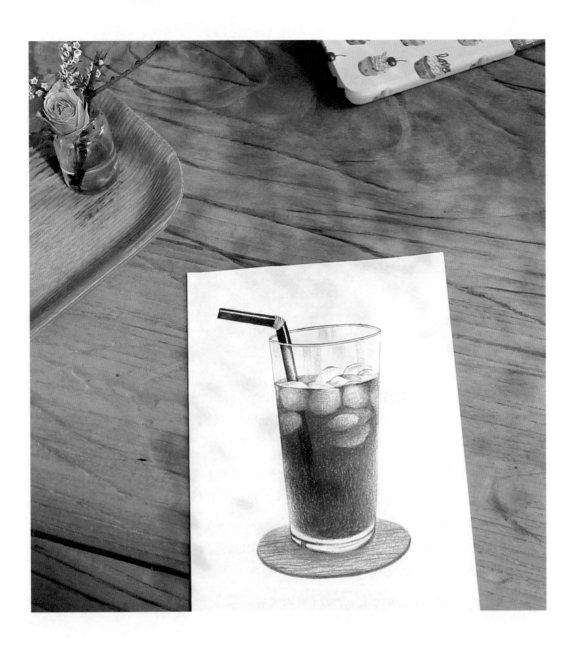

畫飲料杯

在畫各式飲品之前，先來熟悉杯子的基礎畫法吧。以下我會介紹能夠幫助大家順利畫出杯子的方法，大家可以一步一步跟著來。請準備好尺和自動鉛筆再開始。

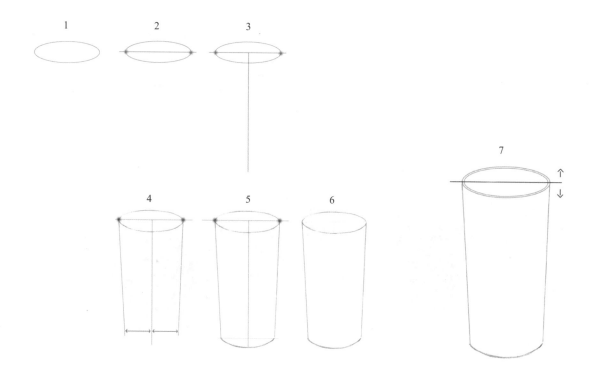

1　先畫出代表飲料杯開口處的圓形，最好是左右尖上下扁的橢圓。

2　在畫開口的扁平橢圓時，可以在中間畫一條橫線當基準，讓橢圓剛好可以切成上下對稱的兩半。橫線必須通過橢圓的左右端點處，這樣橢圓才不會歪掉。

3　從橫線的正中央向下畫一條垂直的線。

4　從橢圓形的左右兩端分別向下畫一條微微向內收的斜直線。兩條斜線與中間基準線的距離要一致。

5　接著在底部畫一條弧線代表杯底，弧線左右兩端的端點高度要一致，建議可以先畫一條與中央基準線垂直的橫線當參考線。

6　用橡皮擦把不需要的參考線擦掉，杯子的底稿就完成了。

7　用橫線把最上面的橢圓分成兩半時，上半部稱為「杯口後緣」，下半部則稱為「杯口前緣」。之後在說明畫法的時候會用到，請參考。

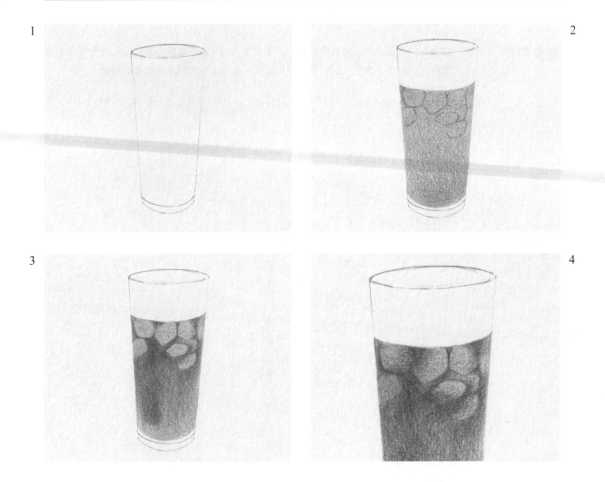

冰美式咖啡

1 參考前面的飲料杯畫法，用自動鉛筆把飲料杯畫出來。

2 設定好咖啡的高度，然後將高度線以下的部分用土黃色塗滿（ PC 1034 ），最下面靠近杯子底部的地方要稍微留下一點間隔。接著用褐色畫出冰塊的輪廓（ PC 943 ）。

3 除了冰塊之外，剩下的部分都塗上褐色。

4 冰塊與冰塊接觸的部分、冰塊重疊的部分請用褐色加入陰影。冰塊重疊處應該在後面那一塊冰塊上用漸層表示陰影。

5 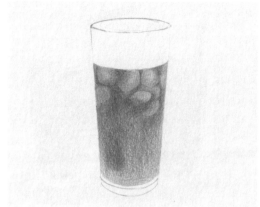 6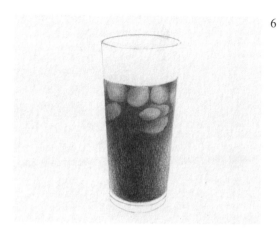

7 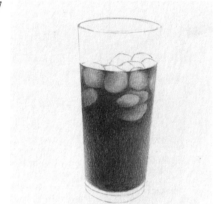 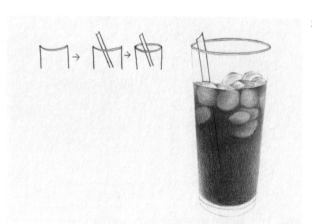 8

5 冰塊的亮面塗上黃色（ PC 917 ●）。

6 用深咖啡色在除了冰塊以外的部分上色，越靠近杯子底部左右兩側的顏色越淡（ PC 937 ●）。

7 咖啡左右兩側的亮面疊上一層剛才用過的黃色，接著畫出露在水面外的冰塊，要與沉在水面下的冰塊相互連接（ PC 943 ●）。

8 浮在水面上的冰塊疊上一點黃色和褐色，最後再用黑色做點綴。在畫吸管之前，先用兩條間隔極窄的弧線描寫杯口前緣（ PC 935 ●）然後再畫吸管，注意吸管不要蓋過杯口前緣的那兩條線，然後再將兩條線向後延伸至後緣完成杯口。

9

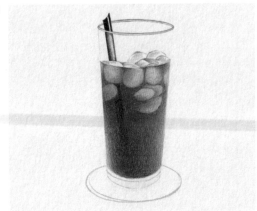

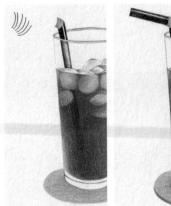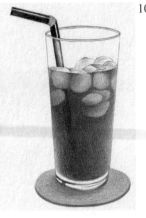

10

11

9 露在玻璃杯外面的吸管右側要留下一條白線,其餘的部分都塗上黑色。而在玻璃杯內的部分,則以中間淡外圍深的漸層上色,插在咖啡裡的部分只要隱約可以看見吸管的輪廓就好。最後用土黃色把最下面的杯墊畫出來(PC 1034 ●)。

10 接著我們要畫出吸管的摺痕,並完成吸管的上半段。吸管摺痕以上的部分在靠近上緣處留下一條白線,剩餘部分用黑色塗滿。

杯底請參考示範圖,用黑色畫出一樣的花紋。杯墊則先用土黃色打底,再用褐色沿著下緣畫出杯墊的厚度(PC 1034 ● , PC 943 ●),最後用褐色在杯墊與杯子接觸的地方加入陰影。

11 用褐色把吸管和冰塊後方那一塊圓弧區的咖啡補起來(PC 943 ●),最下面的杯墊用深古銅色,以不規則的間隔畫出細細的橫向曲線,描寫木紋的質感(PC 946 ● + PC 937 ●)。玻璃杯底部與美式咖啡之間的空間可以疊一層淡淡的黃色,並在左右兩側加入一點灰色。玻璃杯上半段的空白處,可以用灰色在特定的區域加入幾條直條紋,代表反射在玻璃杯壁上的吸管(PC 1011 ● , PC 1060 ●)。

03 檸檬氣泡飲

接著我們要來畫檸檬氣泡飲。如果前面已經練習過怎麼畫檸檬，那這次一定能迅速完成。其實只要加入一點黃色，就能表現出檸檬氣泡飲的清爽感，而這樣的檸檬氣泡飲總給人一種稚嫩的少女感呢。一起來完成帶著爽口與清涼感的檸檬氣泡飲吧。

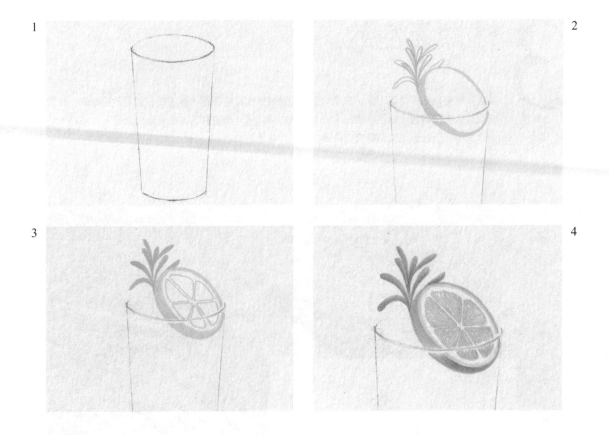

1 參考第 187 頁的飲料杯畫法,用自動鉛筆打底稿。

2 用橡皮擦把杯口後緣擦掉再正式開始作畫。首先用黃色色鉛筆畫出檸檬切片的輪廓,這時請注意不要蓋掉杯口前緣的線。在左側畫出檸檬切片的厚度,並在檸檬皮的部分塗上黃色(PC 916)。

在檸檬的左後方畫出細長的迷迭香輪廓(PC 1005)。

3 參考第 40 頁的檸檬篇完成檸檬切片,迷迭香則用剛才畫輪廓的顏色上色。

4 用橘色在側面檸檬皮的上下兩端加入漸層,凸顯檸檬切片的立體感(PC 1002 ,如果希望顏色更清晰,也可以選擇 PC 918)。迷迭香也用橄欖綠色分別為每一片葉子加入陰影,每一片葉子都是越向下顏色越深。(PC 911)。

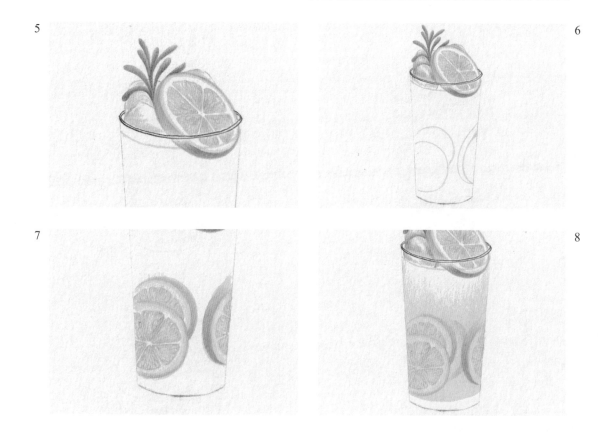

5 用深草綠色再一次加強迷迭香的陰影（ PC 908 ● 或 907 ● ），並在迷迭香的四周用灰色畫出方形的冰塊輪廓（ PC 1072 ● ）。接著用黑色在杯口前緣處畫出兩條間隔很窄的細弧線（ PC 935 ● ），再用黃色在杯壁上畫出代表飲料高度的線，並在冰塊上面疊加一點黃色（ PC 916 ● ）。

6 接著要畫沉在杯子下面的檸檬切片。首先畫兩個疊在一起的圓，然後再在右邊畫一個半圓，同時每一個圓都要畫出有點厚度的感覺。
冰塊的部分疊上橘色和灰色，左側冰塊重疊的界線處顏色要稍微深一點（ PC 1002 ● ， PC 1072 ● ），接著再用灰色將冰塊的輪廓向下延伸至杯內，然後再疊上一點黃色。

7 參考檸檬篇把檸檬切片畫好，切片側面的檸檬皮區塊塗上橘色，畫出檸檬切片的立體感（ PC 1002 ● ）。

8 從距離玻璃杯底部有一小段距離的地方開始，以向上漸淡的漸層塗上黃色（ PC 916 ● ）。下面三片檸檬聚集在一起的區域，可以再用橘色畫出被擋在後面，隱約可見的檸檬切片（ PC 1002 ● ）。

9

10

11

9 用灰色在玻璃杯左右兩側靠近邊緣處加入陰影（ PC 1051 ），留白的部分則試著用灰色畫滿冰塊。每一顆冰塊都要從輪廓的外緣畫出向外漸淡的漸層，冰塊內則可以塗上一點黃色（ PC 916 ）。

10 用橘色再一次把氣泡飲的高度線畫清楚，也可以再把冰塊上的黃色加深。接著畫出吸管的輪廓，並在吸管右側輪廓的內緣加入陰影。插在飲料裡的吸管則用灰色畫出一個輪廓，看起來隱約有個形似吸管的物體就好（輪廓用自動鉛筆，陰影用 PC 1051 ）。最下面的杯子底部則用灰色加入陰影和弧線。

11 用原子筆或黑色色鉛筆畫出玻璃杯的杯墊，並用黑色畫出杯子的陰影。陰影朝向右側，微微呈現圓弧狀。我們可以在玻璃杯底部兩條黑色弧線夾出的區塊，在左右兩端輕輕塗上一點黃色（ PC 916 ）。最後插在汽水內的吸管周圍以及汽水的高度線下方，用灰色畫出幾個小小的圓圈，然後再用白色的筆在中心點一下，畫出氣泡飲中的氣泡。

04 葡萄柚氣泡飲-1

這一次要試著畫加入鮮紅葡萄柚的葡萄柚氣泡飲，葡萄柚切片的畫法，可以參考葡萄柚篇。
我在畫葡萄柚氣泡飲這一類的飲料時，總是覺得有趣又好玩。需要特別注意的是，吸管四周
的氣泡也要畫出來，這樣整張圖才會更具清涼感，讓人感覺心情都清爽了起來。

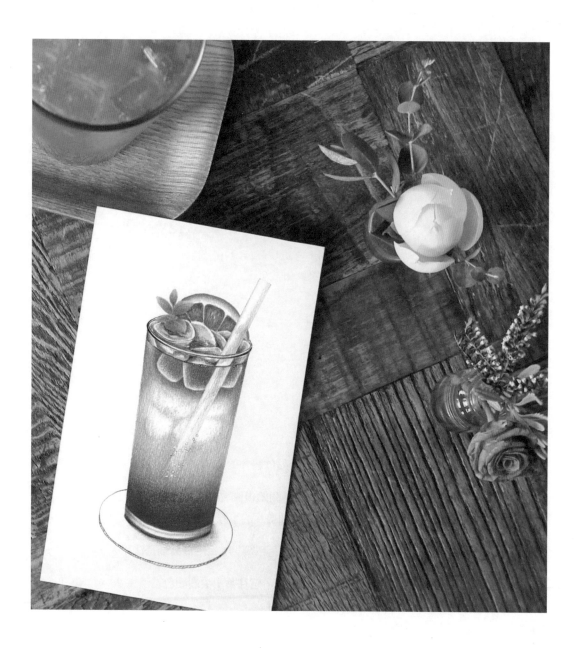

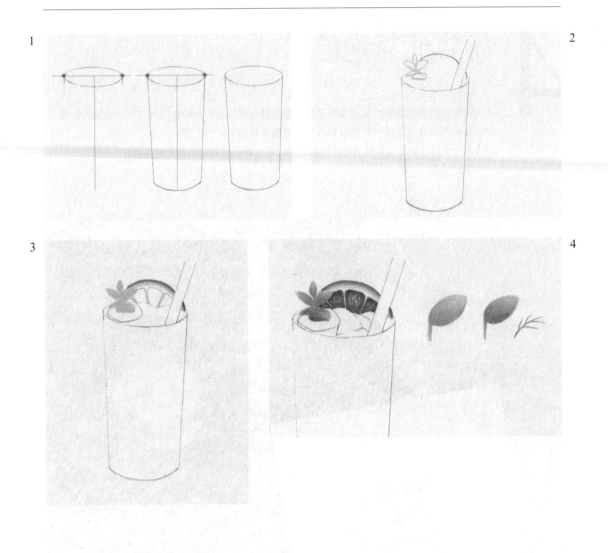

1　參考第 187 頁的飲料杯畫法，用自動鉛筆畫好飲料杯的底稿。

2　先把玻璃杯開口後緣用橡皮擦擦掉，然後再開始畫圖。首先用自動鉛筆把吸管的輪廓畫出來，接著在左邊畫出薄荷葉，後面畫出代表葡萄柚切片的半圓（ PC 921 ●， PC 1005 ● ）。

3　用剛才畫輪廓的顏色為薄荷葉上色，葡萄柚則參考第 43 頁的葡萄柚畫法完成。

4　薄荷葉請用漸層上色，靠近莖的地方顏色較深，越往葉子尖端顏色越淡（ PC 911 ● ）。接著參考示範圖，用灰色畫出冰塊的輪廓（ PC 1072 ● ）。

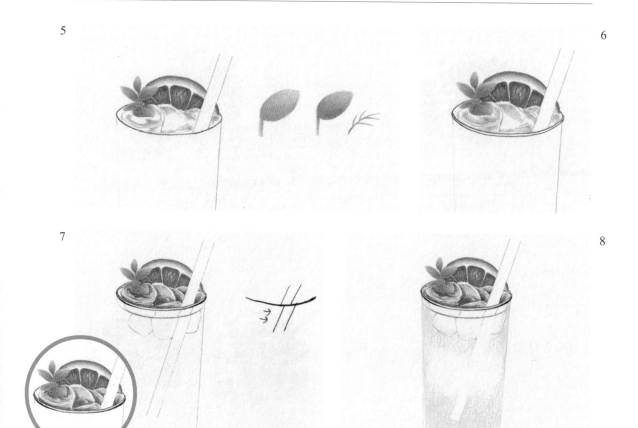

5 薄荷葉再疊上一層草綠色加強明暗對比，並把葉脈畫出來（PC 908 ● 或 PC 907 ●），冰塊則用橘色在部分區塊上色（PC 1002 ●）。

6 用黃色在冰塊的部分區塊上色（PC 916 ●），再用黑色在玻璃杯口前緣處畫出兩條間隔很窄的弧線。

7 這次用紅色在冰塊的部分區塊上色，讓冰塊看起來像透著三種顏色（PC 922 ●）接著用黑色將冰塊的輪廓線描清楚，手的力道要稍微控制，避免線條太過一致而不夠自然（PC 935 ●）。用紅色畫出代表飲料高度的線，並從高度線向下畫出兩條平行的斜線代表水面下的吸管（用自動鉛筆畫），水面下的冰塊輪廓也請用紅色畫出來（PC 922 ●）。

8 靠近杯子的左右兩側及冰塊周圍、靠近杯子底部的區塊都塗上黃色（PC 916 ●）。

9

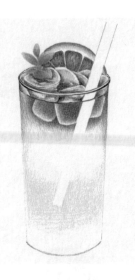

10

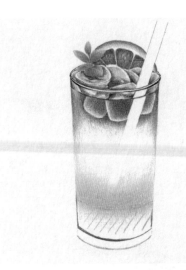

11

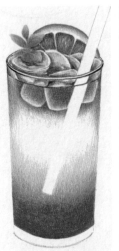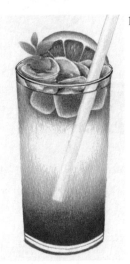

9 水面下的冰塊使用由中間向外漸淡的漸層上色，讓顏色看起來有向外暈染的感覺（ PC 922 ● ）。每一顆冰塊的輪廓，也就是顏色較淡的部分塗上黃色，讓冰塊看起來能隱約透出黃光。接著再把冰塊得輪廓描清楚一些，然後從冰塊的輪廓外緣加入向外漸淡的漸層。這些冰塊浮在水面上的部分，也可以在部分區塊塗上紅色。整個玻璃杯的兩側（左邊與右邊），也可以用淡淡的紅色畫出輪廓（ PC 924 ● ）。

10 飲料的下半部用混色漸層混合橘色與黃色，再參考示範圖用紅色把最下面那一區標示出來（ PC 1002 ● ， PC 1003 ● ）。

11 靠近杯底的飲料塗上濃密的紅色，參考示範圖讓紅色能自然過度到上面的前面的橘黃漸層。可以先用 PC 922 ● 塗上濃密的紅色，然後再塗一層紅色以加強暗面（ PC 924 ● 或 PC 925）。玻璃杯左右兩側塗上淡淡的灰色代表陰影（ PC 1051 ● ），杯底則用紅色把輪廓畫出來。

12

13

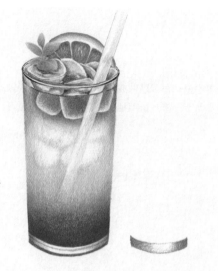

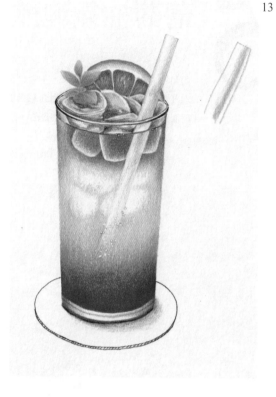

12 用灰色在中央空白處畫出冰塊輪廓，注意冰塊的輪廓線條不要太清晰，輕輕用較粗的筆觸稍微畫出模糊的輪廓就好（PC 1051 ⬤）。吸管的部分用橘色和灰色混合上一層淡淡的顏色，上色時以吸管中央為主，讓靠近吸管邊緣的地方留白。玻璃杯底也可參考示範圖，用紅色在左右兩邊塗上淡淡的漸層。

13 用灰色再描一次吸管的輪廓，露在玻璃杯外面的部分則在靠右側處加入陰影（PC 1051 ⬤）。

水面下的吸管四周用深灰色畫出小小的圓圈（PC 1074 ⬤），接著用白色的筆在這些小圓圈的中央點一下，代表漂浮在飲料中的氣泡。飲料表面的部分也可以畫幾個氣泡，然後再把杯子的陰影和杯墊畫出來，整張圖就完成了（PC 935 ⬤，黑筆）。

葡萄柚氣泡飲-2

葡萄柚泡成熱茶喝固然很棒，不過葡萄柚同時也是一種可以做成冷飲，帶來清爽感的飲料。這次要畫的葡萄柚氣泡飲和前面介紹過的稍微有點不一樣，葡萄柚切片看起來更大、更可口，和前面的葡萄柚氣泡飲有不同的感覺。

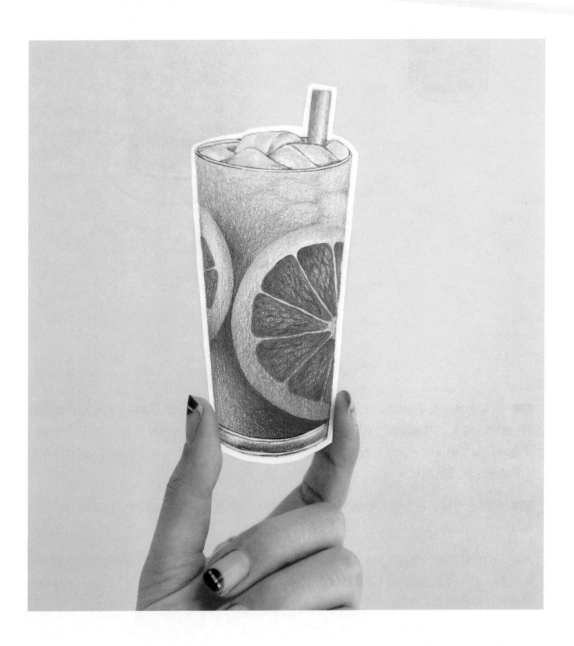

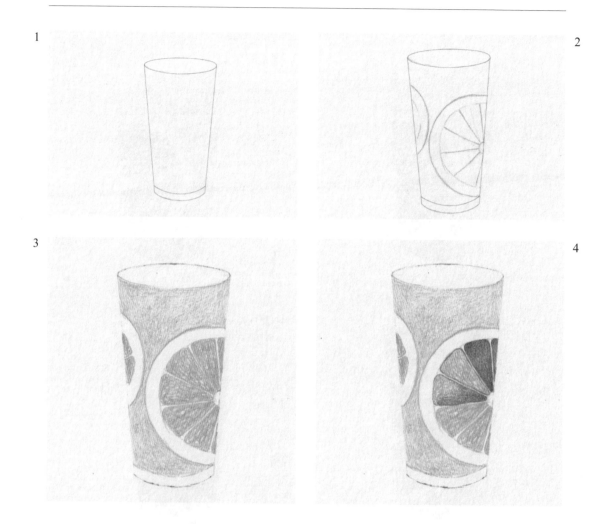

1 參考第 187 頁的飲料杯畫法，用自動鉛筆畫出杯子。

2 用橘色畫出大大的葡萄柚切片輪廓（ PC 1002 ⚫ ），再參考第 43 頁的葡萄柚篇把葡萄
柚完成。

3 除了葡萄柚以外的部分都塗上淡淡的粉紅色（ PC 928 ⚫ ）。

4 參考葡萄柚篇，用一開始畫輪廓的橘色畫出果粒，然後再疊上一層紅色（ PC 922 ⚫ ）。

5

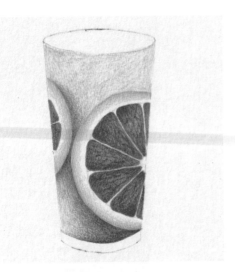

6

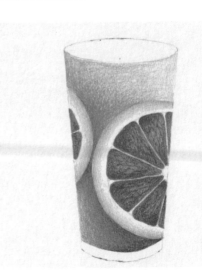

7

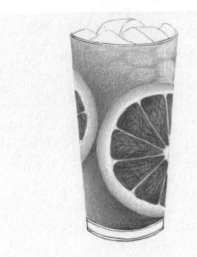

8

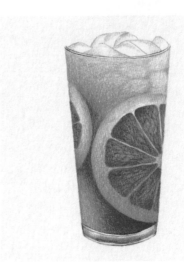

5 仔細畫出葡萄柚果粒形成的紋路，接著用紅色從葡萄柚皮的外緣開始畫向外漸淡的漸層，畫出顏色隱約暈染開來的感覺（ PC 923 ● 或 PC 924 ● ）。

6 加入淺橘色漸層，讓橘色跟紅色自然融合（ PC 1003 ● ）。

7 最後混入一點黃色，讓整杯飲料呈現如示範圖一樣自然的漸層色（ PC 916 ● ）。靠近杯子開口處的右側，可以畫一些隱約可見的冰塊輪廓。這裡要用粉紅色來畫，但注意線不要畫得太細太清楚，要用較粗、較模糊的線條呈現冰塊的輪廓（ PC 928 ● 或 PC 929 ● ）。接著用黑色在杯口前緣處畫兩條間隔距離較窄的細線，杯底的輪廓也用黑筆描一次（ PC 935 ● ）。

9 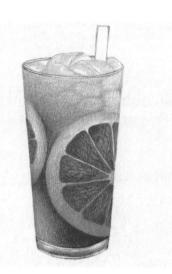 10

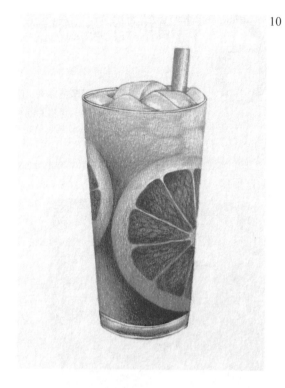

8　杯內葡萄柚切片的亮面再上一層顏色，稍微降低亮度（ PC 923 ●， PC 1002 ●）。玻璃杯底部也參考示範圖，以紅色、黃色與粉紅色混合上色（ PC 923 ●，PC 1003 ●，PC 929 ●）。浮在水面上的冰塊部分則疊上粉紅色點綴，增加色彩的豐富度（ PC 928 ●）。

9　用粉紅色和尺畫出吸管 （ PC 928 ● 或 PC 929 ●）。吸管畫好後，再用黑色色鉛筆將杯口後緣的兩條線也畫出來。冰塊的部分則再疊上一些黃色（ PC 916 ●）。

10　接下來要幫吸管上色。這時左側顏色較深的部分要粗一點，讓亮面盡量靠近右側邊線。上色時請全部使用漸層（ PC 929 ●）。如果希望冰塊可以透一點深紅色，也可以再疊上一點紅色做點綴（ PC 923 ●）。

青葡萄氣泡飲

青葡萄是夏季水果，不僅顏色漂亮，吃起來也很甜，做成氣泡飲更能讓人感到心情愉快。讓我
們來畫一杯加入許多青葡萄果實的飲料，再搭配一旁成串的青葡萄吧。光看這個顏色，就已經
讓人感到心情愉快了呢。

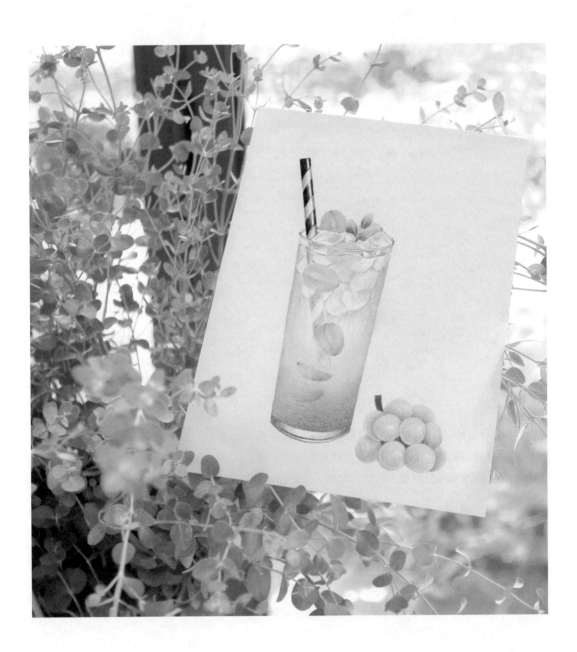

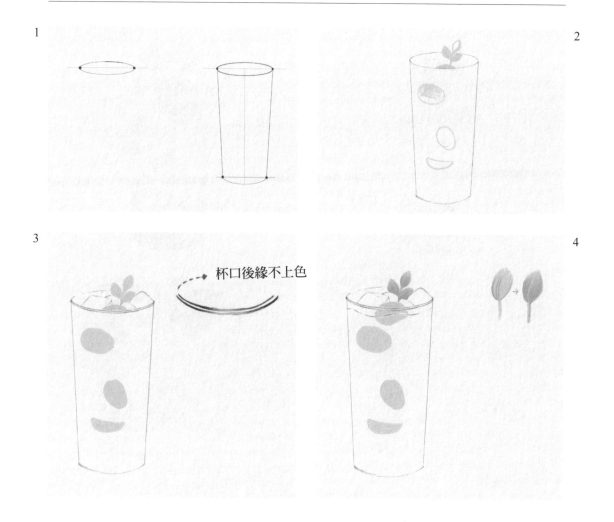

1　參考第 187 頁的飲料杯畫法，用自動鉛筆畫出杯子。

2　參考示範圖畫出青葡萄的輪廓，杯口前緣處畫出四分之一的青葡萄和薄荷葉。要用色鉛筆上色的地方如果有自動鉛筆線，請先把鉛筆線擦掉（ PC 989 ●）。

3　用一開始畫輪廓的顏色替青葡萄和薄荷葉上色，然後再把杯口前緣處的兩條線連起來（※杯口後緣的線先不畫）。線條穿過青葡萄果實的部分請用草綠色，其他的則用黑色（ PC 909 ●， PC 935 ●），接著用灰色畫出冰塊的輪廓，記得避開薄荷葉。冰塊要呈現圓角四方形，筆觸請盡量輕一點，線條也要細一點（ PC 1074 ●）。

4　除了莖以外的薄荷葉片，都用草綠色漸層加強描寫陰影（ PC 909 ●）。接著用鐵灰色畫出代表飲料高度的波浪線，並且將半浮在水面上的青葡萄畫好（ PC 1074 ●， PC 989 ●）。

5

6

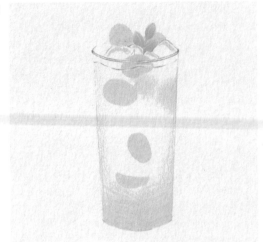
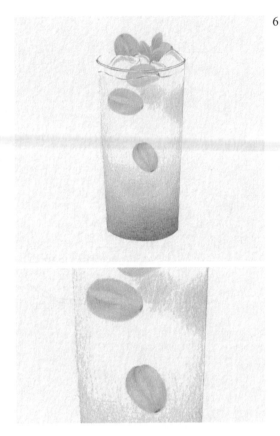

5 在薄荷葉後方多畫幾顆青葡萄並上色（先把鉛筆線擦掉之後再畫），並沿著冰塊上緣塗上一點青葡萄色。

用單色漸層從玻璃杯底部開始上色，越往上顏色越淡，杯子的左右兩側則參考示範圖上色（ PC 989 ）。

6 杯子底部用橄欖綠以混色漸層上色（ PC 911 ）。

接著繼續描寫沉在杯子裡的青葡萄果實切面。先用橄欖綠在青葡萄中央畫兩條淺淺的弧線，然後以弧線為準向左右兩邊畫出淡淡的漸層，並用褐色在每一顆青葡萄頂端點一下代表蒂頭（ PC 911 ， PC 943 ）。

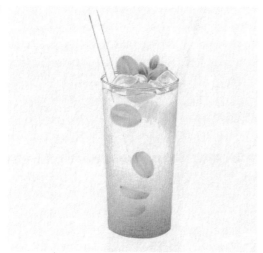
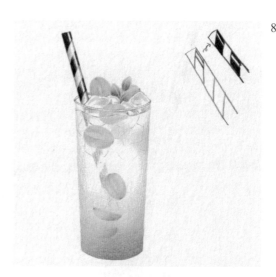

7 拿尺畫吸管，可以用自動鉛筆或是灰色的色鉛筆。

吸管輪廓畫好後，用黑色畫出杯口後緣的兩條細線，將杯口連接起來。接著用稍微再深一點的草綠色加重薄荷葉的陰影（ PC 908 ● 或 907 ● ）。冰塊部分塗上淡淡的灰色，並將冰塊沉在水面下的部分也畫出來（ PC 1060 ● 或 PC 1063 ● ）。

參考示範圖，畫出靠近玻璃杯底部的青葡萄（ PC 911 ● ， PC 943 ● ）。最下面那一顆青葡萄只需要畫出半顆果實的隱約輪廓，輪廓線不需要太過清晰。

8 在吸管上以一定的間隔畫出黑色斜線（ PC 935 ● ），接著在靠近右側的地方留下亮面，除了亮面之外的區塊都塗上濃密的黑色。

吸管的白色區塊只需要在左右兩側的邊緣，稍微塗上一點灰色就好（ PC 1063 ● 或 1054 ● ），插在汽水裡的吸管則用黑色或灰色稍微畫出輪廓，隱約可看出吸管的模樣。輪廓其實可以不必畫，只需要畫出黑色的斜線就好。

9 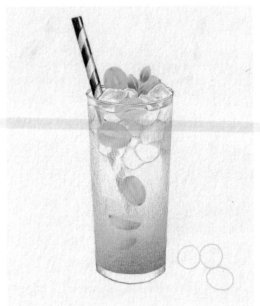 10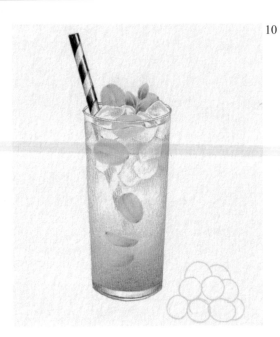

9 接續一開始畫好浮在水面上的冰塊，用灰色輕輕畫出沉在汽水中的冰塊輪廓（ PC 1063 ），汽水中的冰塊要在青葡萄和吸管的後面。

在距離玻璃杯底部下方一段距離處，用黑筆畫出玻璃杯底部的厚度，並從輪廓邊線用黑色或灰色畫出向內漸淡的漸層。

10 在汽水裡的每一塊冰塊輪廓外側，以灰色與青葡萄色畫出向外漸淡的漸層。

加重玻璃杯左右兩側的顏色以增添立體感。首先把杯子的輪廓線描清楚，再以向內漸淡的漸層加重顏色（ PC 1063 ， PC 911 ）。

玻璃杯底部左右兩側用黑色加強，黑色末端再疊上一點青葡萄色。接著在紙張右邊白色的部分畫出一串小小的青葡萄，可以以步驟 9 畫出來的果實輪廓為準，慢慢往上堆疊。

11
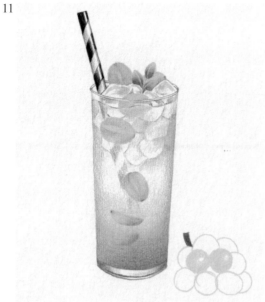

12
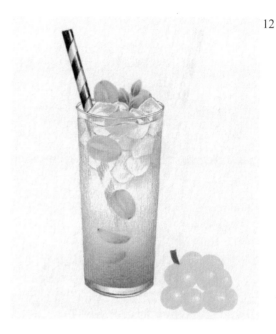

13
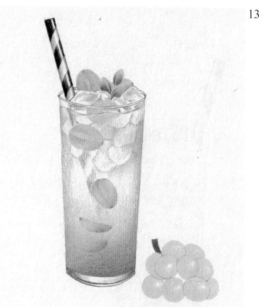

11 用褐色畫出葡萄梗（PC 943 ⬤），然後像在畫小番茄一樣，畫出一顆顆的青葡萄果實，以右上為亮面、左下為暗面畫出果實的明暗對比。

12 每一顆果實都用同樣的方法完成。

13 用橄欖綠把青葡萄果實的輪廓畫得更清楚（PC 911 ⬤）。

14

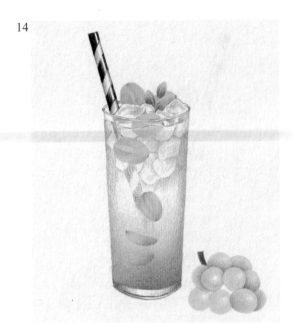

15

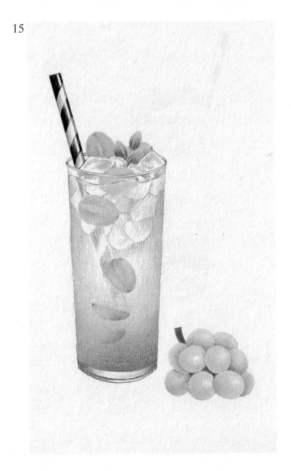

14 果實相互重疊的部分，可以從靠近畫面前方的果實輪廓外緣，畫出向外漸淡的漸層，代表果實所造成的陰影。

15 果實圍出來的空白處用最深的綠色塗滿，最後為每一顆果實加入自然的陰影。

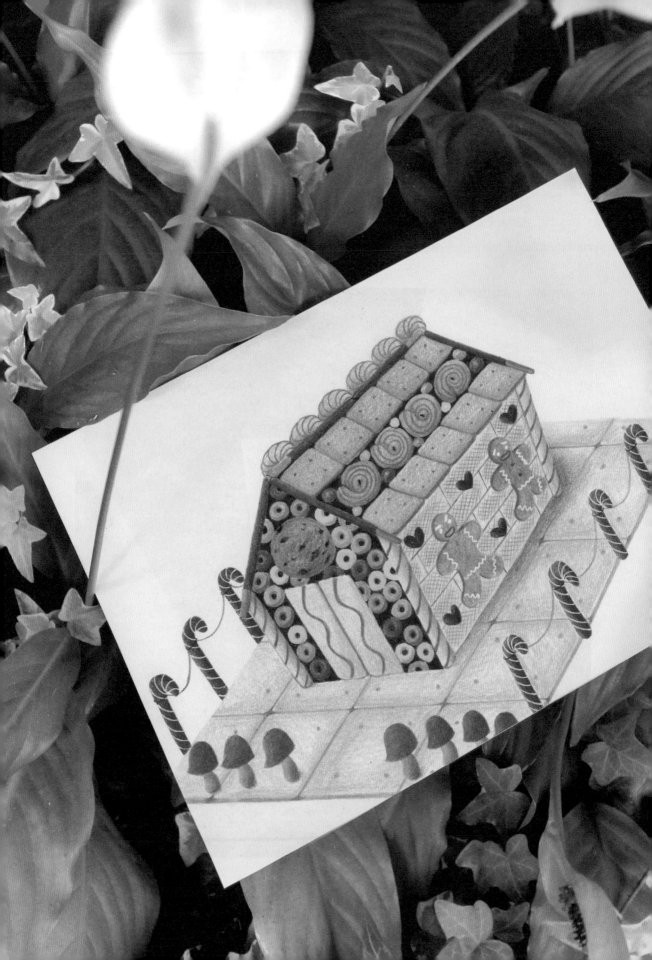

7 水果雞尾酒

雞尾酒的種類非常多元,這次我們要畫加了水果的水果雞尾酒。萊姆可以參考本書前面的萊姆篇,再加入櫻桃和薄荷葉完成這杯色彩繽紛的雞尾酒,感覺起來好像每喝一口,都能讓人品嘗到酸甜的滋味呢。畫中的雞尾酒會用到三色漸層,關鍵在於要慢慢把顏色漂亮地堆疊上去。

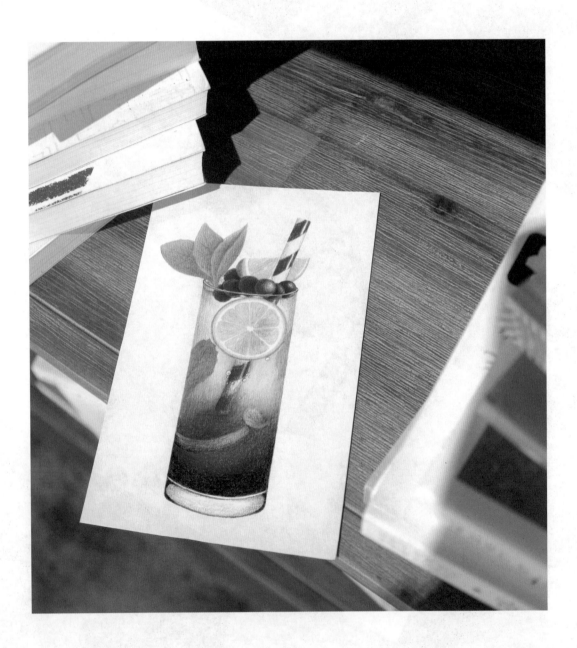

1

2

3

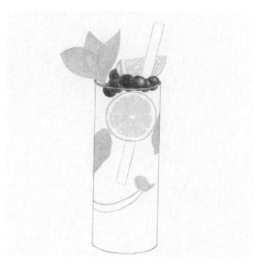

1 參考第 187 頁的飲料杯畫法，用自動鉛筆打底稿，這次杯子左右兩邊的邊線必須是筆直的直線。

2 用淡綠色畫出薄荷葉與萊姆的輪廓（ PC 1005 ● ）並用紅色畫出櫻桃（ PC 923 ● 或 PC 924 ● ）。用自動鉛筆畫出吸管的輪廓，並在吸管後方畫出一片萊姆切片。萊姆切片的輪廓請用 PC 1005 ● ，萊姆左側代表萊姆皮的三角形區塊，則用草綠色稍微描一下 （ PC 907 ● 或 PC 908 ● ）。

3 用畫輪廓的顏色為薄荷葉整體上色，萊姆參考第 46 頁的萊姆畫法完成。玻璃杯的開口用黑色畫兩條細線代表杯子的厚度。櫻桃則參考第 20 頁的小番茄「分區」畫法，用畫輪廓的顏色來上色。

4

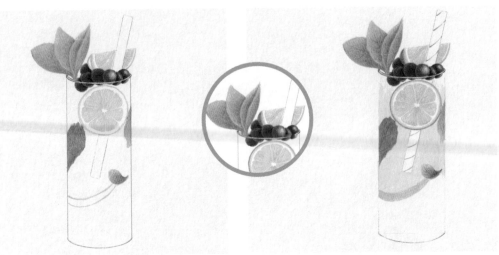

5

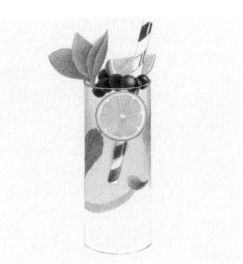

6

4 以深紅色將每一顆櫻桃之間的界線畫清楚並加入陰影（ PC 1030 ● 或 PC 925 ● ）。 參考示範圖用橄欖綠在薄荷葉上加入陰影（ PC 911 ● ）。

5 薄荷葉再疊上一層深綠色強調陰影，並把葉脈畫出來。然後再為萊姆皮上色（ PC 908 ● ）。接著用黃色為杯子上色，顏色塗到大約中間的位置就好（ PC 916 ● ）。吸管則用紅色以一定的間隔畫斜線做裝飾 （ PC 922 ● 或 PC 923 ● ）。

6 吸管右側留下白線代表亮面，並以紅白相間上色。插在雞尾酒內的部分，則可以在吸管四周加一點紅色暈染開來的效果。

玻璃杯的左、右兩側用灰色漸層畫出陰影，靠近輪廓線的地方顏色最深，越往內顏色越淺（ PC 1051 ● ）。

7

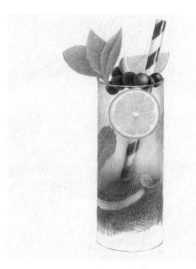

8

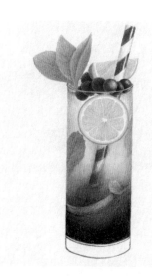

9

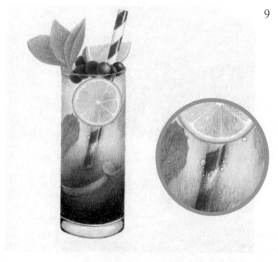

7 接下來請在杯子下半部塗上紅色（ PC 922 ● 或 923 ● ）。也可以在黃色跟紅色中間加入一點粉紅色，畫出更自然的混色漸層。杯子上半部的萊姆切片下方與吸管周圍，可以稍微加入一點橄欖綠，畫出顏色暈染開的效果（ PC 911 ● ）。

8　杯子最下面塗上濃厚的黑色，請以混色漸層上色，讓黑色能自然與上面的紅色融合。如果顏色交界處看起來不夠自然，可以在中間加入褐色（ PC 935 ● ， PC 943 ● ）。飲料中靠近杯底的萊姆，也可以參考示範圖適當以紅色、黑色與橄欖綠疊加上色。

玻璃杯底部輪廓以黑色描出，吸管的白色區塊左右兩側則以灰色加入淡淡的陰影（ PC 1051 ● ）。

9　玻璃杯底部左右兩側塗上淡淡的紅色，中間則輕塗上淡綠色，再用黑色加強邊緣輪廓的描寫（ PC 922 ● ， PC 989 ● ， PC 935 ● ）。接著玻璃杯上半部以草綠色畫出雞尾酒的高度線（ PC 907 ● ），再在吸管周圍以黑色畫出小小的圓圈，並用白筆點在圓圈中央，畫出浮在吸管四周的氣泡。

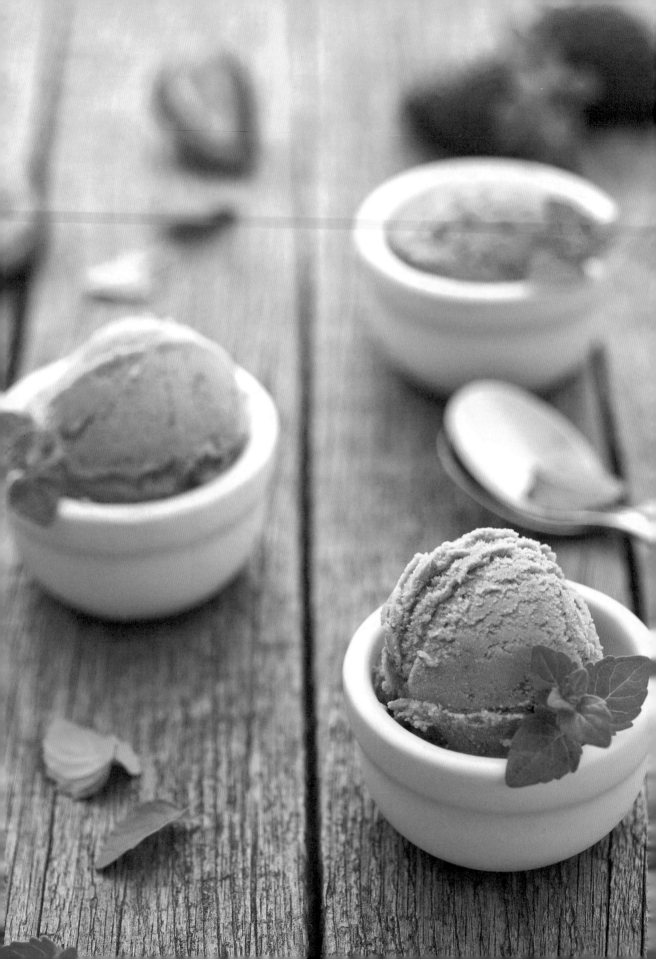

Class . Five

各式冰品

夏天的獨特美味就是各式冰品，它們是能用甜蜜與涼爽
驅散夏季炎熱的甜點。從加入各種水果的冰淇淋，到只
用一種水果創造出甜蜜滋味的刨冰，讓我們在素描本上
畫出夏天的甜點吧。

5

01 水果冰棒

這是將幾種酸甜的水果同時冰起來做成的水果冰棒，顏色五彩繽紛，視覺上非常享受，是非常有趣的作畫主題。只要事先練習過草莓和奇異果，就能夠輕鬆完成這幅畫囉。想像著咬下一口水果冰棒的清涼甜蜜感，一邊用色鉛筆畫出可口的冰棒吧。

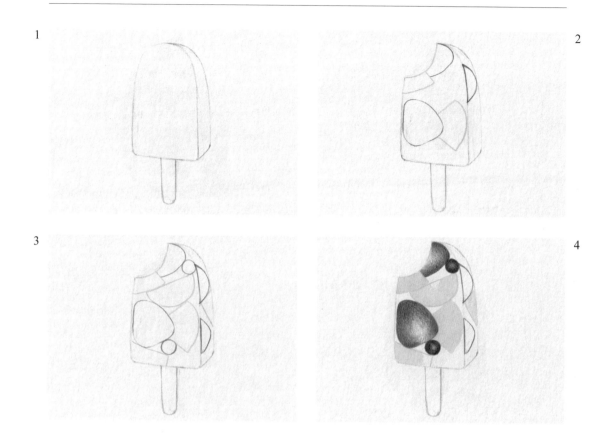

1 　用粉紅色和土黃色畫出冰棒的輪廓（ PC 928 ●　，PC 942 ● ）。

2 　冰棒頂端靠左邊的地方，畫一條下凹的弧線代表被咬一口的樣子，接著用紅色、綠色畫出草莓和鳳梨（ PC 923 ● 或 PC 924 ●　，PC 916 ● ）。

3 　用藍色和淡綠色畫出藍莓、奇異果（ PC 901 ●　，PC 989 ● ）。

4 　草莓和奇異果請參考第 34、31 頁的草莓／奇異果篇完成。剩下的鳳梨則用畫輪廓的顏色以中等力道整體上色。藍莓上色時以中間為亮面，向外逐漸變暗。

5

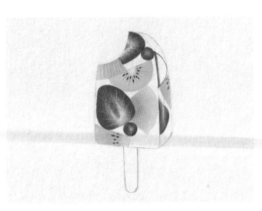

6

7

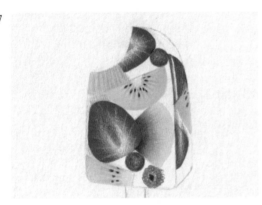

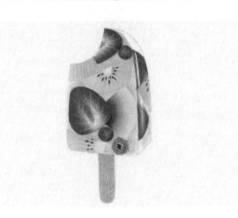

8

5 在中間偏下的鳳梨跟草莓交界處畫出陰影，陰影處用橘色以向右漸淡的漸層，讓橘色跟黃色自然融合（ PC 1002 ● ）。上半部被咬掉剩下一點點的鳳梨，則整體塗上一層淡淡的橘色，並在鳳梨上以較窄的間隔畫出紋路。

6 加強描寫下面那片鳳梨的陰影（ PC 921 ● ）。藍莓中央的亮面疊上一點黃色（ PC 916 ● ）。接著我們要在冰棒的最下面畫一顆覆盆子，請用繞圈筆觸畫出覆盆子的輪廓，中央要留白（ PC 923 ● ）。冰棒的右側用紅色畫出鮮豔的草莓，靠近左邊的地方留白代表冰棒的反光（ PC 923 ● ）。

7 下面那片鳳梨的陰影處再疊上一層古銅色，讓古銅色、橘色、黃色能自然融合 （ PC 946 ● ），最下面覆盆子中間的留白同樣用古銅色塗滿。

8 冰棒的剩餘空間請塗上粉紅色（ PC 928 ● ），最後再用土黃色為冰棒棍上色 （ PC 942 ● ）。

9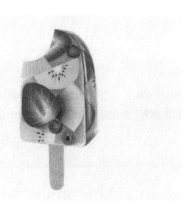

10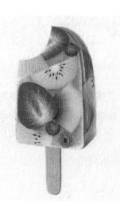

11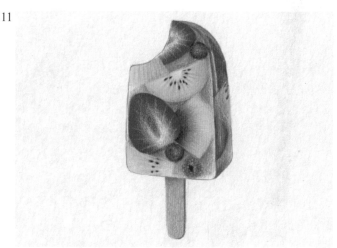

9 接下來用紅色在剛才塗上粉紅色的地方加入陰影（PC 922 ⬤）。靠近水果的地方較深，越靠近冰棒邊緣越淺，較淺的部分要自然過渡到一開始塗上的粉紅色。冰棒的側面則是側面與正面交界處顏色最深，並逐漸向右暈染開來。

10 為了讓水果看起來是自然地被冰在冰棒裡，請在奇異果、鳳梨等水果上稍微加入一點紅色。以靠近輪廓為主的部分，塗上淡淡的紅色（PC 922 ⬤ 或 PC 929 ⬤）。冰棒棍的部分在右側用褐色畫一條細線，讓冰棒棍看起來有點厚度（PC 943 ⬤）。

11 冰棒與冰棒棍相接處，用褐色在冰棒棍上畫出淡淡的陰影，接著用紅色或深粉紅色將整根冰棒的輪廓再描一次，整張圖就完成了（PC 922 ⬤ 或 PC 929 ⬤）。

櫻桃冰淇淋

在嘴裡慢慢融化的冰淇淋，無論什麼時候吃都很美味。尤其一到夏天，冰淇淋就是最受歡迎的甜食。讓我們搭配前面練習過的櫻桃來畫冰淇淋吧！用櫻桃點綴的冰淇淋，肯定很美對吧？一定可以讓整幅畫更甜蜜更美好。

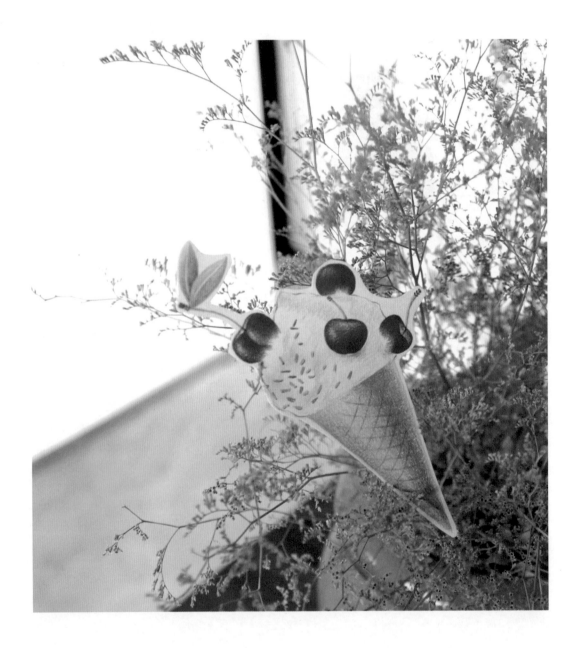

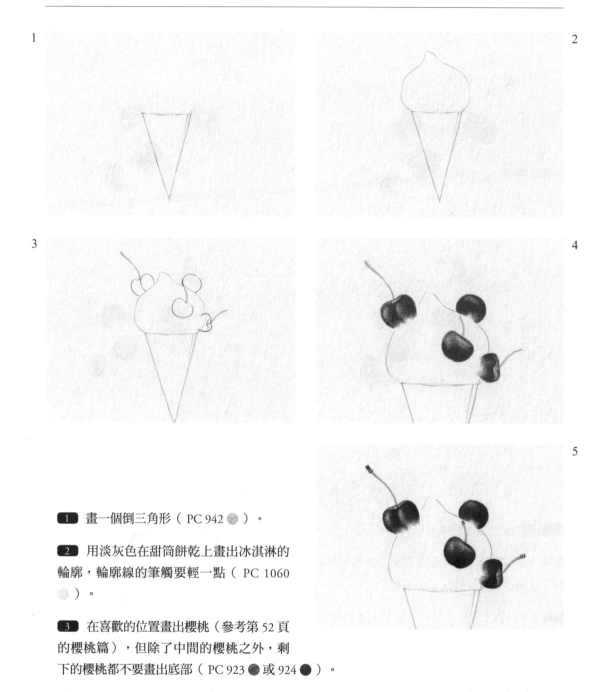

1 畫一個倒三角形（ PC 942 ● ）。

2 用淡灰色在甜筒餅乾上畫出冰淇淋的
輪廓，輪廓線的筆觸要輕一點（ PC 1060
● ）。

3 在喜歡的位置畫出櫻桃（參考第 52 頁
的櫻桃篇），但除了中間的櫻桃之外，剩
下的櫻桃都不要畫出底部（ PC 923 ● 或 924 ● ）。

4 參考示範圖中櫻桃的亮面與暗面上色（這張圖的光源在左側），要注意的地方是櫻桃底部
跟冰淇淋接觸的地方不要畫出來，只要用淡淡的漸層營造出櫻桃嵌在冰淇淋內的感覺。

5 用更深的顏色加強櫻桃的陰影，並把櫻桃梗畫出來（ PC 1030 ● 或 925 ● ）。（※ 參考
櫻桃篇）

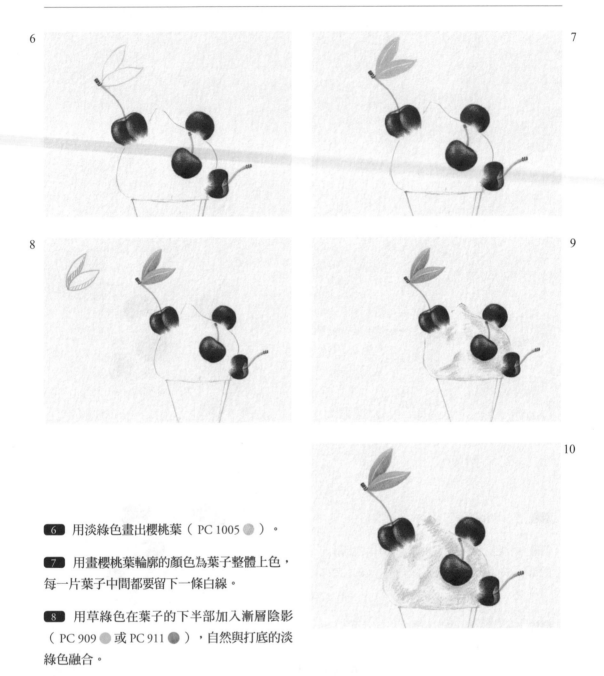

6　用淡綠色畫出櫻桃葉（ PC 1005 ● ）。

7　用畫櫻桃葉輪廓的顏色為葉子整體上色，
每一片葉子中間都要留下一條白線。

8　用草綠色在葉子的下半部加入漸層陰影
（ PC 909 ● 或 PC 911 ● ），自然與打底的淡
綠色融合。

9　用一開始畫冰淇淋輪廓的灰色，在冰淇淋的右半邊加入少量灰色色塊代表陰影。

10　接著用駝色在整個冰淇淋的區塊中加入淡淡的色塊 （ PC 997 ● ）。

11　用深灰色以力道不一的線條畫出冰淇淋模糊的輪廓（ PC 1056 ● ）。甜筒的部分則用中
等力道以一開始畫輪廓的土黃色上色，上色的線條方向要與左右兩條邊線的方向一致。

11

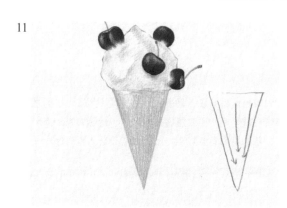

12

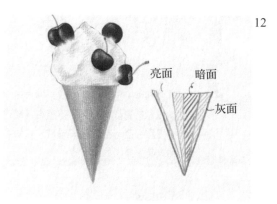

亮面 暗面

灰面

13

14

15

12 接著要在甜筒上加入明暗，主要以 PC 1034 ●，PC 943 ● 兩種顏色用混色漸層呈現。從左開始以灰面、亮面、灰面、暗面、灰面的順序上色。

13 可以用古銅色再加強一次暗面，然後用古銅色在甜筒底端畫一條從左上到右下的不規則波浪線，代表甜筒餅乾的邊，然後再從波浪線的右側往上畫出淡淡的漸層（ PC 946 ●）。※ 這個步驟可以省略。

14 以一定的距離為間隔，在甜筒上畫出交叉的弧線，線條的力道不要太過一致，這樣看起來更有變化（ PC 946 ●）。

15 用不同的顏色畫出裝飾用的巧克力米。

霜淇淋甜筒

所有冰品中,造型最美的就是霜淇淋了!它同時也是繪畫課上最受歡迎的主題,大家可以隨意更換成自己喜歡的顏色。不過在畫輪廓的時候,很可能一不注意就搞錯順序,建議大家一步一步慢慢跟著畫。在畫霜淇淋時,可能會覺得上色的步驟有些重複,不過還是希望大家有耐心,畫出美味又美麗的甜筒喔。

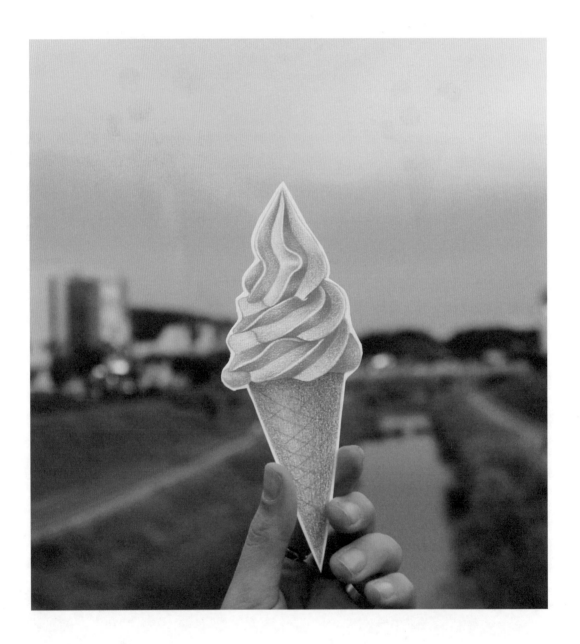

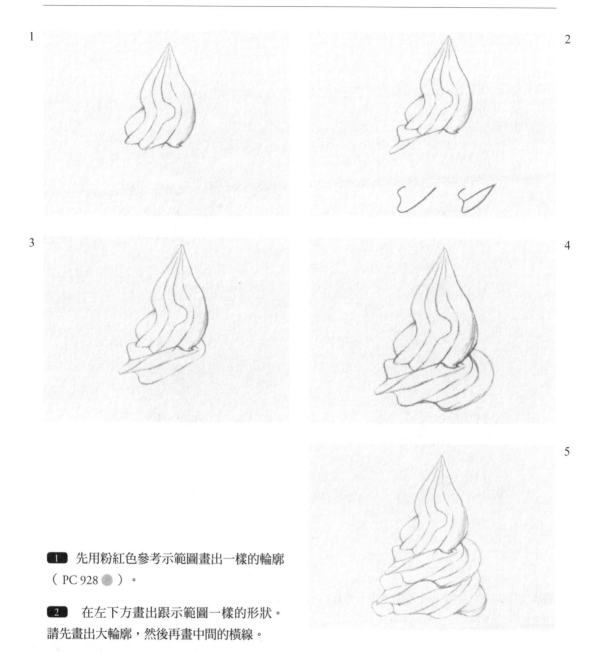

1

2

3

4

5

■1■ 先用粉紅色參考示範圖畫出一樣的輪廓
（PC 928 ● ）。

■2■ 在左下方畫出跟示範圖一樣的形狀。
請先畫出大輪廓，然後再畫中間的橫線。

■3■ 接著在步驟 ■2■ 畫的圖形下方一段距離處，畫一條往右上方捲入的弧線（最下面的弧
線），並在中間再畫一條橫線。

■4■ 重複一次前面的步驟，以類似的形狀完成第二層的霜淇淋。

■5■ 接著我們要畫霜淇淋的第三層。使用跟第二層相似的圖案，參考示範圖把第三層畫好。三
層都畫好之後，再在最下面的左右兩邊各畫一個向外凸出的半圓，這樣霜淇淋的輪廓就完成了。

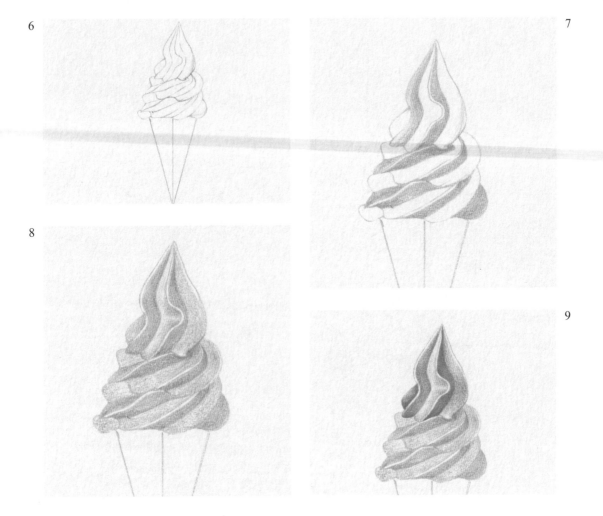

6　以霜淇淋的中央為中心向下畫一條直線，並以直線為準畫出甜筒，有參考線就可以避免畫出來的甜筒歪掉（PC 942　）。

7　接著用粉紅色以中等力道上色。請參考示範圖部分上色，上色區塊的左側或上側都要留下一條窄窄的白邊。

8　參考示範圖，將剩下的區塊塗上相同的顏色，力道要比前一個步驟再輕一點。上色時要一邊修整輪廓線和前一個步驟留白的區塊，讓輪廓看起來更自然。

9　用深粉紅色再加強一次明暗，參考示範圖的亮面與暗面，以自然的漸層上色（PC 929　）。

10
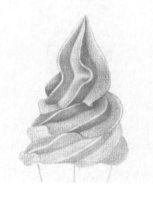

11
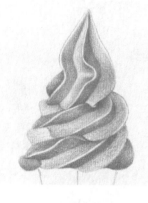

12
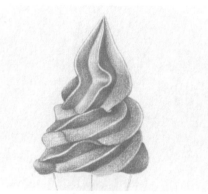

13
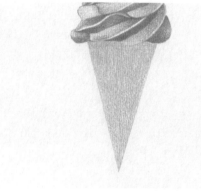

14

10 上面中間向上拉起的部分疊上一點較深的粉紅色，請盡量畫得跟示範圖一樣。第二層的深色區塊上色時，靠近輪廓線、白邊、每一個色塊的左右兩端的顏色要最深，這樣才更能凸顯立體感。霜淇淋的每一面以淺、深、淺、深的順序交錯上色。

11 參考第二層的畫法，在最下面的第三層也用自然的漸層完成霜淇淋本體的上色。

12 如果希望霜淇淋看起來顏色更紅，可以再為霜淇淋整體塗上淡淡的橘色（PC 1001 ⬤ 或 PC 917 ⬤）。

13 用一開始畫甜筒輪廓的土黃色，以中等力道為甜筒整體上色。

14 接著疊上褐色漸層加強陰影。與冰淇淋接觸的部分顏色最深，越往下顏色逐漸變淡（PC 943 ⬤）。

15

16

17

18

15　參考示範圖畫出的亮暗面分區，以混色漸層畫出自然的明暗的變化（PC 943 ●）。

16　如果漸層顏色看起來不夠自然，可以在兩個顏色的交界處塗上較深的土黃色 （ PC 1034 ●）。

17　可以用古銅色再加強描寫明暗，這個步驟也可以省略。接著在甜筒上畫出左右向交錯的弧線，為餅乾做裝飾（PC 945 ● 或 PC 946 ●）。

18　用紅色加強描寫霜淇淋顏色最深的部分，可以讓霜淇淋更立體、更生動。注意這裡不是整體上色，是只在顏色較深的部分疊上一點紅色（PC 922 ●）。

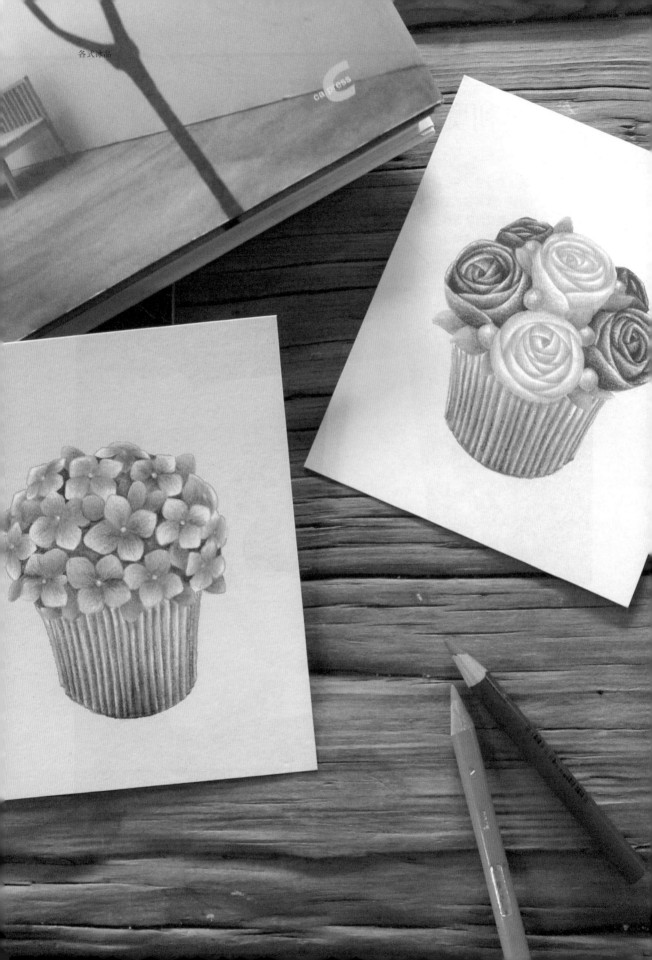

各式冰品

04 奧利奧刨冰

刨冰的種類很多，我想畫畫看其中沒有加任何水果的奧利奧刨冰。試著描繪奧利奧餅乾原本的
形狀、捏碎後的餅乾碎屑，畫出這道甜蜜又清涼暢快的夏季甜點。無論是直接吃還是沾牛奶
吃，奧利奧餅乾都是美味的甜點，不過加在刨冰裡面會是什麼味道呢？試著想像那種甜滋滋的
感覺來完成這幅畫吧。

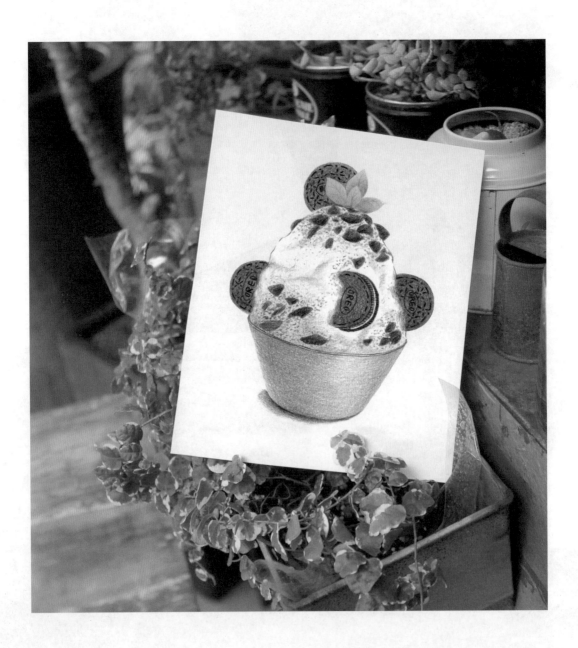

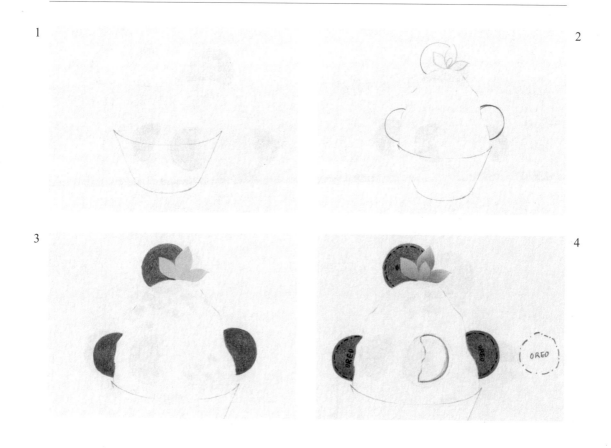

1

2

3

4

[1] 首先要畫刨冰碗的輪廓，我們可以用自動鉛筆畫一個上下兩個邊是弧線的倒梯形。

[2] 再用自動鉛筆把堆得像山一樣的刨冰輪廓畫出來，輪廓線的筆觸要輕，並呈現凹凸不平的波浪狀，接著在刨冰的最頂端畫出薄荷葉的輪廓（ PC 1005 ⬤ ），然後再在頂端、左右兩側畫出代表奧利奧餅乾的圓圈（ PC 946 ◑ 或 PC 948 ⬤ ）。

[3] 用畫餅乾輪廓的顏色，以中等力道為餅乾整體上深，避免產生深淺不一的色塊。薄荷葉也用畫輪廓的顏色以中等力道上色。

[4] 接著用草綠色以混色漸層在薄荷葉的每片葉子上疊加陰影，漸層由下而上漸淡（ PC 909 ⬤ ）。用黑色畫出奧利奧餅乾邊緣的花紋和英文字（ PC 935 ⬤ ），刨冰中央再畫一個半圓代表嵌在冰裡的奧利奧，並將半圓的兩端以不規則曲線相連（ PC 946 ◑ 或 PC 948 ⬤ ）。

5

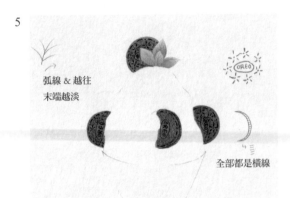

弧線 & 越往
末端越淡

OREO

全部都是橫線

6

向後多畫兩條弧線

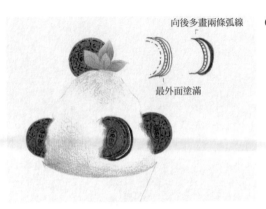

最外面塗滿

7

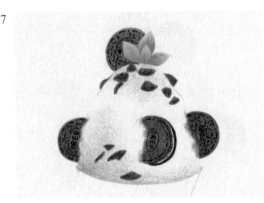

8

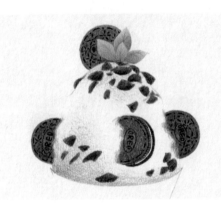

> **5** 用更深一點的草綠色，以往葉子邊緣漸淡的漸層線條畫出薄荷葉的葉脈（ PC 907 ● ）。餅乾上的奧利奧字樣用橢圓圈起來，剩餘的空間可以畫上星形之類的圖案做裝飾。中間那塊奧利奧的右側，可沿著輪廓再畫一條弧線，兩條弧線間夾出的空間以一定的間隔畫出橫線做裝飾，畫出餅乾的厚度（ PC 935 ● ）。

> **6** 刨冰的部分用褐色畫上從左下往右上漸淡的單色漸層（ PC 943 ● ），接著畫出中間那塊奧利奧餅乾奶油夾心的另一片餅乾。只要在距離一開始畫好的奧利奧餅乾右側一小段距離處再多畫兩條弧線，並將兩條弧線夾出的最右側空間塗滿，就能畫出奶油夾心餅乾的感覺。

> **7** 在刨冰上隨意畫出餅乾碎屑，形狀可以是三角形、四方形，也可以是圓形。左右兩邊與正中央嵌在刨冰裡的奧利奧餅乾和刨冰接觸的地方，可以加入一點漸層，讓刨冰與餅乾能更自然地連接在一起。

> **8** 再多畫一點餅乾碎屑，然後用黑色在餅乾碎屑的下方加入陰影。

9

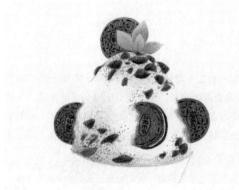

10

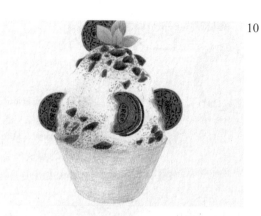

11

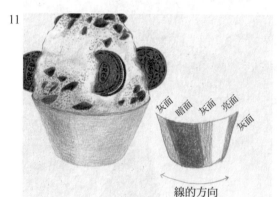

12

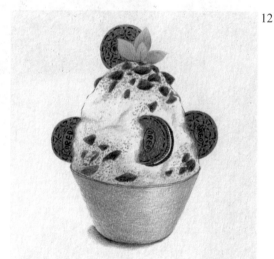

9 用畫奧利奧的顏色在刨冰上點一點，畫出撒在刨冰上的餅乾碎屑。

10 換用褐色繼續點（ PC 943 ●）。裝刨冰的碗則用淺灰色或銀色打底，注意筆觸不要太重，以中等力道整體上色就好（ PC 949 ●）。

11 用黑色在碗的開口處畫兩條間隔極窄的細線代表碗的厚度，接著再用深灰色為碗加入陰影。參考示範圖上說明的線的方向、暗面、亮面等區塊，並以漸層上色（ PC 1063 ●）。

12 碗的漸層要盡量畫得自然一點。碗與桌面接觸的部分，可以黑色漸層畫出短短的影子。碗的底部顏色最深，並逐漸向左淡出。

5 芒果刨冰

刨冰裡加了甜甜的芒果，是最美味的夏季珍品。我二十歲出頭時去菲律賓玩才第一次吃到芒果，那時吃到的芒果實在太美味，甚至讓我非常驚訝地發現「世上竟有這種美味的水果！」當時我真的瘋狂地買芒果來吃呢。雖然芒果是可以直接享用的美味水果，但切成芒果丁搭配刨冰，就會成為一道讓人能同時大飽眼福與口福的甜點。這次我們就用畫來呈現芒果冰，讓手也感受一下這種幸福的滋味。

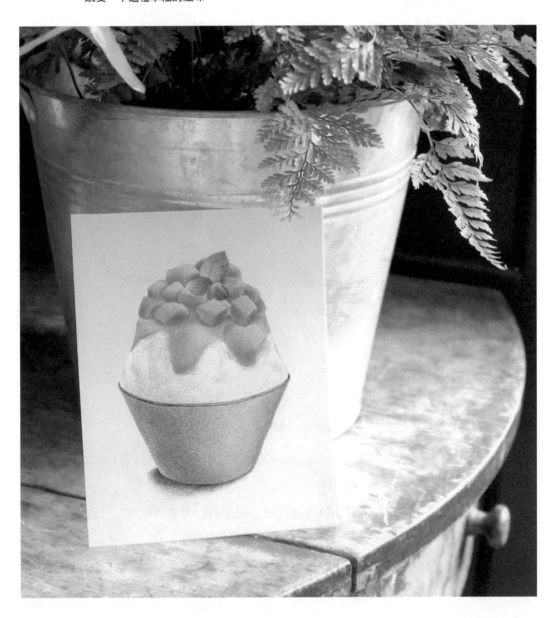

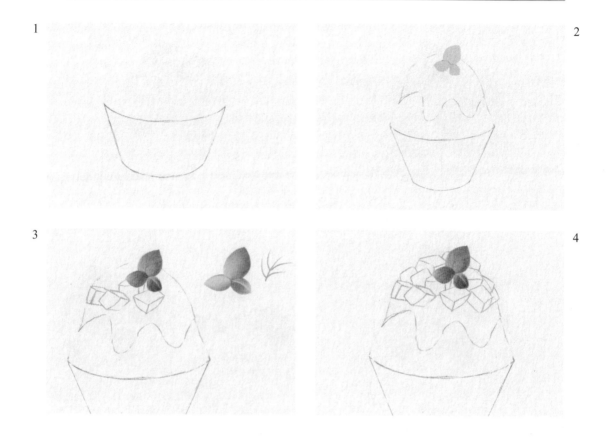

1 用自動鉛筆畫一個上下兩個邊是弧線的倒梯形，代表刨冰碗的輪廓。

2 畫出堆疊得像山一樣的刨冰和芒果糖漿輪廓。芒果糖漿請用橘色，刨冰請用自動鉛筆畫（ PC 1002 ● ）。接著用淡綠色畫出薄荷葉，並以中等力道整體上色（ PC 989 ● ）。

3 薄荷葉的部分用 PC 909 ● ， PC 911 ● 兩個顏色以混色漸層上色，漸層畫法可以參考示範圖，從薄荷葉右邊開始向左漸淡。接著用橘色畫出四方形的芒果丁（ PC 1002 ● ）。

TIP 薄荷葉上色時，中央可以有弧線狀的留白，這樣能讓中脈看起來較為明亮。然後再用深草綠色畫出葉脈。

4 畫出鋪滿在刨冰上的芒果丁。

5
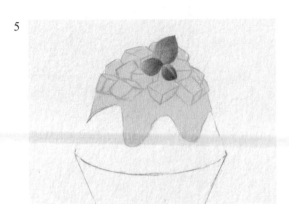

6
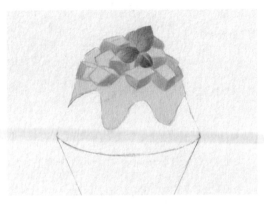

7
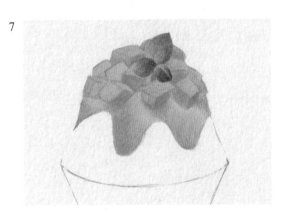

8
界線要清楚

上色時不要
塗到邊線

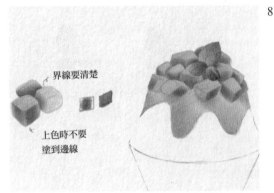

5 芒果部分塗上黃色（PC 917 ⬤）。

6 參考示範圖，用橘色在相應的位置上色（PC 1002 ⬤）。

7 芒果剩餘沒有塗上橘色的部分，則同樣使用橘色以中等力道整體上色，雖然是同一種橘色，但不同的力道可以讓芒果的顏色看起來有深淺差異。糖漿部分同樣以橘色整體上色，並參考示範圖加入陰影。

8 用更亮的橘色加入陰影。越靠後面的芒果，與前面芒果之間的界線就要越清楚。另外，芒果上色時注意不要塗到邊線，只塗中間的白色區塊就好（PC 918 ⬤ 或 PC 921 ⬤ ）。

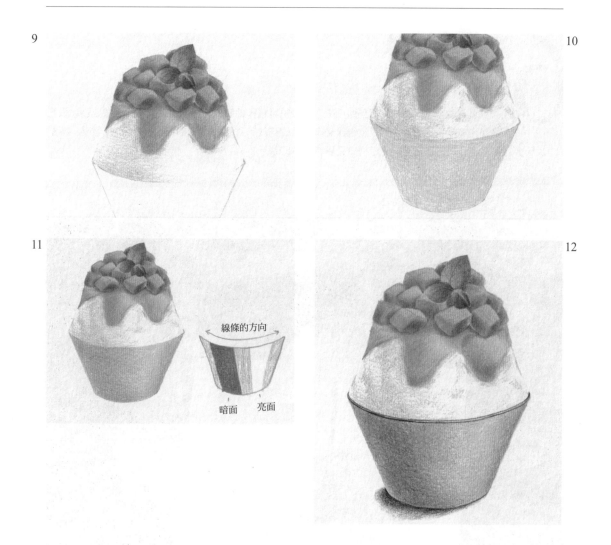

9 與糖漿部分接觸的芒果邊線，請用深橘色加入漸層代表陰影（PC 921 ●），再從糖漿輪廓線外側，用向外漸淡的漸層畫出糖漿往外暈染開來的樣子，看起來就像糖漿滲入刨冰中。接著在刨冰的左側加入陰影（PC 1002 ●）。

10 用灰色在刨冰上加入淡淡的色塊，並一邊整理刨冰的輪廓線。裝刨冰的碗則用黃色整體上色打底（PC 917 ●）。

11 刨冰碗以土黃色漸層上色，畫出亮面與暗面（PC 1034 ●）。

12 碗再疊上一層褐色強調暗面（PC 943 ●）。最後在碗的底部加入陰影，並在碗的開口處畫出兩條間隔極窄的弧線代表碗的厚度，芒果刨冰就完成了（PC 935 ●）。

西瓜刨冰

說到夏天的水果，肯定會想到西瓜吧？直接把冰箱裡的西瓜切來吃固然美味，但做成刨冰來吃更是別有一番風味喔。西瓜皮很厚又有獨特的花紋，我們可以直接以綠色的西瓜皮當碗，搭配紅色的果肉，畫出一碗清涼爽口又獨特的西瓜冰。

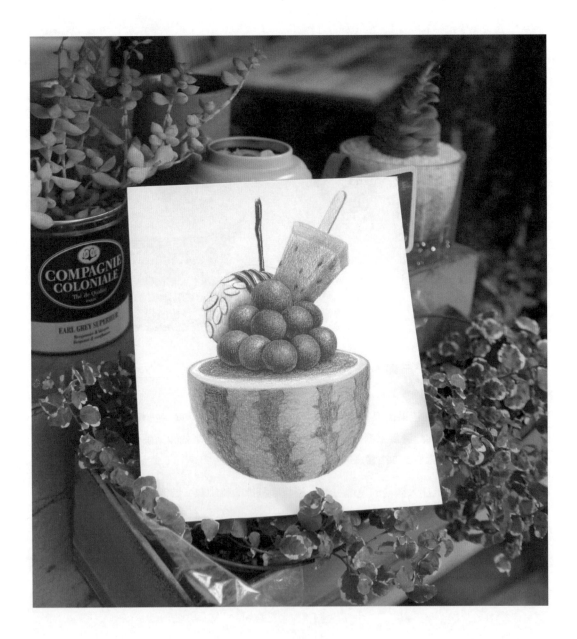

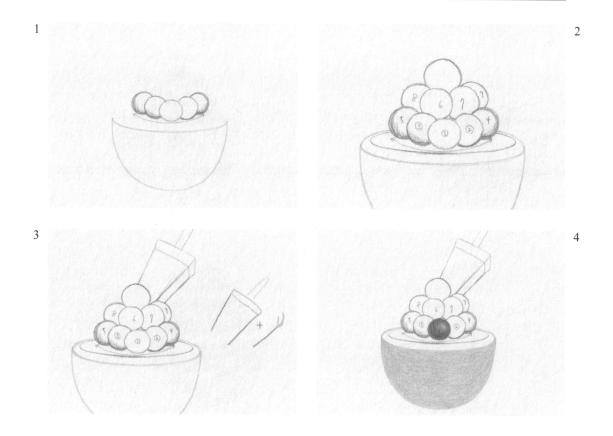

1.　西瓜果肉要用帶點粉紅色的紅色來畫。首先在中間畫出一個圓，以這個圓為準，往左、右各畫兩個圓（ PC 926 ● ）。接著用淡綠色在下面畫出一個半圓形代表西瓜皮（ PC 912 ● ），西瓜切口處的弧線左右兩端，要像微笑的嘴角一樣微微向上揚起。

2.　依序把堆成塔狀的西瓜果肉球畫好。

3.　接著畫一根西瓜冰棒。參考示範圖，以合適的顏色畫出西瓜冰棒的輪廓（ PC 926 ● ， PC 912 ● ， PC 997 ● ）。

4.　用一開始畫輪廓的淺綠色，以中等力道為西瓜皮上色。接著參考第 20 頁的小番茄「分區」畫法，為西瓜果肉球上色，請想像光源來自右邊（ PC 926 ● ）。

5
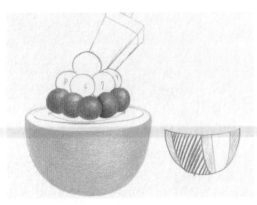

6
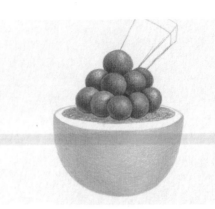

7

5 剩下的西瓜果肉球也用同樣的方法上色，相互重疊處的界線就用深色將邊線描得更清楚，並加入漸層以凸顯立體感（ PC 1030 ● 或 PC 925 ● ）。參考示範圖的明暗分區，以橄欖綠加入陰影（ PC 911 ● ）。

6 用同樣的手法加強描寫西瓜果肉球，每一顆西瓜球重疊處的邊線要盡量描得清楚一點。西瓜果肉球最下層與西瓜切面接觸的地方也塗上紅色（ PC 926 ● ）。接著在西瓜皮表面整體塗上淺淺的黃色（ PC 916 ● ）。

7 參考示範圖，用黑色在西瓜皮上畫出西瓜的紋路。請用不規則的曲線畫出西瓜皮紋路的輪廓，注意線條不要直線向下，而是要微微向中心收，才能讓西瓜看起來是立體的圓弧形。接著要在西瓜切面加入細節，用跟西瓜果肉球一樣的顏色、一樣的方法，從與果肉球交界處往左加入向外漸淡的漸層，代表果肉球塔的陰影。

8

9

10

8 把西瓜皮完成，切面處露出的白色果皮部分輕輕疊上一點黃色（ PC 916 ○ ），注意力道不要太重，並以靠近綠色輪廓處為主上色。接著用剛才畫西瓜冰棒輪廓的顏色為冰棒上色。注意與西瓜果肉球接觸的部分，同樣要用深色將邊線描清楚並加入陰影。西瓜冰棒的右側面顏色可以稍微深一點，這樣能讓西瓜冰棒看起來更立體。

9 在冰棒上面畫出黑色的西瓜籽，冰棒棍則以畫輪廓的駝色整體上色，接著再用褐色沿著右側畫出冰棒棍的厚度（ PC 943 ● ）。西瓜冰棒可以整體塗上淡淡的紅色（ PC 922 ● ）。接著圖的左邊用駝色畫出一個半圓，並在半圓上面畫出杏仁的輪廓（ PC 997 ○ ）。

10 用褐色將杏仁的輪廓描清楚，讓杏仁看起來更立體（ PC 943 ● ）。描線條時可以稍微改變力道，讓線條看起來更有變化，接著在半圓的右上角用古銅色畫幾條之字形的線（ PC 946 ● ）。

11

12

11 將兩條古銅色的線夾出的空間塗滿，代表淋在冰淇淋上的巧克力糖漿，最好能讓糖漿看起來有微微隆起的立體感。冰淇淋用一開始畫輪廓的駝色整體上色。

12 畫出從上往下流的糖漿柱，再用白色的筆在每一道糖漿的右側畫一條反光線。冰淇淋與西瓜和糖漿交界處，可以用褐色稍微塗得深一點（PC 943 ⬤，也可以省略）。

杏仁的輪廓也可以描得更深一些（PC 937 ⬤）。

Gallery

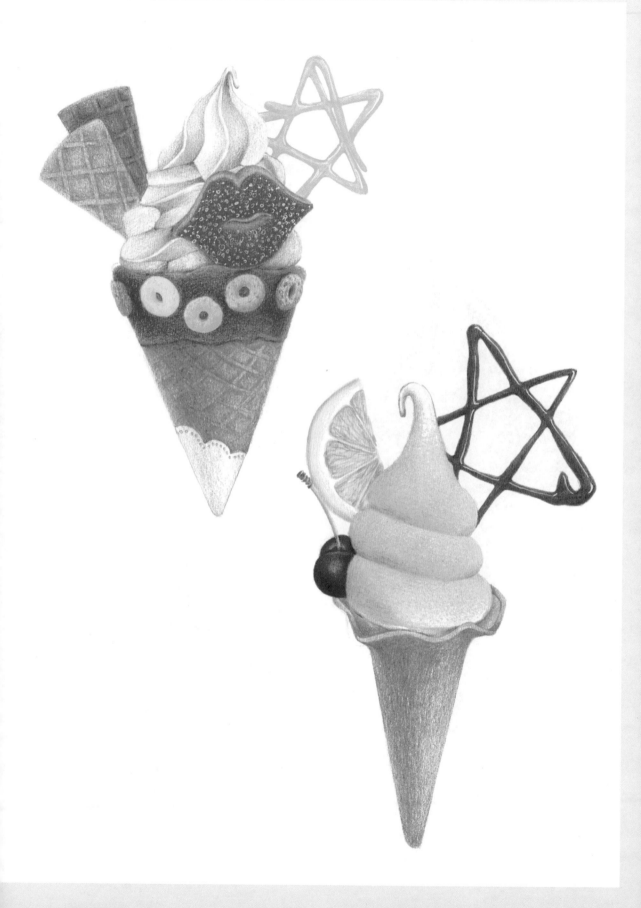

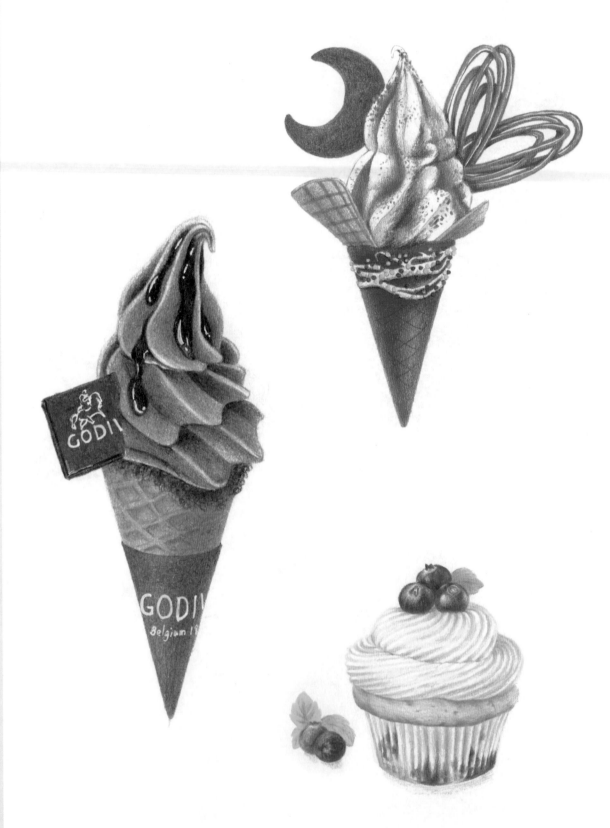

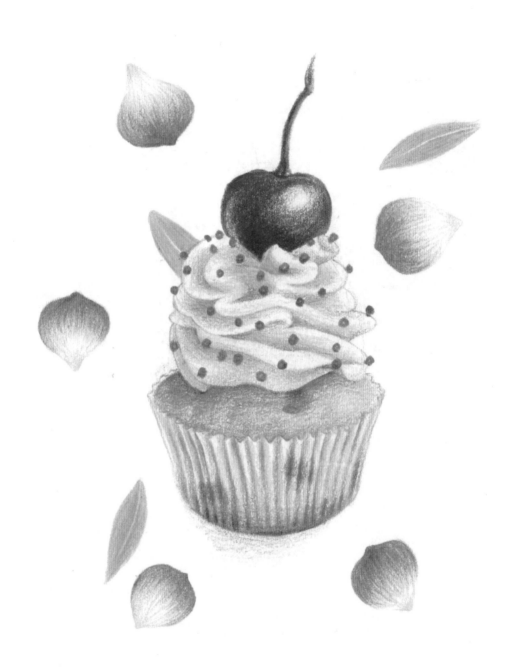

討論區 047

我的甜蜜手繪
韓國最長銷的色鉛筆自學書

作　　者｜林馨瓦
譯　　者｜陳品芳

出版者｜大田出版有限公司
台北市一〇四四五 中山北路二段二十六巷二號二樓
E-mail｜titan@morningstar.com.tw　http://www.titan3.com.tw
編輯部專線｜（02）2562-1383　傳真：（02）2581-8761
【如果您對本書或本出版公司有任何意見，歡迎來電】

總　編　輯｜莊培園
副總編輯｜蔡鳳儀
行政編輯｜鄭鈺澐
校　　對｜金文惠・陳品芳
美術設計｜王瓊瑤

初　　刷｜二〇二二年（民111）六月十二日　定價：四八〇元
網路書店｜http://www.morningstar.com.tw（晨星網路書店）
　　　　　專線：（04）23595819*212　傳真：（04）2359-5493
購書信箱｜service@morningstar.com.tw
郵政劃撥｜15060393（知己圖書股份有限公司）
印　　刷｜上好印刷股份有限公司　（04）23150280
國際書碼｜978-986-179-734-2　CIP：948.2/111004139

① 填回函雙重禮
① 立即送購書優惠
② 抽獎小禮物

國家圖書館出版品預行編目資料

我的甜蜜手繪：韓國最長銷的色鉛筆自學書
林馨瓦◎圖文　陳品芳◎譯
臺北市：大田，民111.06
面；公分.--（討論區 047）

ISBN 978-986-179-734-2（平裝）
948.2　　　　　　　　　　111004139

나를 위한 달콤한 손그림（Sweet Drawing for my Myself）

第84頁萊姆杯子蛋糕的底圖，
請試著配合說明上色。

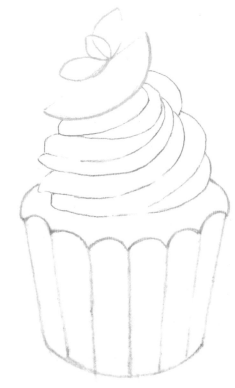

第98頁覆盆子馬卡龍夾心的底圖，
請試著配合說明上色。

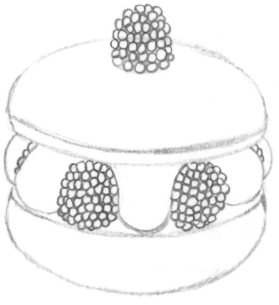

第 176 頁櫻桃閃電泡芙的底圖，
請試著配合說明上色。

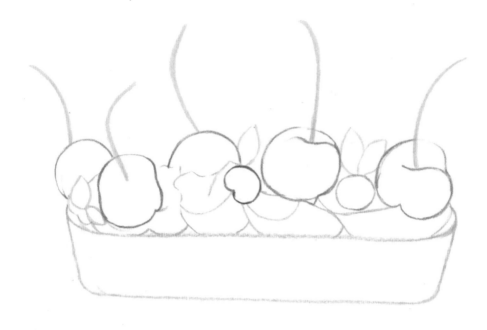

第 68 頁藍莓切片蛋糕的底圖，
請試著配合說明上色。

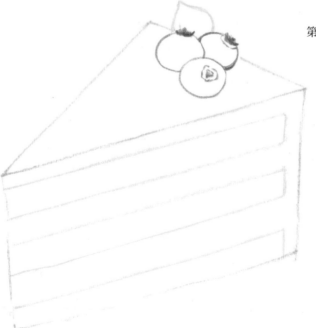

第 218 頁水果冰棒的底圖，
請試著配合說明上色。

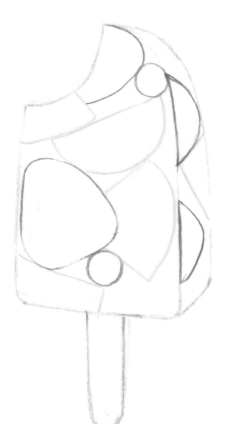

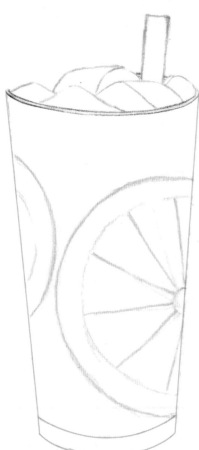

第 200 頁葡萄柚氣泡飲的底圖，
請試著配合說明上色。